모든 곳 십자가

모든 곳 십자가

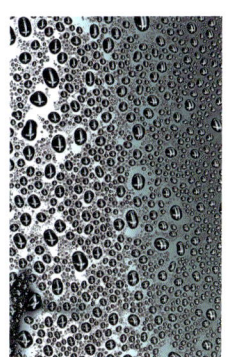

사진|글 이승재

바케북스

■ 이승재(바오로)

십자가 사진을 소명(召命)으로 활동을 하고 있는 이승재 작가는 서울대학교를 졸업하고, 미국 워싱턴 주립대학교에서 박사학위를 받았으며, 명지대학교에서 교수를 지낸 전기공학자이다.

1998년 가톨릭사진문화원을 수료하고, 꾸준히 사진 활동을 하던 중 길바닥 타일에서 수난의 십자가 영감과 신비로운 사진 꿈을 경험했다. 이후 십자가 사진을 인생 미션(mission)으로 깨닫고 지난 13년간 생활 주변과 자연에서 십자 이미지를 찍고 있다.

십자가 사진은 개인전 <모든 곳 십자가>(갤러리1898)에서 발표되었고, 성당 캘린더 및 《레지오마리애》등에도 실렸다.

약력

사진전
2025년 개인전 <모든 곳 십자가2>(갤러리바오로)
2020년 개인전 <모든 곳 십자가>(갤러리1898)
2019년 그룹전 <다큐, 스타일>(한미사진미술관)
2016년 개인전 <Family>(용평리조트)
2002년 그룹전 <그 안에서>(후지포토살롱)
《레지오마리애》2021년 1~12월 표지 사진

성당 캘린더 사진
보라동 성당(2021), 청계 성당(2020),
성 마태오 성당(2015·2016)

수상
PAC WORLD 사진 대회 금상 2회, 동상 1회
한국공학상(대통령상) 등 다수

■ 추천사

보았나 십자가를!

형벌에서 구원의 표징으로
두 개의 나무가 가로와 세로로 교차되는 십자가는 본래 이집트나 로마 제국에서 죄인의 양팔과 발에 못을 박고 매달아 처형하던 형틀이었다. 예수 그리스도께서 십자가 위에서 죽음을 당하신 후 십자가는 저주의 상징에서 인류의 속죄를 위한 희생 제단, 죽음에 대한 승리로 구원의 표징이 되었다.

십자가(+)는 하늘과 땅을 잇고, 사람과 사람을 이어주는 화해와 평화의 상징이 되었으며, 고통이라는 상징을 뛰어넘어 우리 삶의 보탬, 더하기(+)를 해주는 희망의 표징이 되었다. 이제 십자가는 거리낌 없이 받아들여지고 친숙해져 장식용으로 몸에 지니고 다니지만 바오로 사도의 말씀을 음미할 필요가 있다.

"그러나 나는 우리 주 예수 그리스도의 십자가 외에는 어떠한 것도 자랑하고 싶지 않습니다. 그리스도의 십자가로 말미암아, 내 쪽에서 보면 세상이 십자가에 못 박혔고, 세상 쪽에서 보면 내가 십자가에 못 박혔습니다."(갈라 6, 14)

빛의 예술

사진(寫眞)은 전통적으로 초상화를 의미하는 낱말로 인물의 본질을 적확하게 베낀다는 의미를 내포하지만 사진으로 번역된 영어 'Photography'는 그리스어 'phos(φως, 빛)'와 'grapho(χράφω, 쓰다·그리다)'의 합성어로 '빛으로 그린 그림'이라는 뜻에서 유래되었다. 말하자면 물체에서 반사된 빛을 사진기의 렌즈로 모아 얻은 그림이라고 할 수 있다.

빛은 그리스도교에서 매우 중요한 의미를 지닌다.

"모든 사람을 비추는 참빛이 세상에 오셨고(요한 1, 9) 나는 세상의 빛이다."(요한 8,12)

이 말씀을 한 분이 바로 십자가에 달리신 분이기 때문이다.

구도자의 길을 걷는 작가

이승재 작가는 공학자이다. 공학자로서의 예리한 관찰력과 신앙을 통한 통찰력으로 이뤄낸 메시지는 울림이 매우 크다. 그는 생각 없이 지나치는 것들을 바라볼 수 있는 눈(眼)을 지녔다. 모든 곳, 모든 것에서 십자가를 보는 눈, 사진의 원천인 '빛'을 찾는 눈, 바로 구도자의 길을 걷고 있는 것이다. 우리는 이 같은 신앙의 혜안(慧眼)이 필요하다.

보았나 십자가를!

작가는 프롤로그에서 이렇게 말한다.

"수없이 밟히는 길바닥의 십자가를 보았다. 주님을 보았다. 세상 모든 곳에 계시나 우리가 보지 못하는 그분을 찍는다. '모든 곳 십자가'는 우리 삶에서 하느님의 현존을 발견하는 작업이다."

작가가 사진집을 출간하며 바라는 것은 십자가를 통해 주님을 보고, 삶에서 하느님의 현존을 발견하여 '임마누엘이신 하느님'을 체득하는 일일 것이다.

십자가를 통한 사랑과 하느님 체험으로 인도하는 작가 이승재 님께 깊은 감사와 존경을 표한다.

방상만 베드로 보라동 성당 주임 신부
전 수원가톨릭대학교 총장

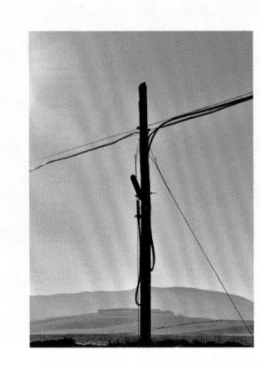

■ 프롤로그

2012년 어느 봄날,
수없이 밟히는 길바닥에서 십자가를 보았다.
주님을 보았다.
고개를 드니 천지사방이 십자가였다.
그렇게 내 '모든 곳 십자가' 작업은 시작되었다.

"그 분은 만물 위에, 만물을 통하여, 만물 안에 계십니다."
(에페 4, 6)

흔하디 흔한 그런 것을 왜 찍냐고 했다.
나는 그것이 바로 찍는 이유라고 했다.
온 세상 모든 곳에 계시나
우리가 보지 못하는 그 분을 찍는다.
'모든 곳 십자가'는
우리 삶에서 하느님의 현존을 발견하는 작업이며,
하느님께 드리는 찬미찬송이며,
내가 사진을 하는 유일한 의미이다.

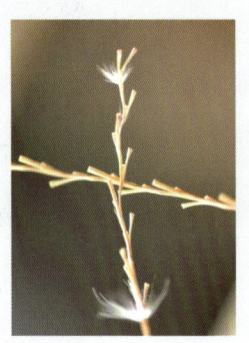

■ 차례

작가 소개 • 5

추천사 • 6

프롤로그 • 9

산다는 것, 희망한다는 것 13

삶, 그리고 아픔 29

오라, 내게로 49

주님의 눈물, 나를 씻기시다 67

함께 85

가난, 비움, 하늘 101

The Way 예수님, 길을 보여 주시다 119

나를 따르라 135

사람, 사랑, 우리 157

나는 알파요 오메가다 173

에필로그 • 191

산다는 것,
희망한다는 것

주님께 바라라. 네 마음 굳세고 꿋꿋해져라. 주님께 바라라.

(시편 27, 14)

희망은 힘이다.
희망이 있다는 것은 산다는 것
산다는 것은 희망한다는 것

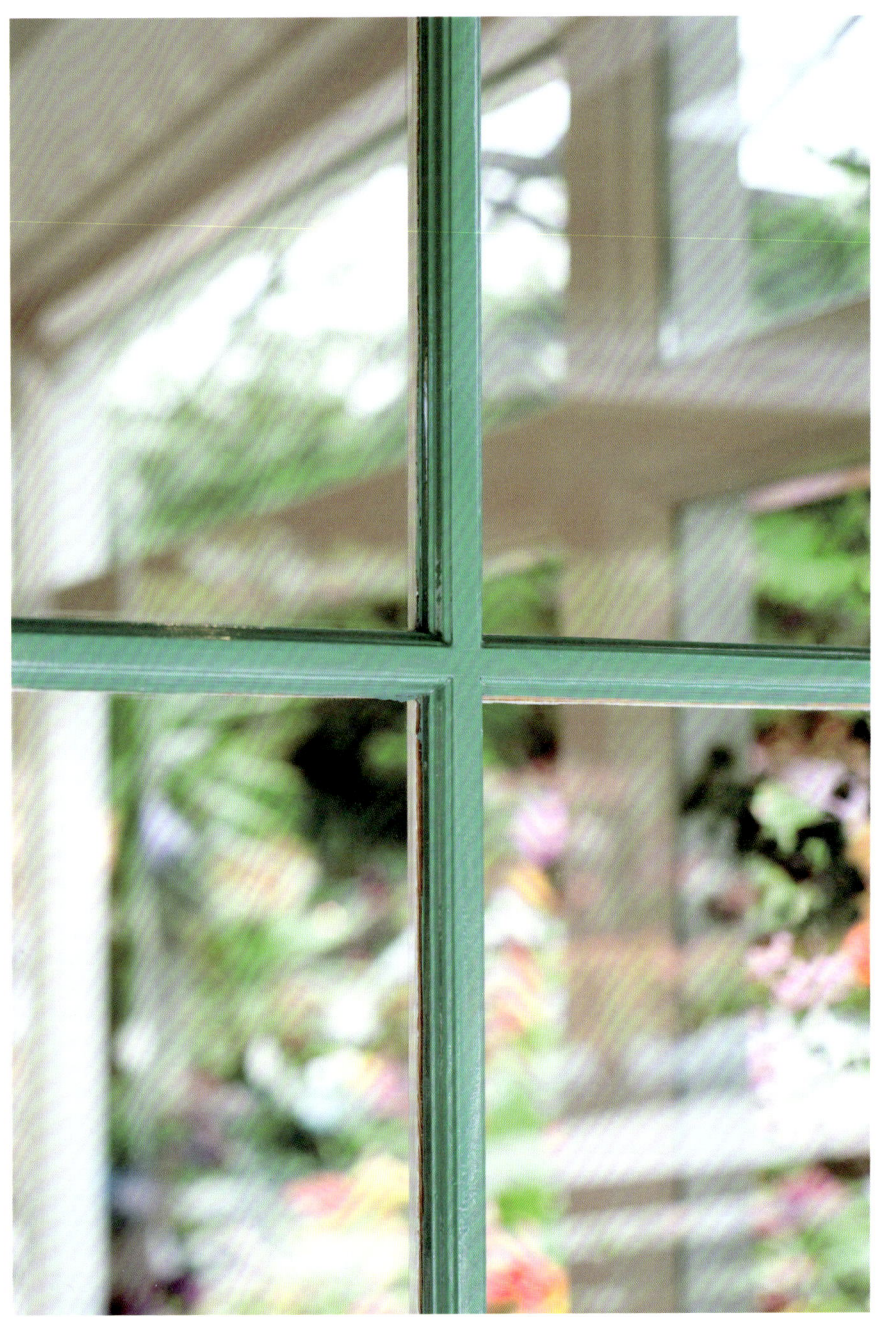

식물원 창 너머의 꽃들

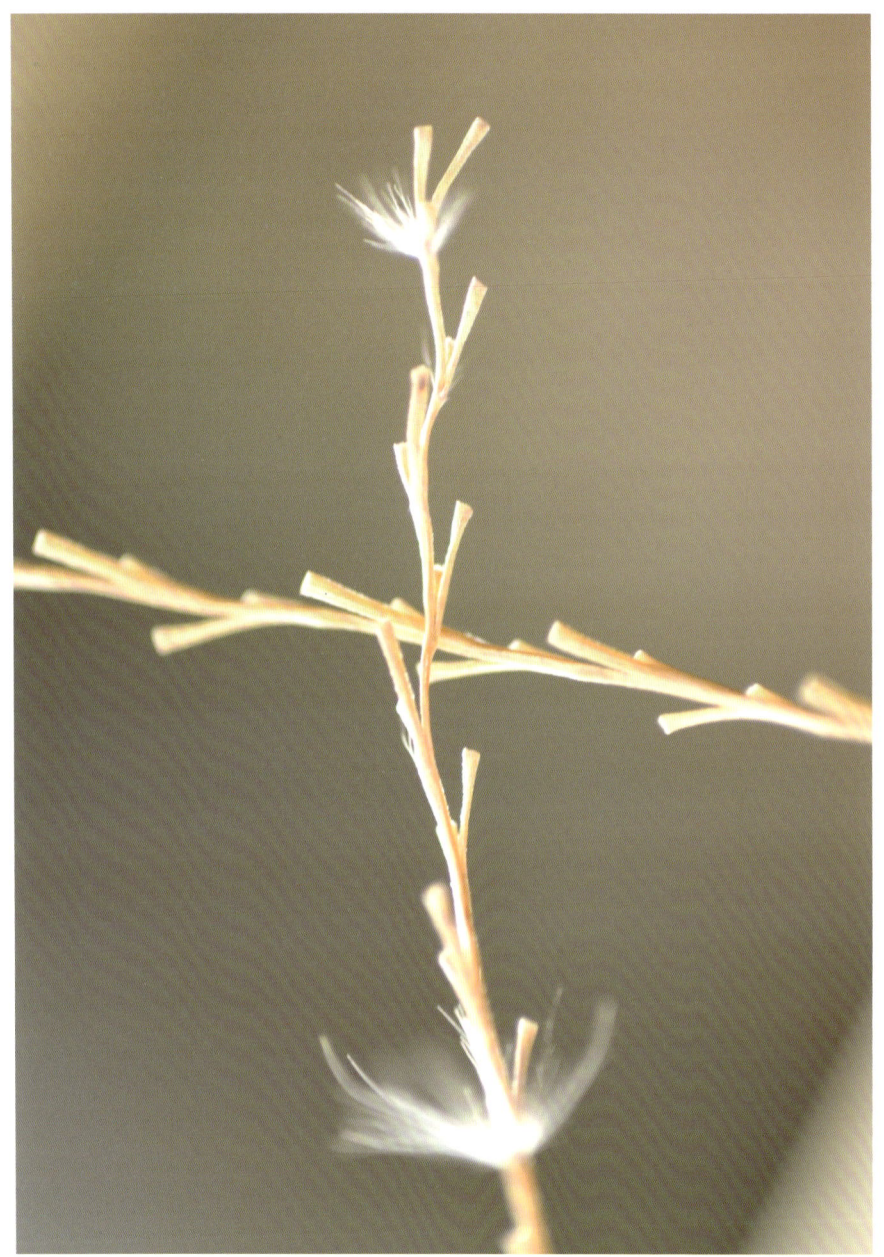

작은 나뭇가지 하나
봄을 끌어올리고 있다.
솜털 같은 희망 하나에도
지구를 끌어갈 힘이 있다.

한겨울의 나뭇가지

죽기까지 갈망하는 자
희망을 긷는다.

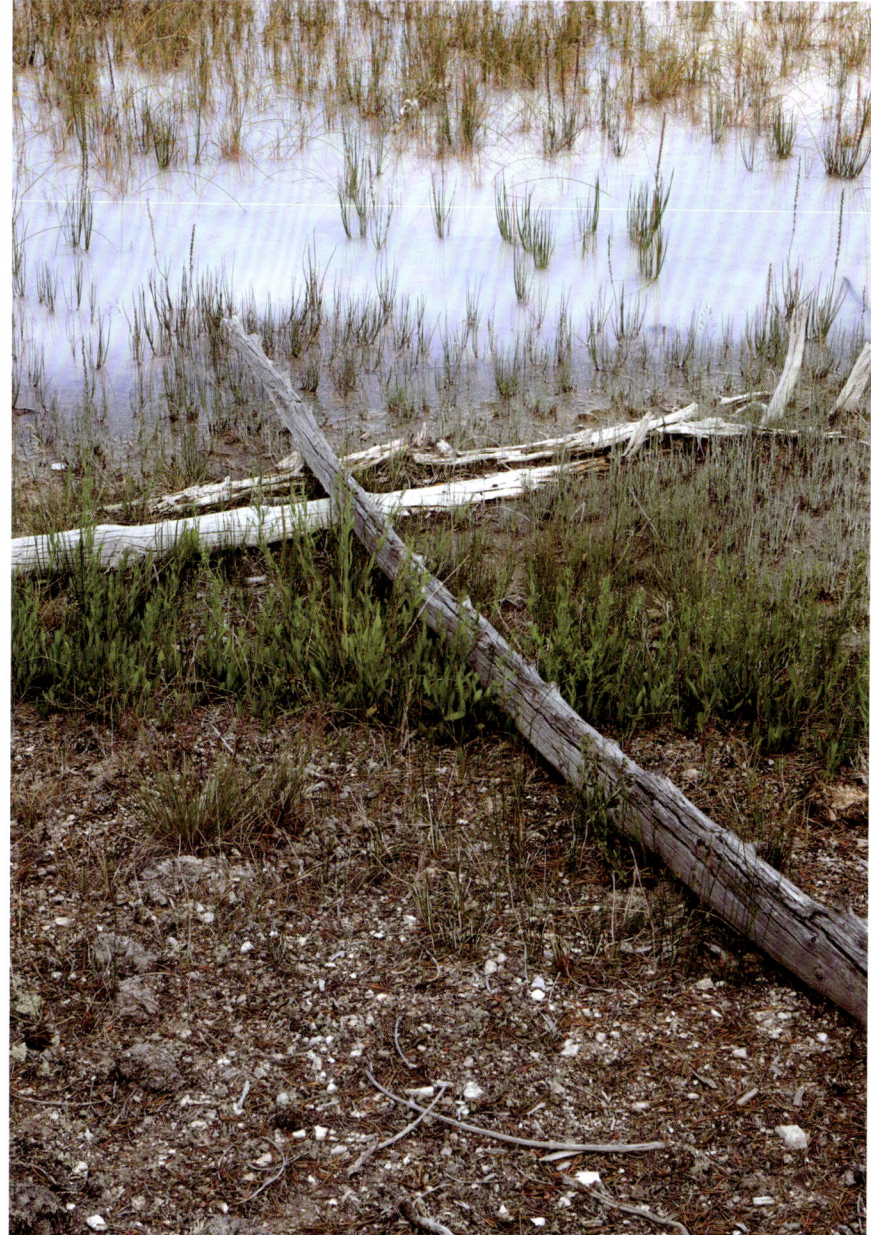

죽어 쓰러져 물에 닿은 나무

알 수 없는 때
알 수 없는 방식으로
흠뻑 내리는 은총

물 뿜는 스프링클러

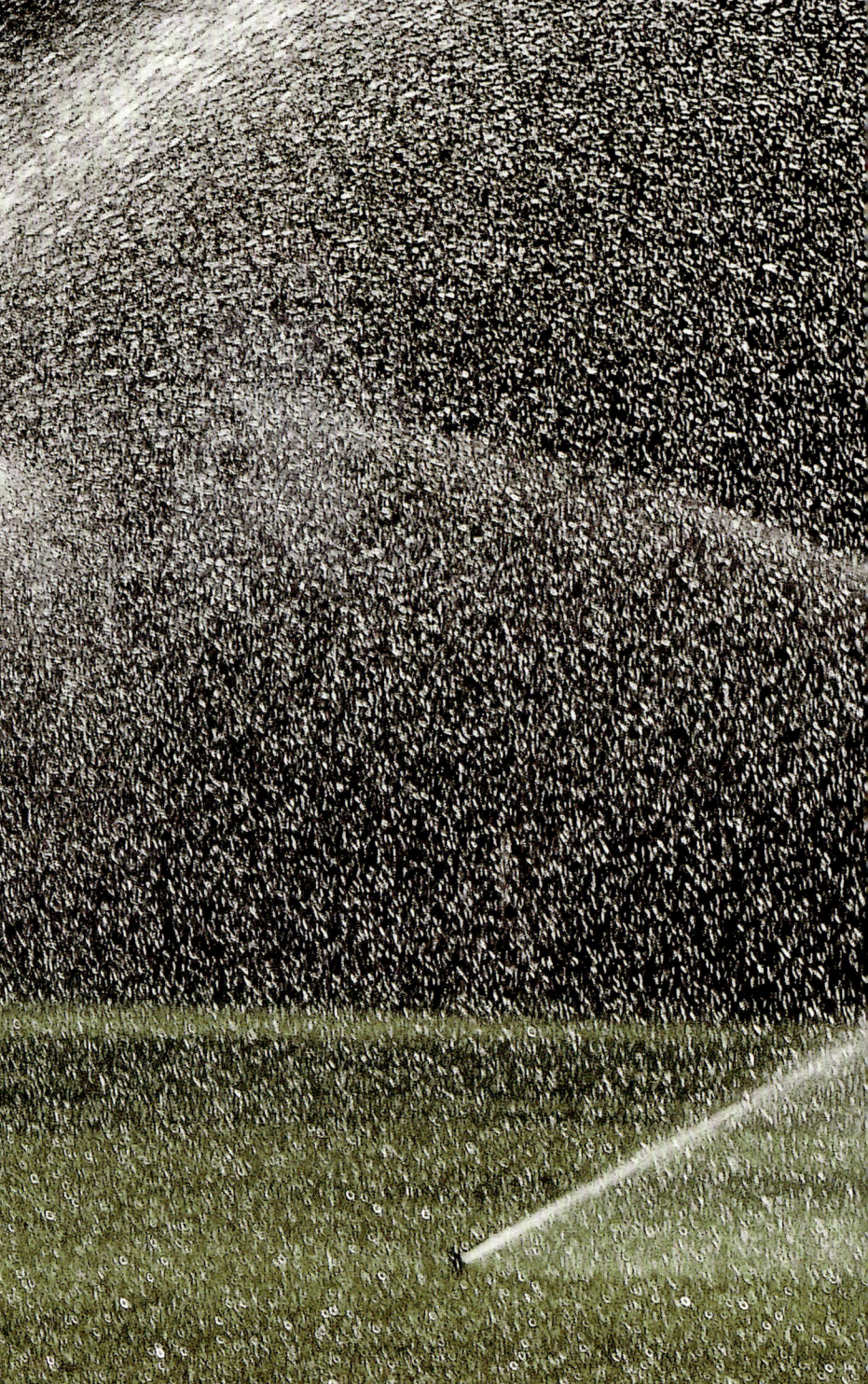

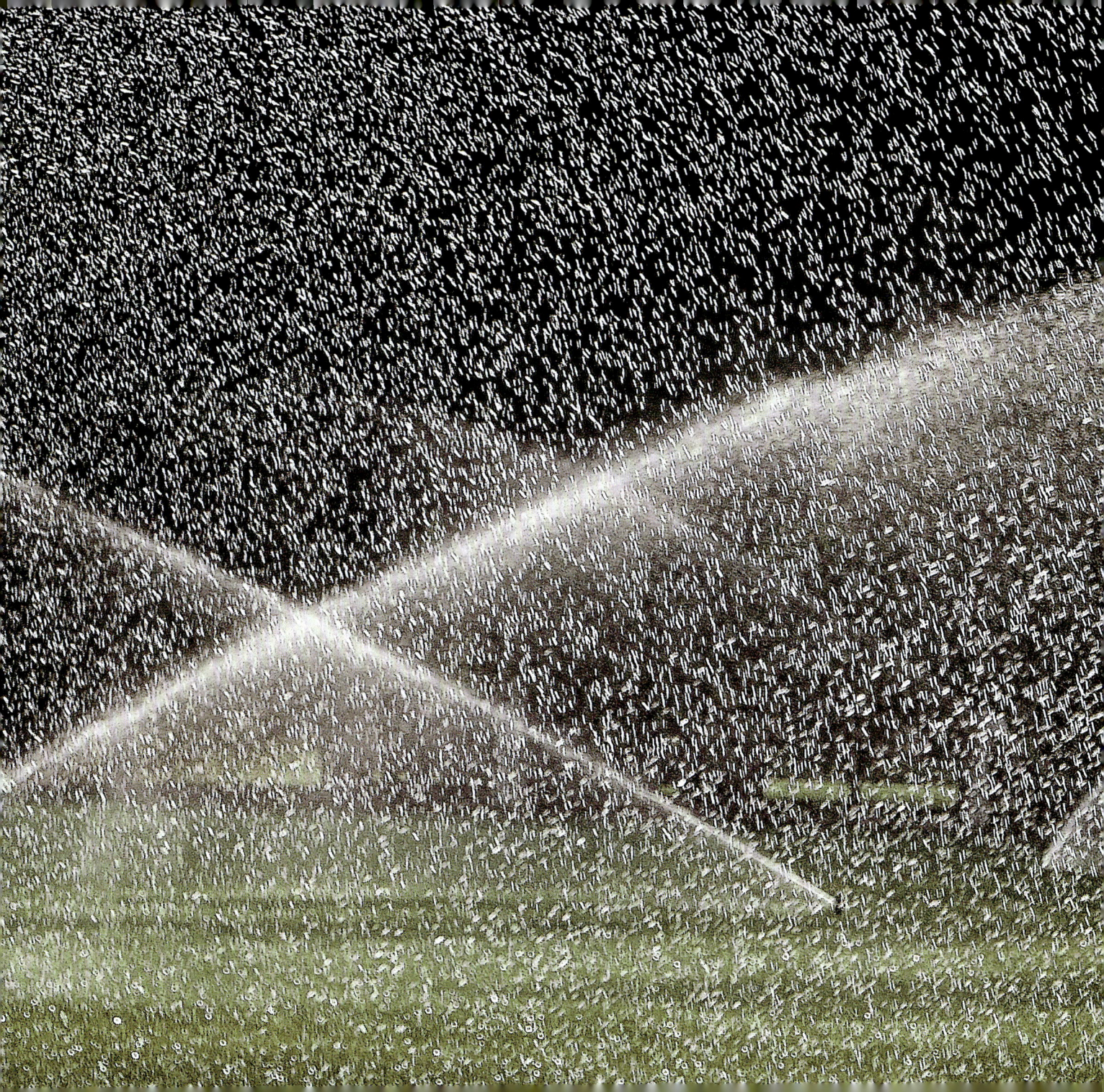

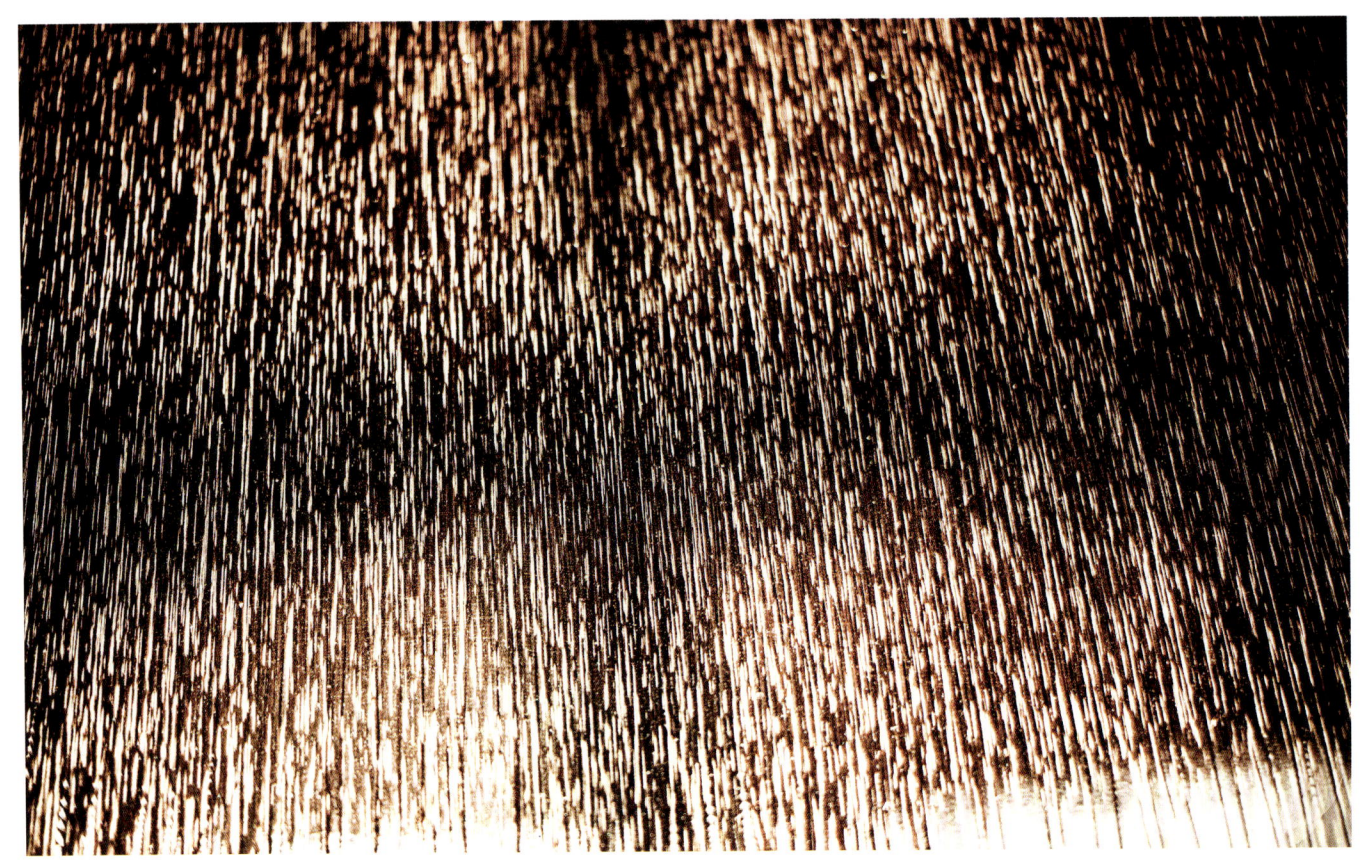

벽에 뿌려진 햇살

오랜 기간
알 듯 말 듯하다가
어느 날 문득
뜨겁게 오신다.

빛,
없는 때
없는 곳이 없다

빛 내린 사찰 벽

이리 불면 이리 휘청, 저리 불면 저리 휘청
그러나,
쓰러지지 않는다.

그는 부러진 갈대를 꺾지 않고 꺼져 가는 심지를 끄지 않으리라.
(이사 42, 3)

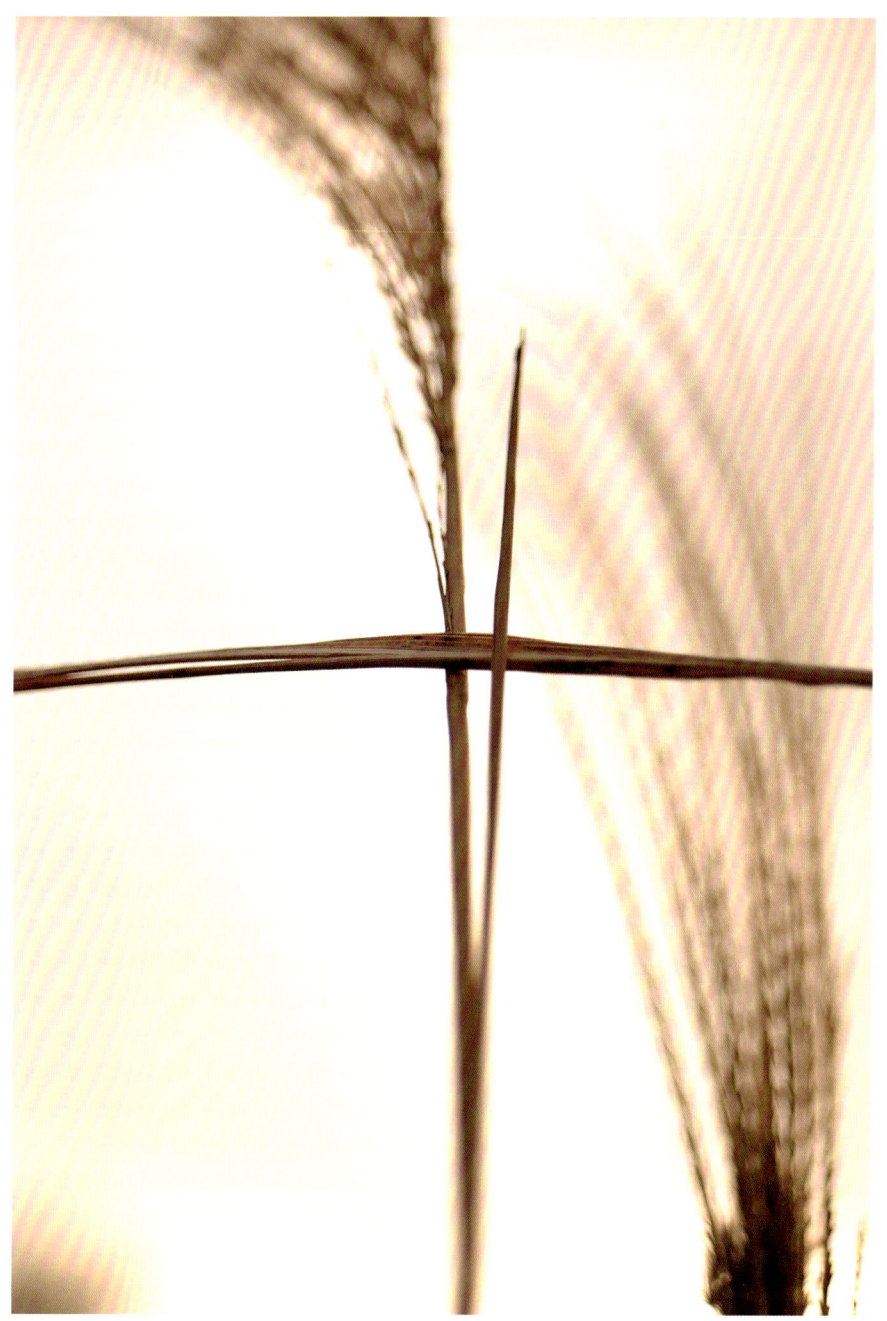

꽃말이 '믿음'인 갈대

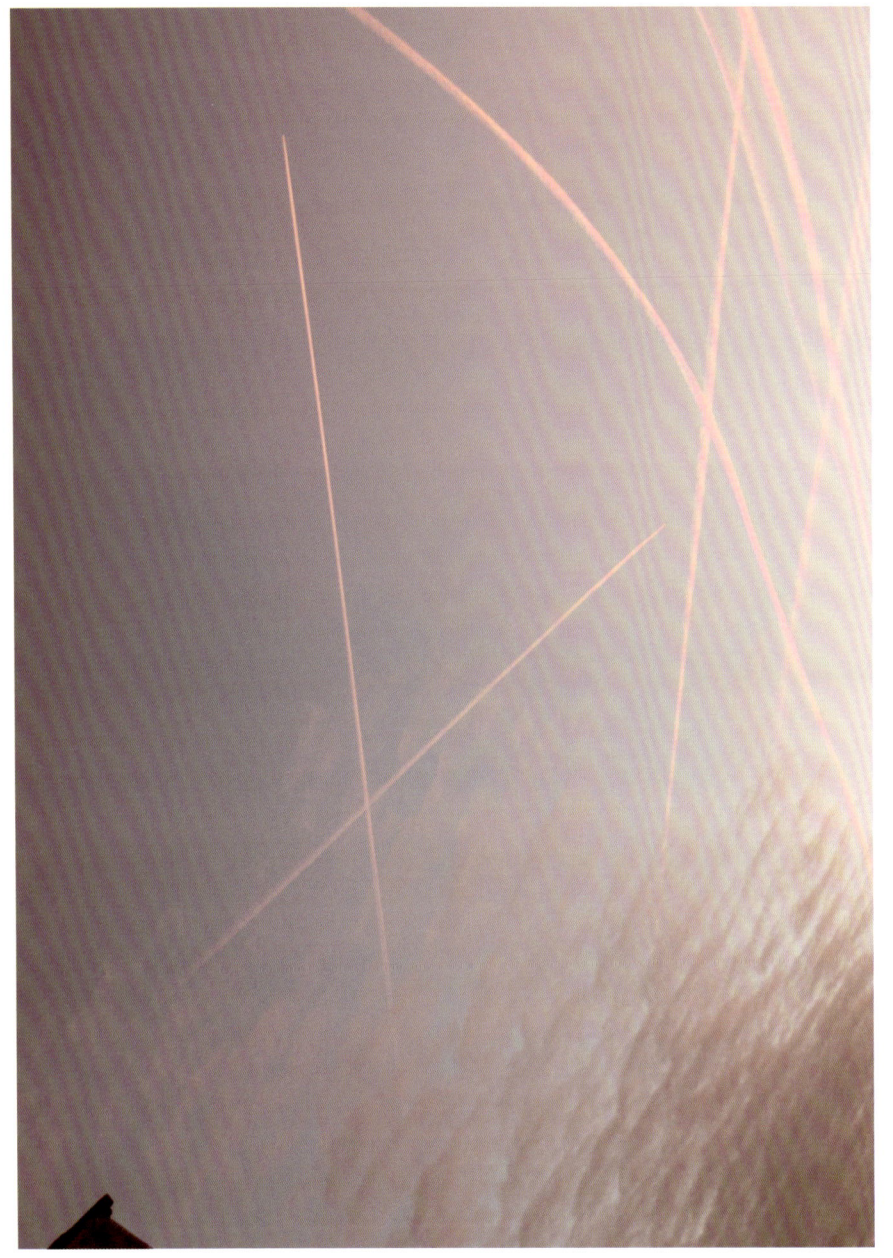

하늘나라는 하느님과 만나는 곳
하늘과 마음 사이
사다리 놓였다.

십자 구름

가슴 한가운데
빛이 심어져 있다.
하늘나라가 있다.

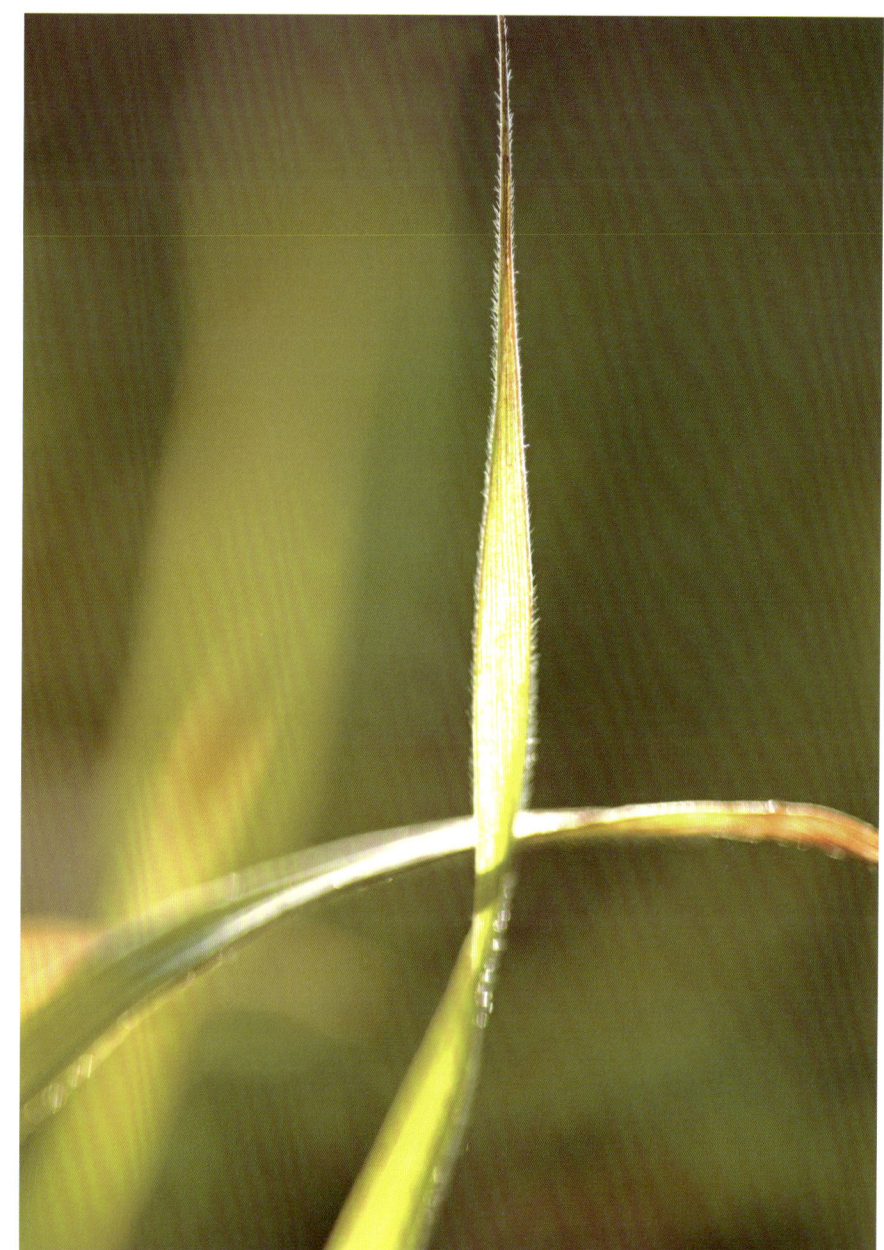

햇살 품은 이파리

희망은 생명을 잉태한다.
생명은 또 다른 생명을 낳으며
창조는 이어진다.

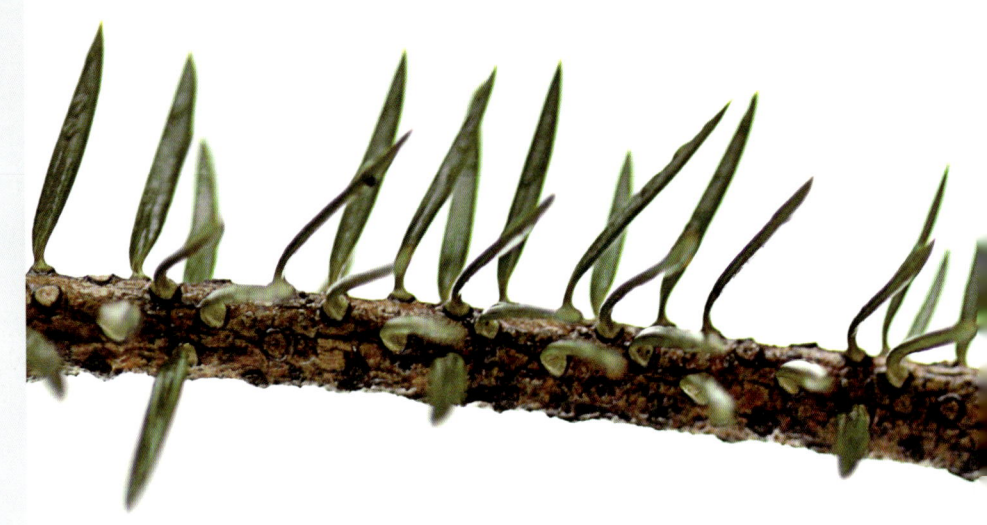

나무 이파리

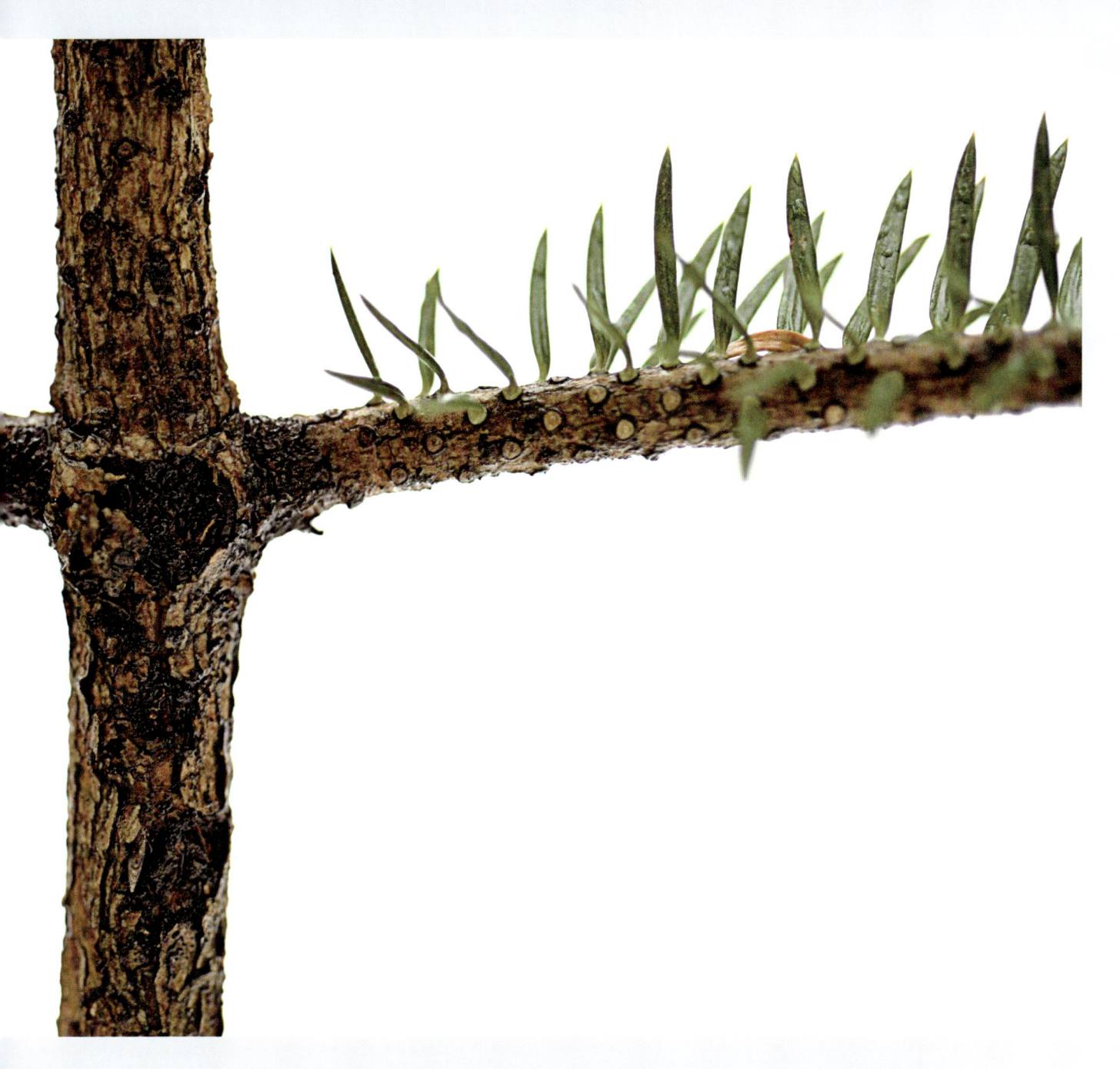

삶, 그리고 아픔

주님께서는 마음이 부서진 이들에게 가까이 계시고, 넋이 짓밟힌 이들을 구원해 주신다.

(시편 34, 19)

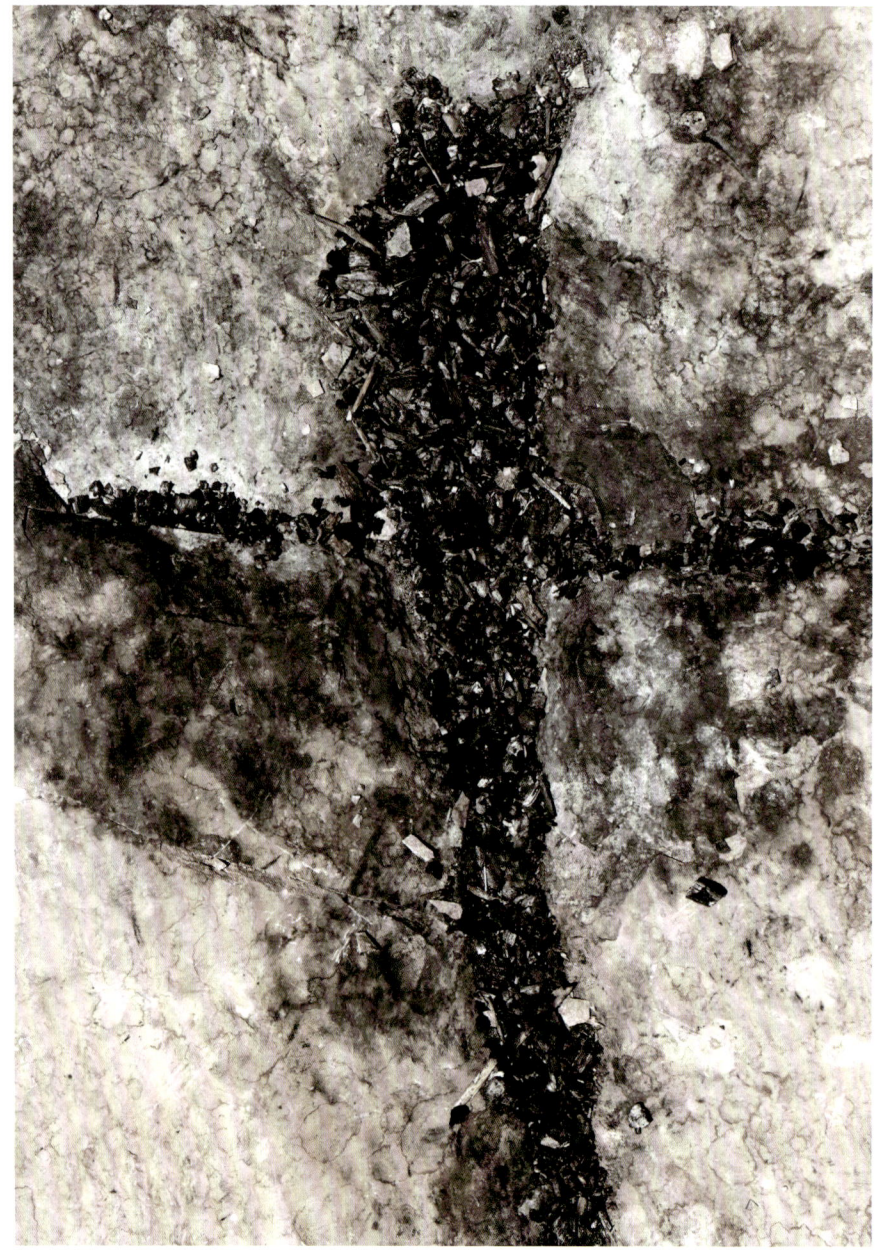

아프지 않은 삶은 없다.
세상에는
시커먼 숯덩이 가슴이 많다.

바위틈의 불탄 찌꺼기

삶이 너무 무거워
더는 버티지 못하겠다
싶을 때가 있다.
그러나 끝까지 버텨야 한다.
잡아 주는 손이 분명히 있다.

무너진 방파제

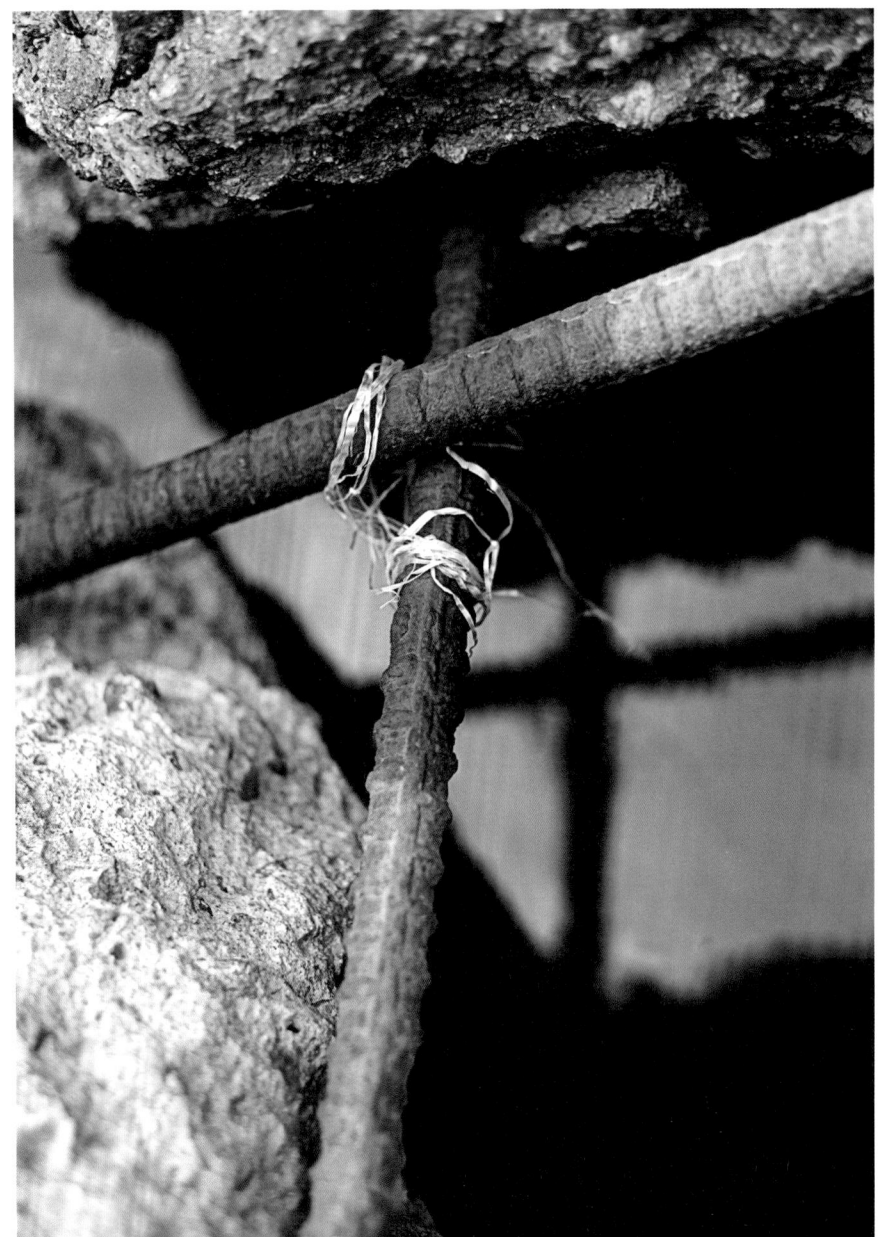

아무리 심한 눈보라가 쳐도
눈은
결국
세상을 하얗게 안아준다.

소나무

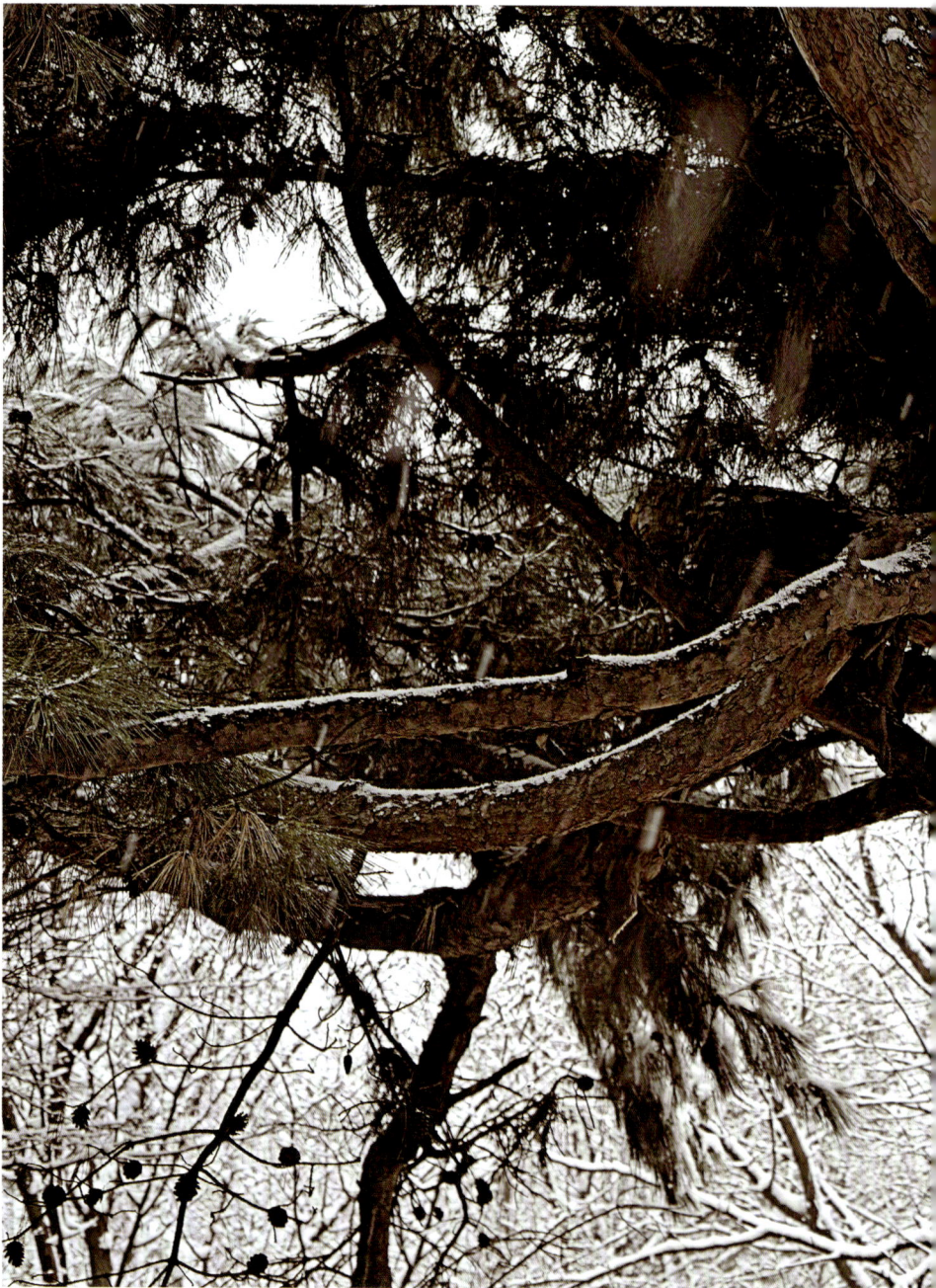

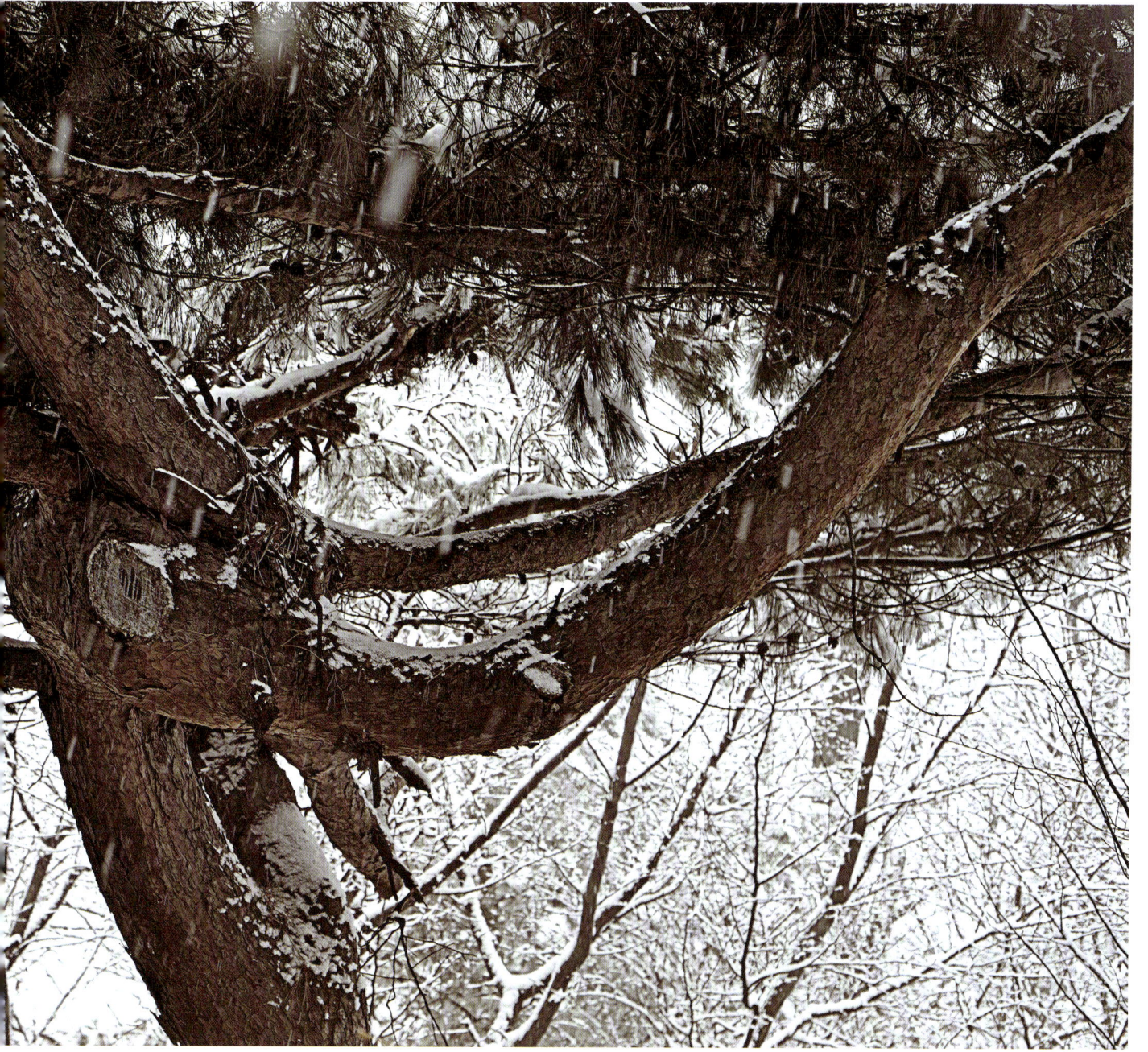

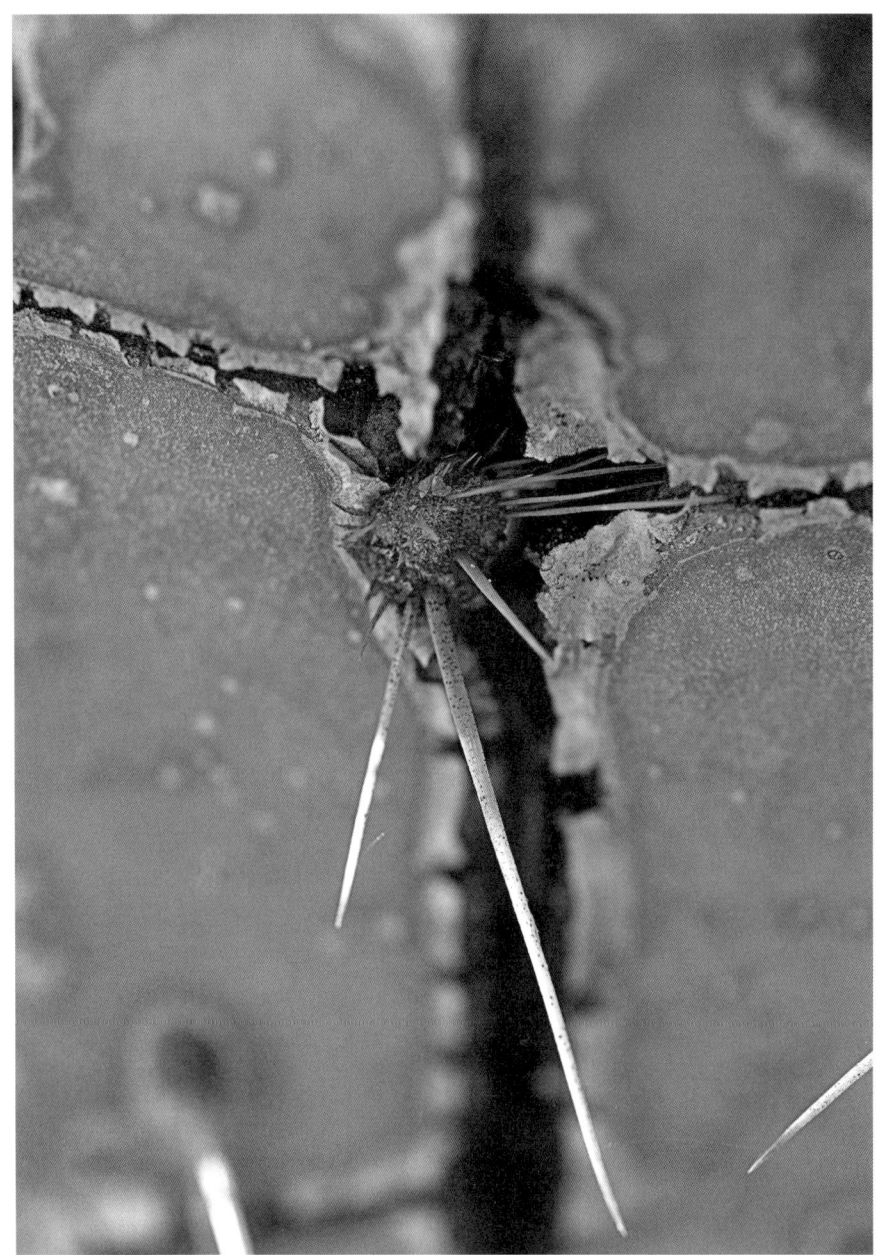

아무리 끝이라도
오로지 할 수 있는 하나,
'맡김'

선인장

친구가 말기 암이란다.
얼굴에 미소가 있다.
"안 아파?"
물으니
"아파"
담담히 대답한다.
십자가의 향기가 풍겼다.

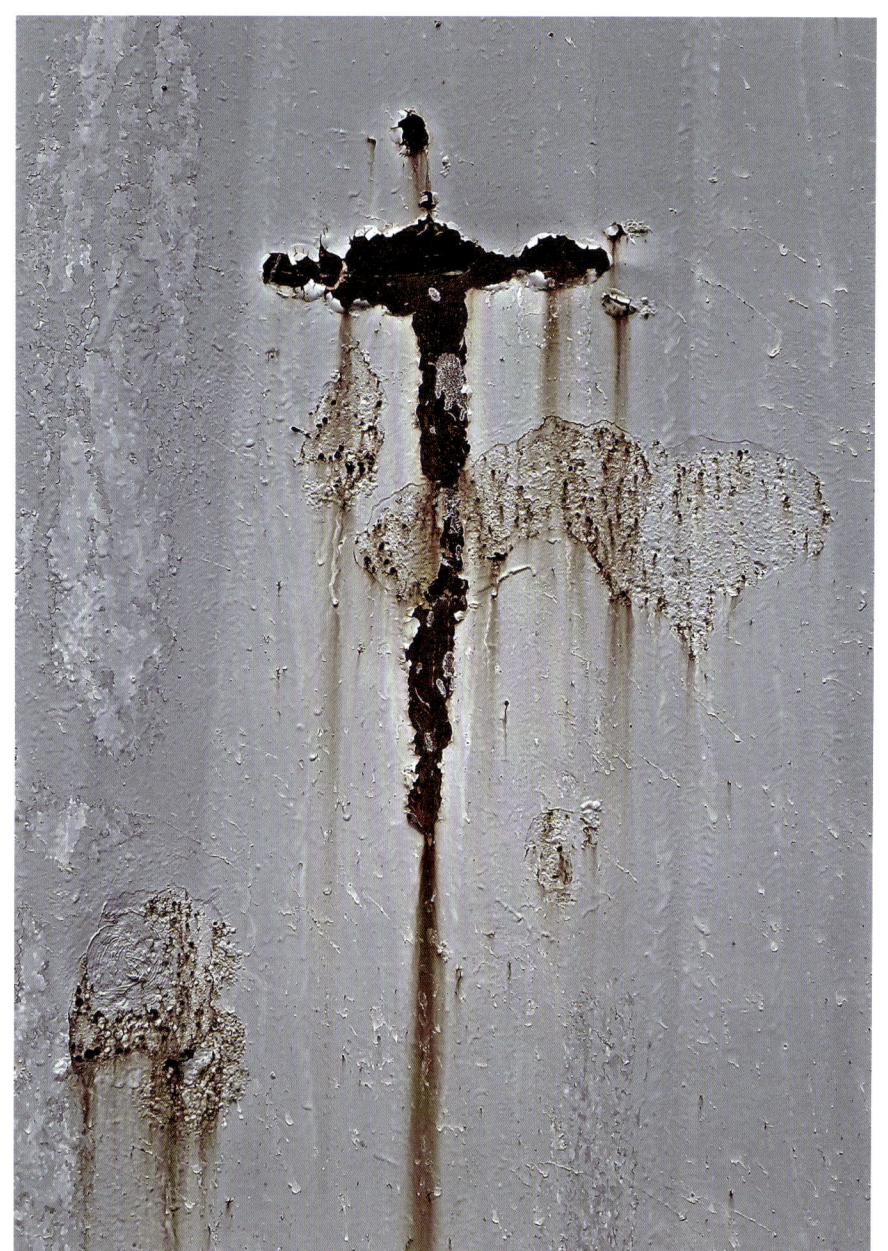

흘러내리는 녹물

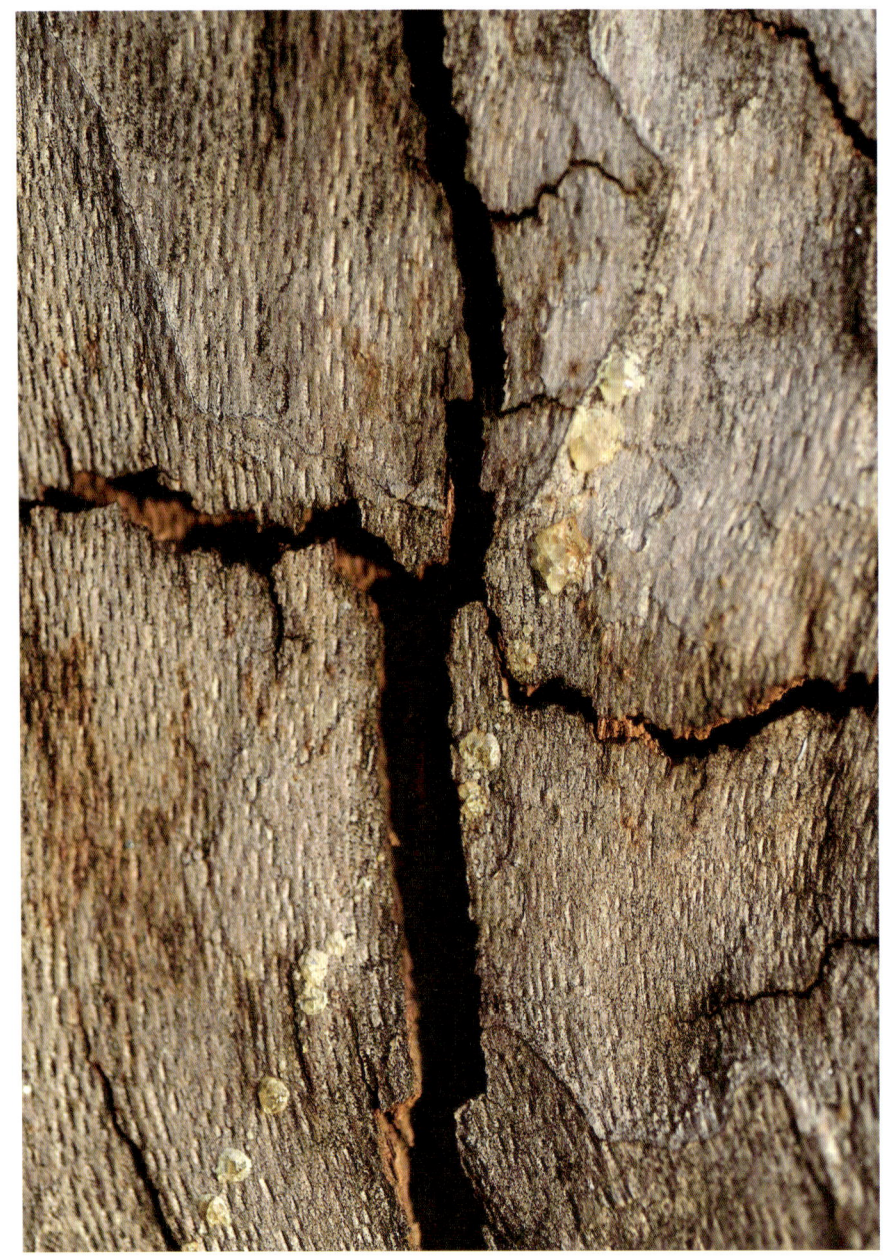

가슴이 찢어지게
아파보지 않은 사람은
어른이 아니다.

갈라진 나무껍질

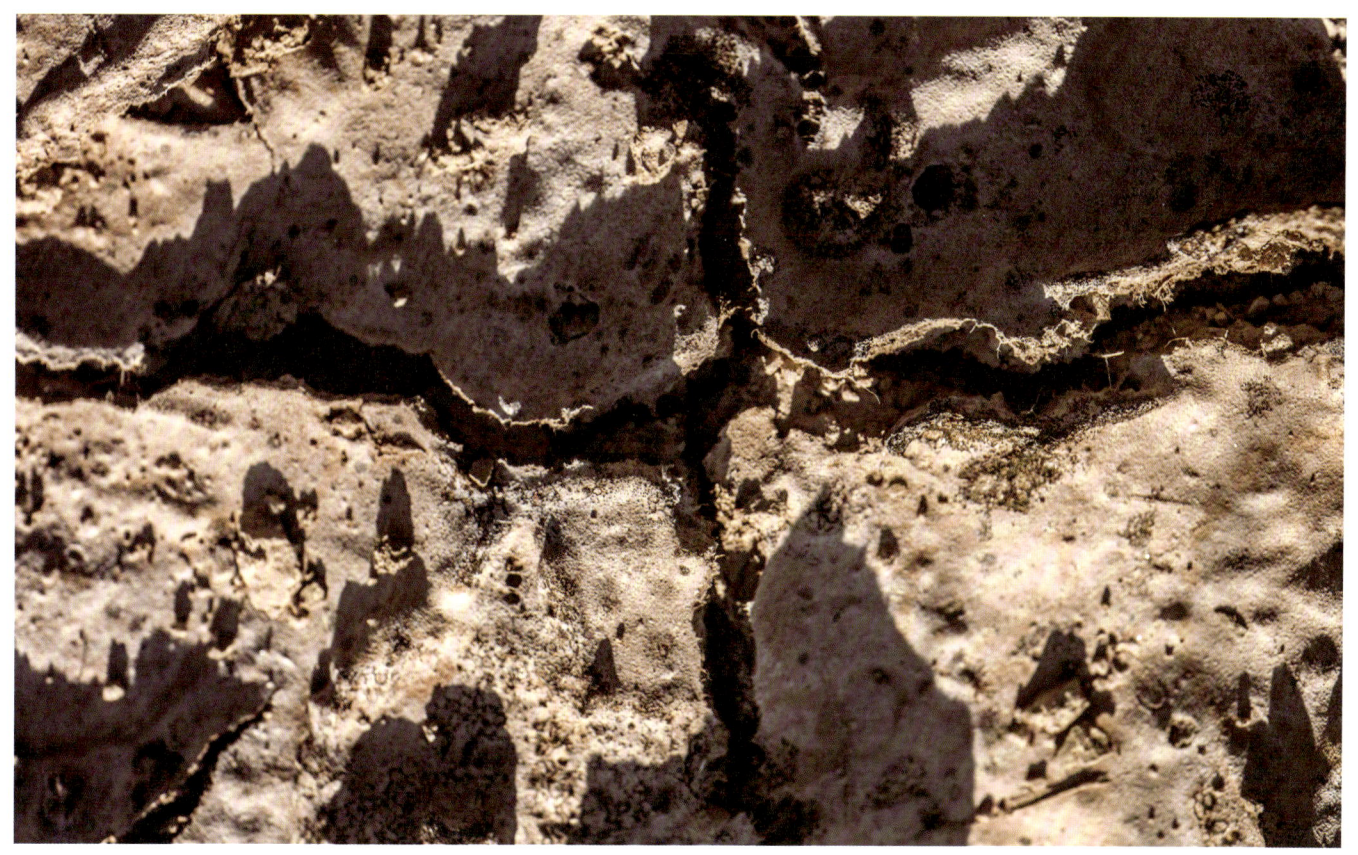

큰 고통을 이겨내면 작은 고통은 쉽다.
고통은 성장 에너지다.

모 박히고, 벼 자라날 논

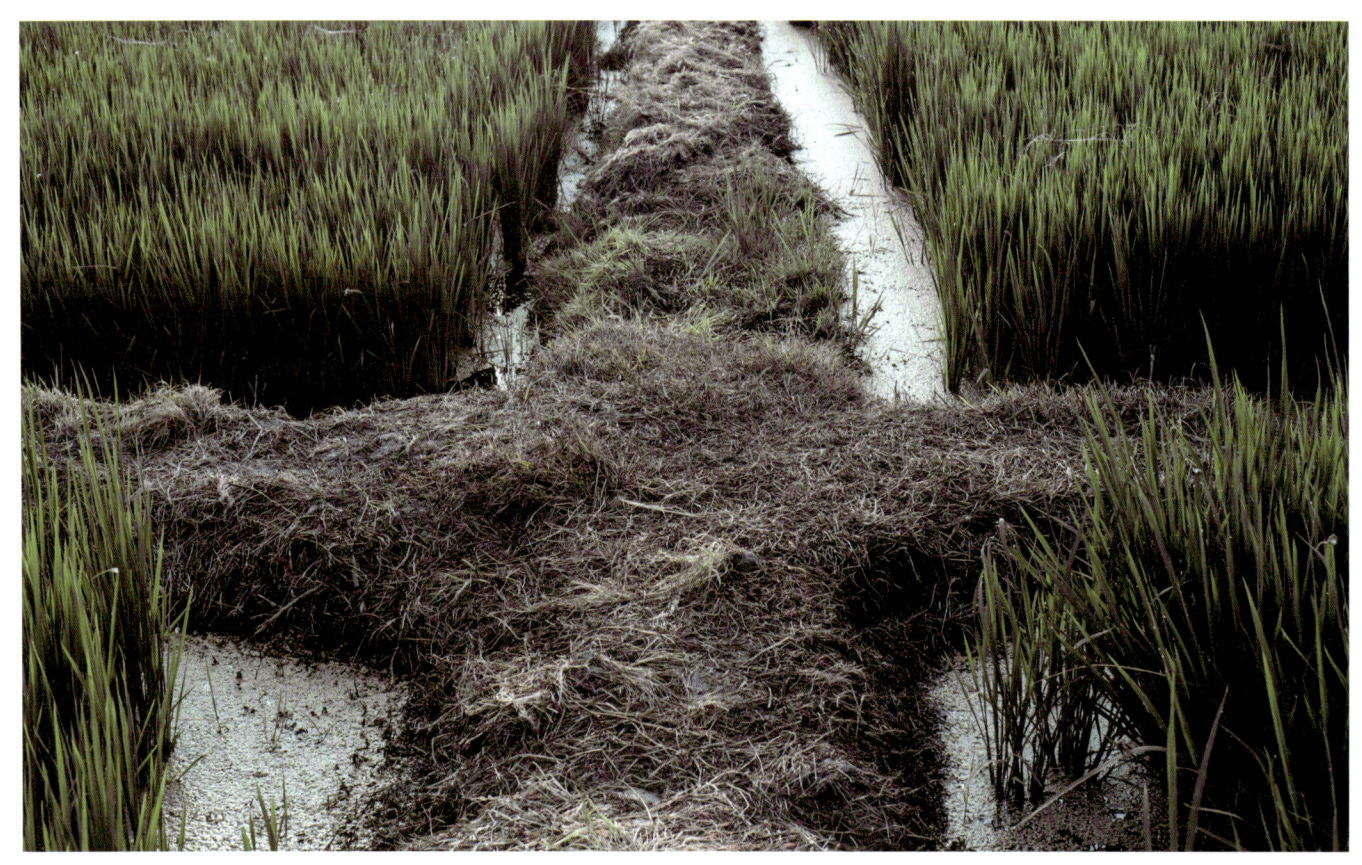

피땀으로 일하시는 　　　　　　　　　　　　　　　　　　　　　　　　논둑
하느님은
농부

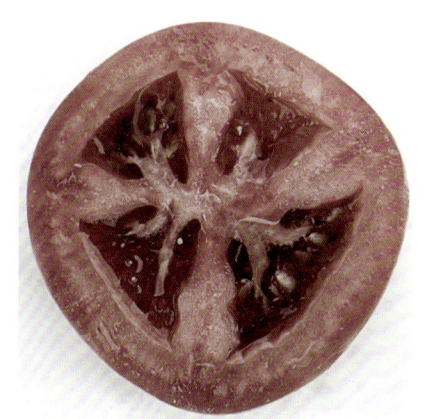

너희는
무엇을 먹을까?
무엇을 마실까?
무엇을 차려 입을까?
걱정하지 마라.
(마태 6, 31)

상처는 함께 나누어야 한다.
상처가 상처를 치유한다.
예수님의 죽음은 우리의 모든 상처를 치유한다.

이삿짐을 나르거나 밭농사를 할 때
혼자하는 것보다 둘이 하면
시간이 반으로 주는 것이 아니고
반의 반으로 준다.
셋이 하면 삼분의 일로 주는 것이 아니고
반의 반의 반으로 준다.
혼자 하면 지쳐서 끝 낼 수 없는 일임을 생각하면
수십 배 이상의 효과다.
해본 사람은 안다.

고통도 슬픔도 그렇다.
너도 나도 함께 하면
아무리 심한 고통과 슬픔도 극복을 넘어
그 의미를 찾는다.

작은 십자들을 안은 큰 십자

불의(不義) 불행(不幸)한 사고,
주님마저 보이지 않아 원망스러울 때
주님은 눈물 속에 울고 계신다.

"우리는 울어야 합니다. 우리는 아직 충분히 울지 않았습니다."
-프란치스코 교황, 부에노스아이레스 화재 사고 5주기에

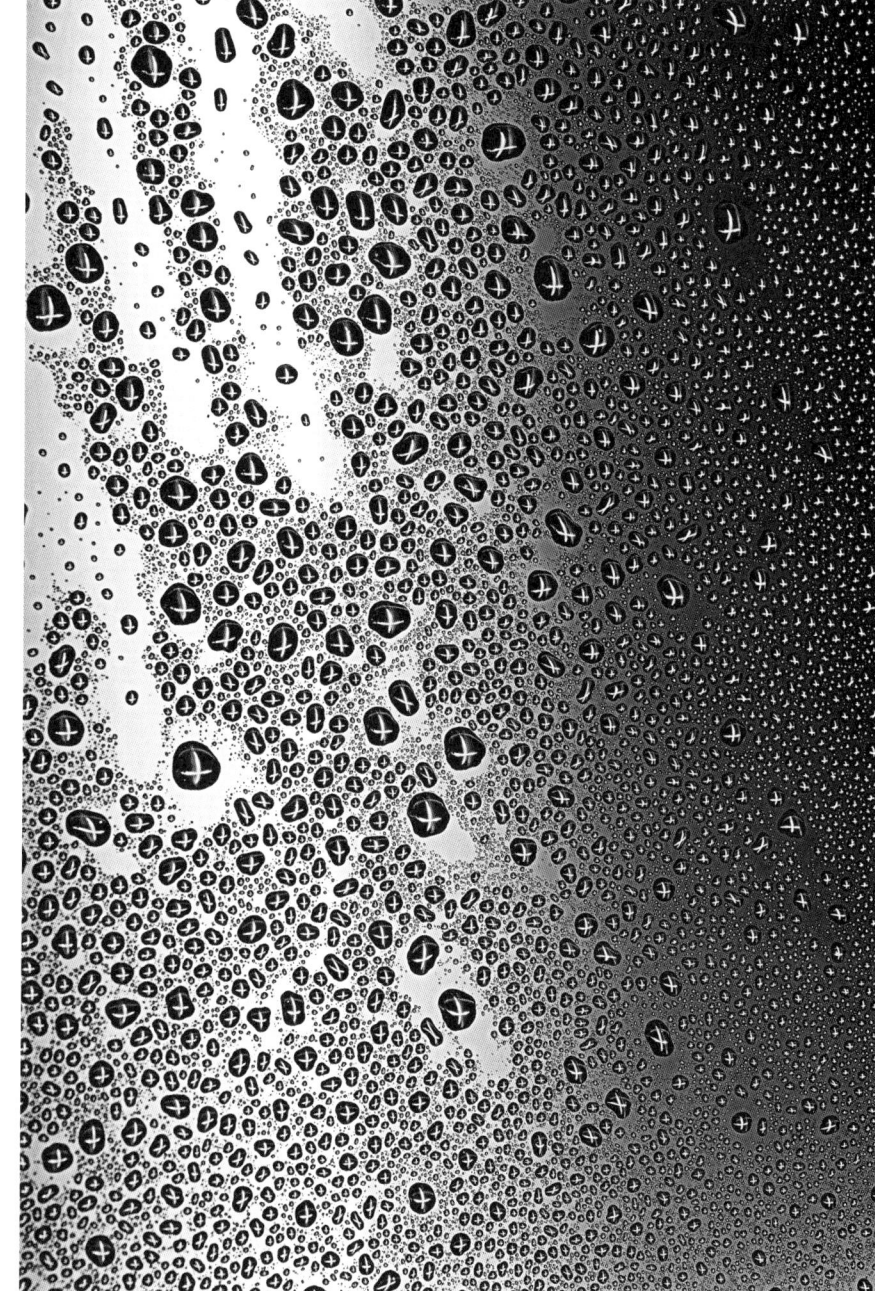

눈물의 십자

아프면 아프다 말하고
아프면 울어야 한다.
참는 것은 속이는 것이다.
울지 않으면 속이 뭉그러져 터진다.

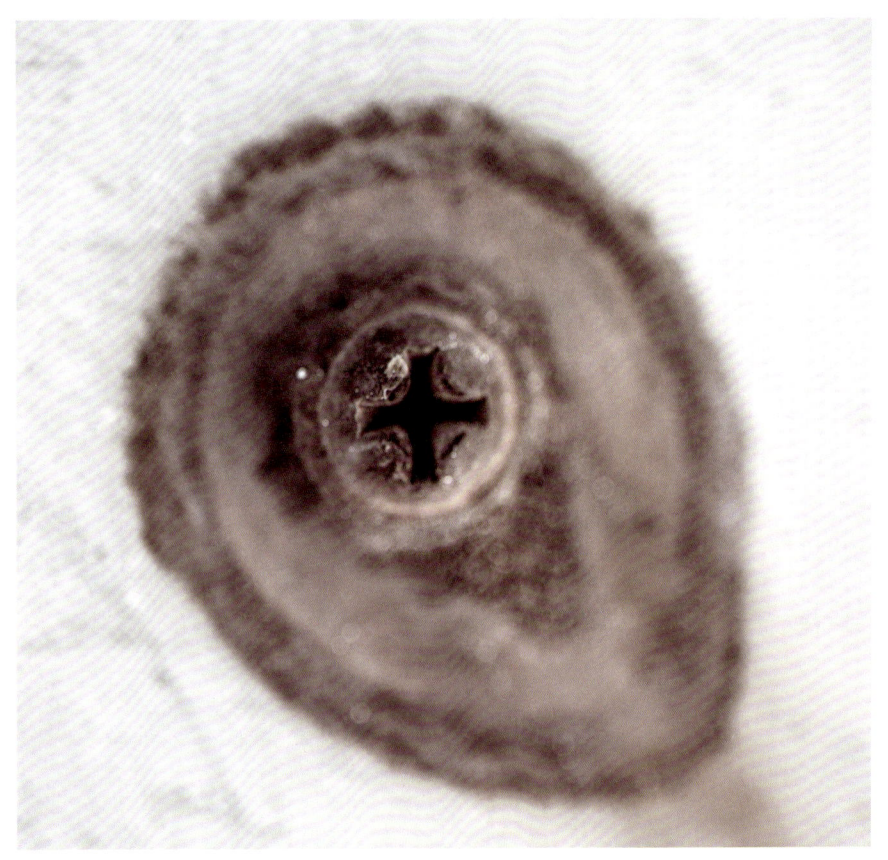

녹슨 나사못

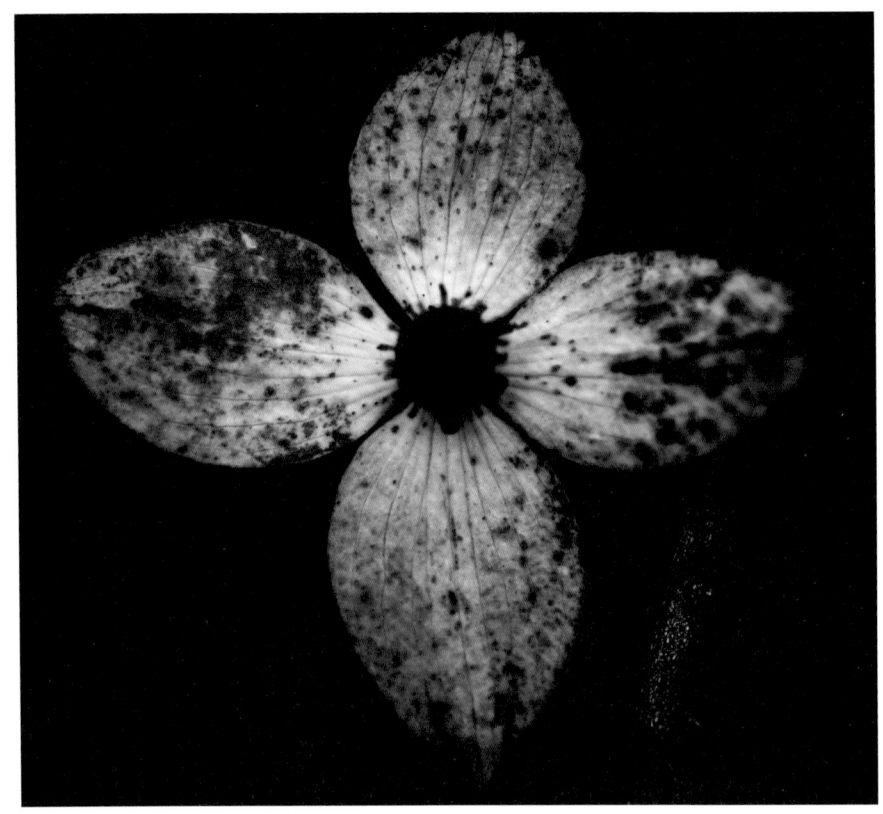

얼마나 아프셨을까…
우리의 모든 상처
다 안고 가신 주님

피멍든 꽃

삶을 돌아보면
주님은 늘 곁에 계셨다.
힘들었던 그때는 몰랐어도
지난 후에 알게 된다.
그때 알게 해주셨으면 하건만
또 지나면
그때가 최적이요, 최선임을 알게 된다.

오라, 내게로

모두 내게 오너라. 내가 너희에게 안식을 주겠다.
(마태 11, 28)

오너라!
언제까지나 기다리고 있다.
너를

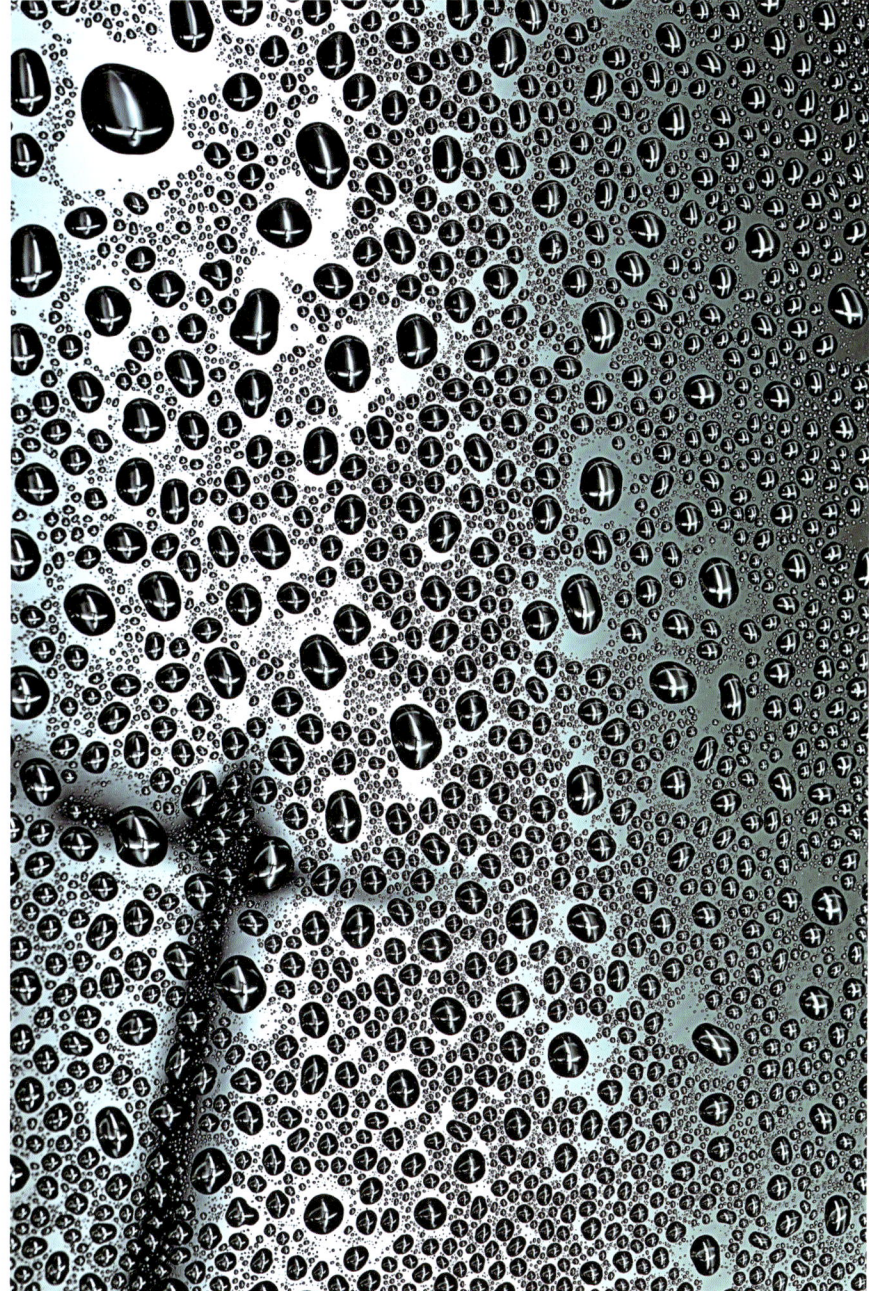

부르심의 십자

침묵으로 부르고 계신다.
침묵으로 듣는다.

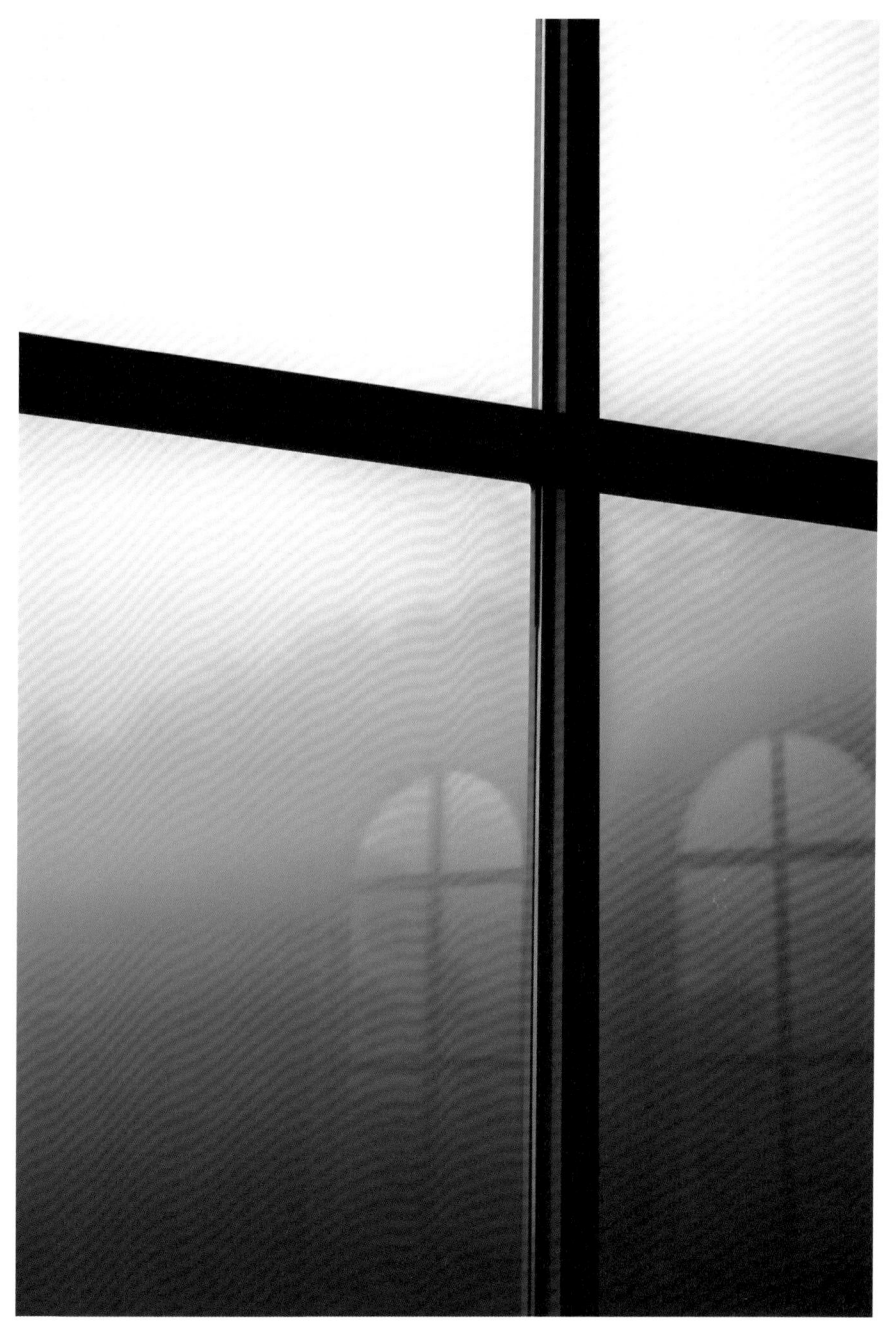

수도원의 창

빛이 찾아 오셨다.

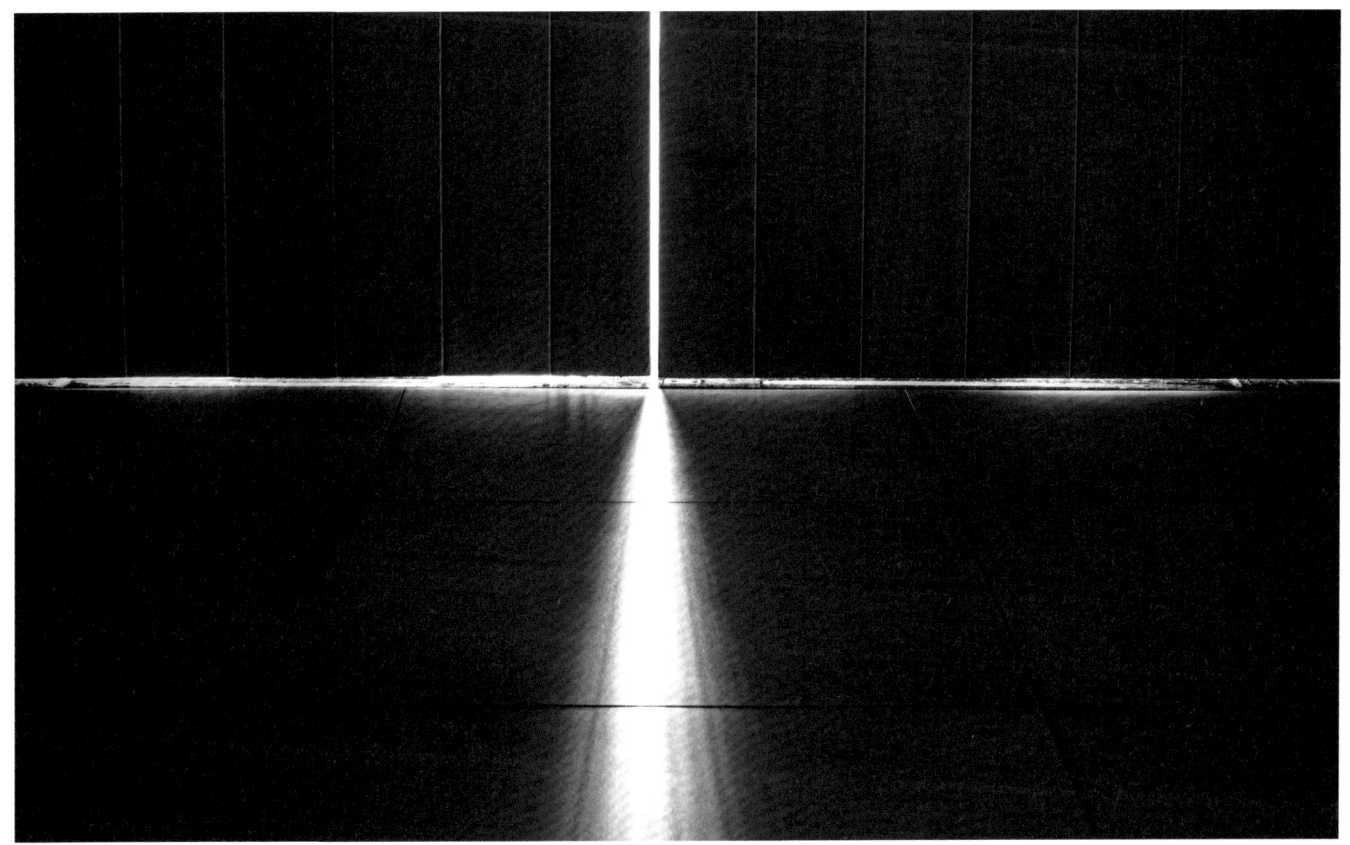

성전의 문

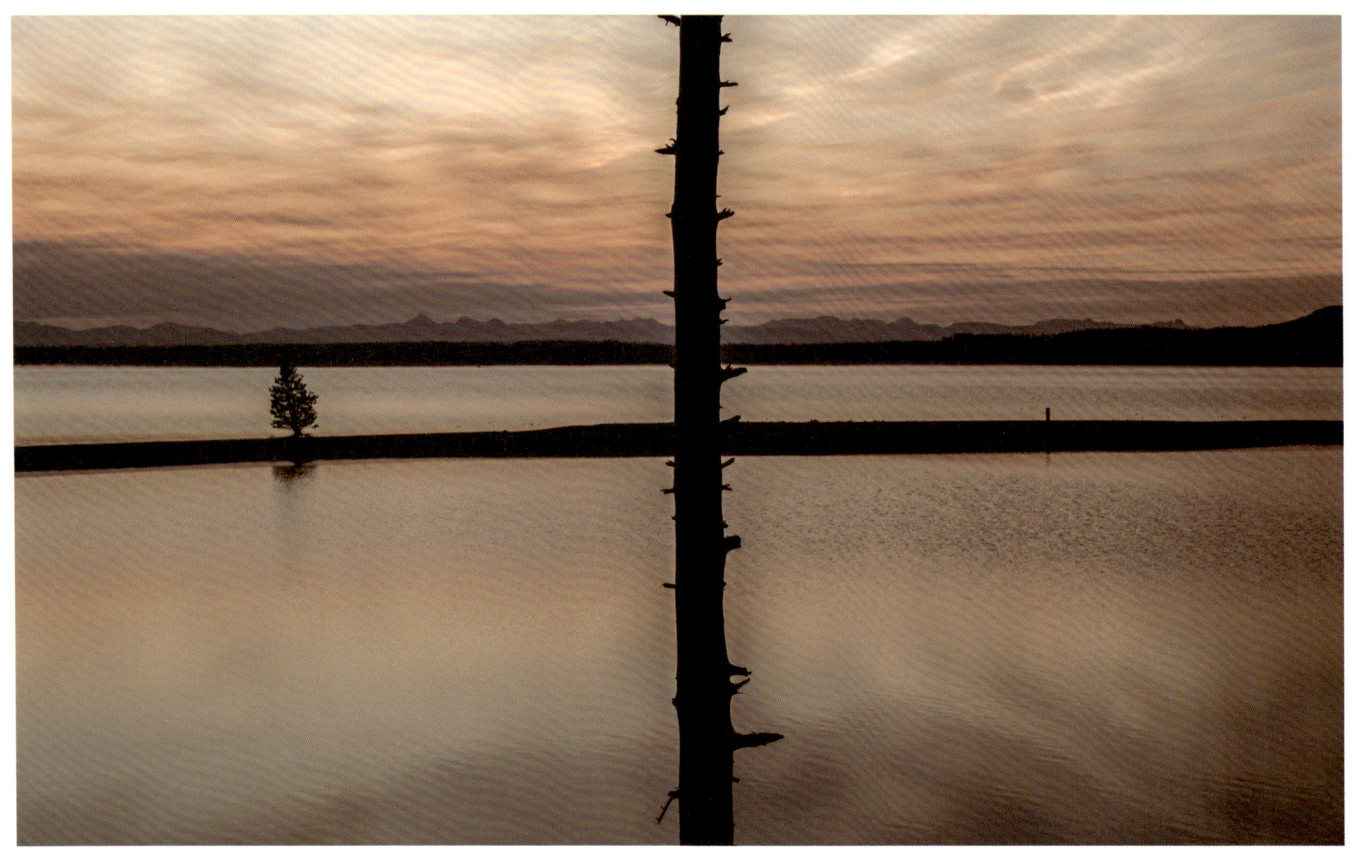

이 세상 모든 곳은 갈릴래아
부르심이 있다.

동트는 새벽 호수

흔들리는 삶,
이리로 오라고
흔들리지 않는다고
부르는 손짓

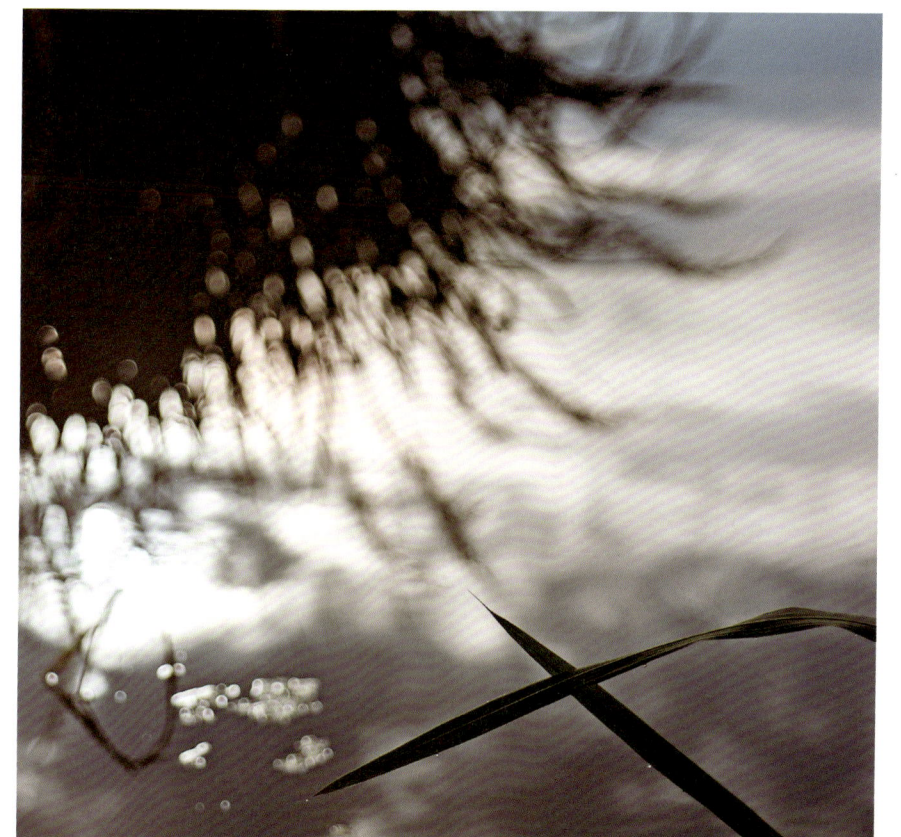

호숫가의 풀

아무리 힘들어도
아무리 아파도
한 발짝만 앞으로

지나온 길 돌아보고 알았다.
십자가가 받쳐주고 있음을….

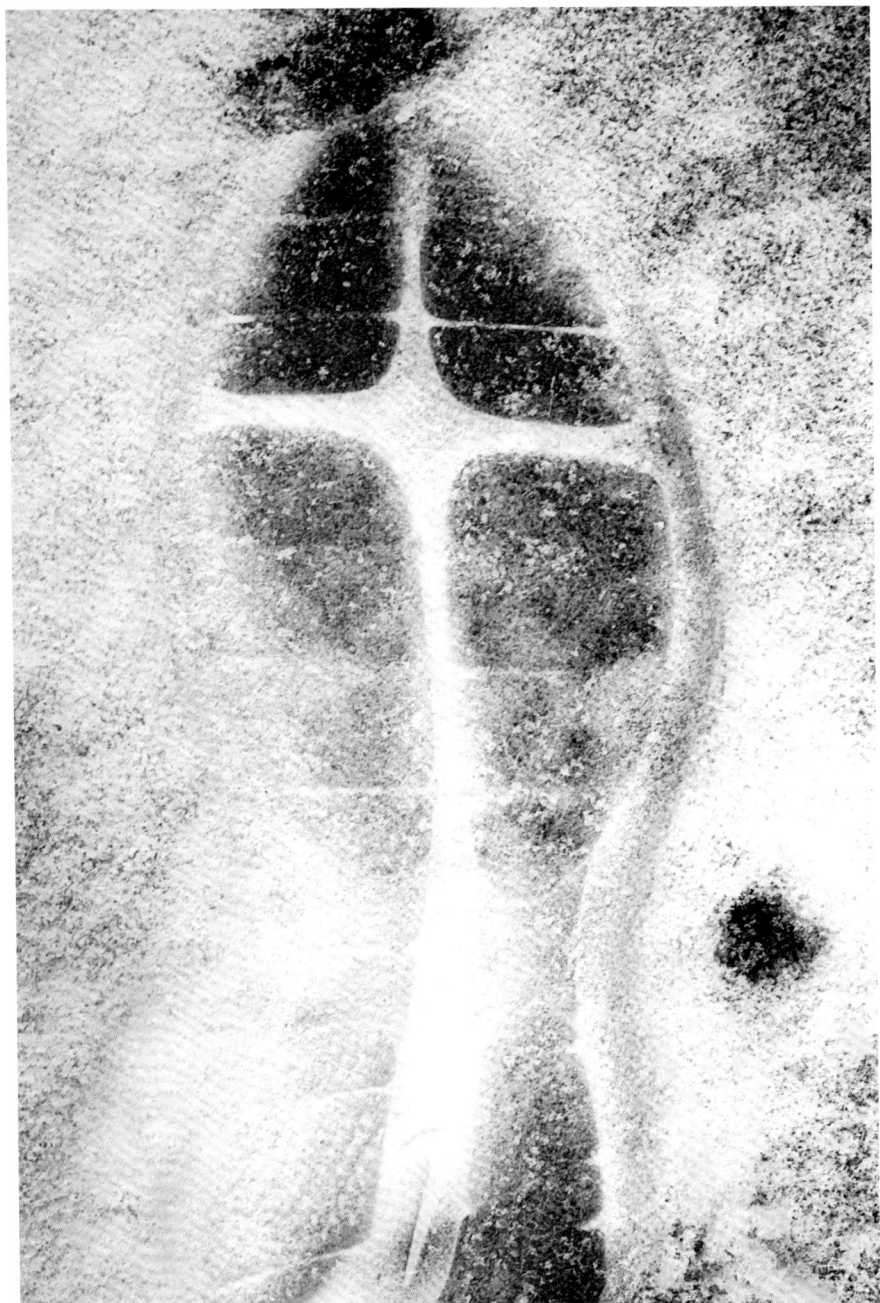

눈길의 발자국

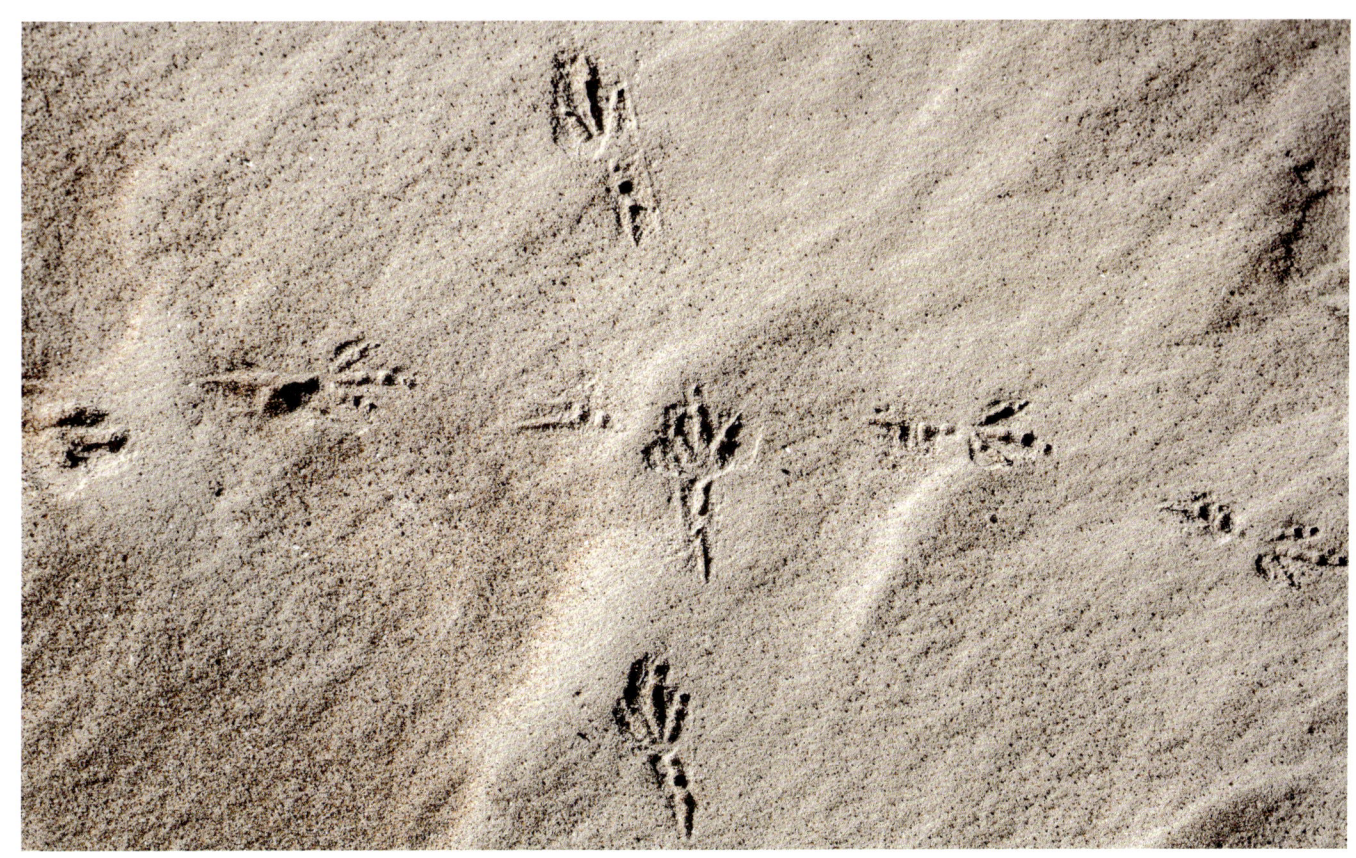

새 발자국

한 발 또 한 발
쌓이는 발자국에
함께 하시는 그분이 드러난다.

영원한 고향,
돌아갈 곳이 있다는 것
그것만으로 절대 행복이다.

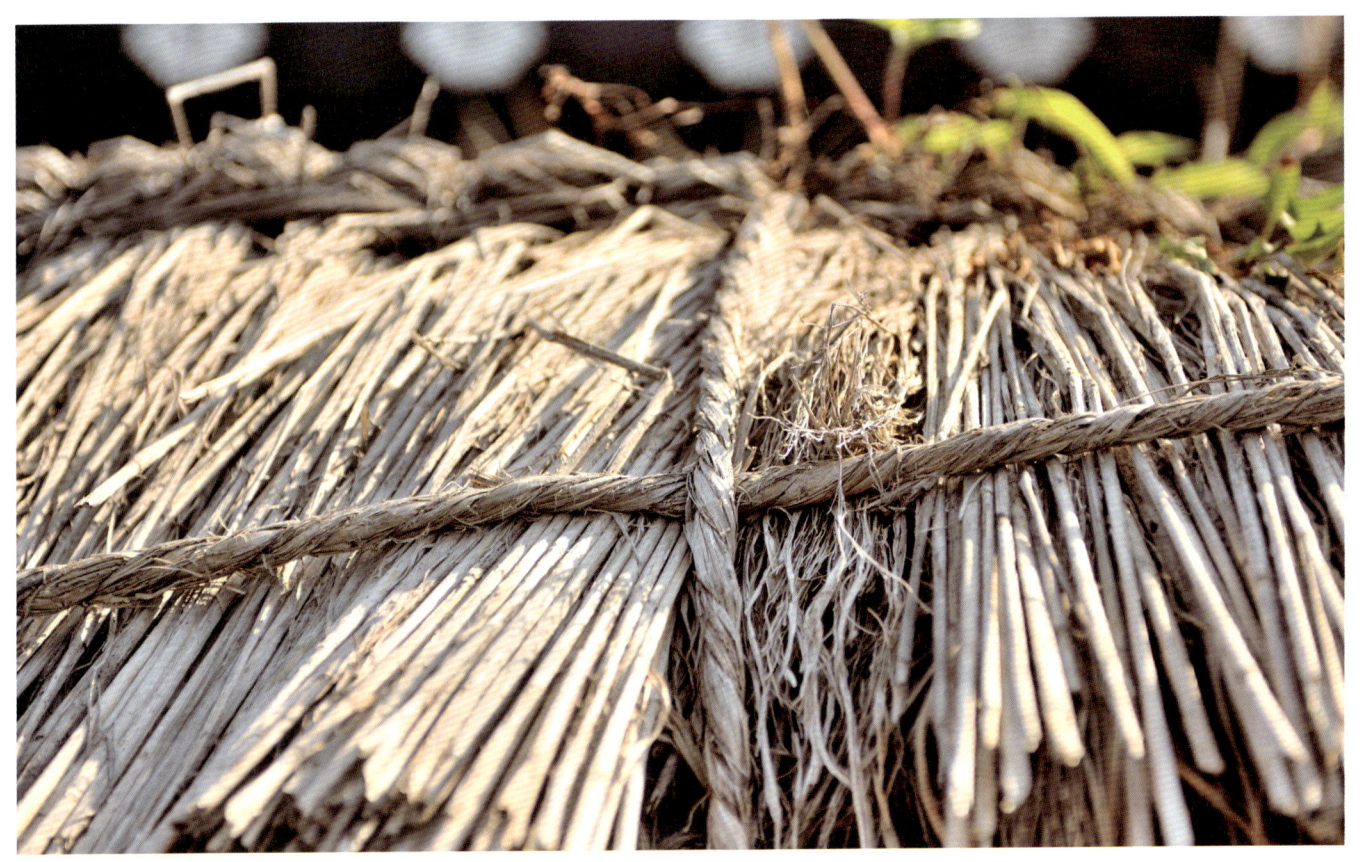

초가지붕

주님의 집으로 간다.
걷고 뛰고 기어서 간다.
꼴찌가 첫째 되고
첫째가 꼴찌 된다.

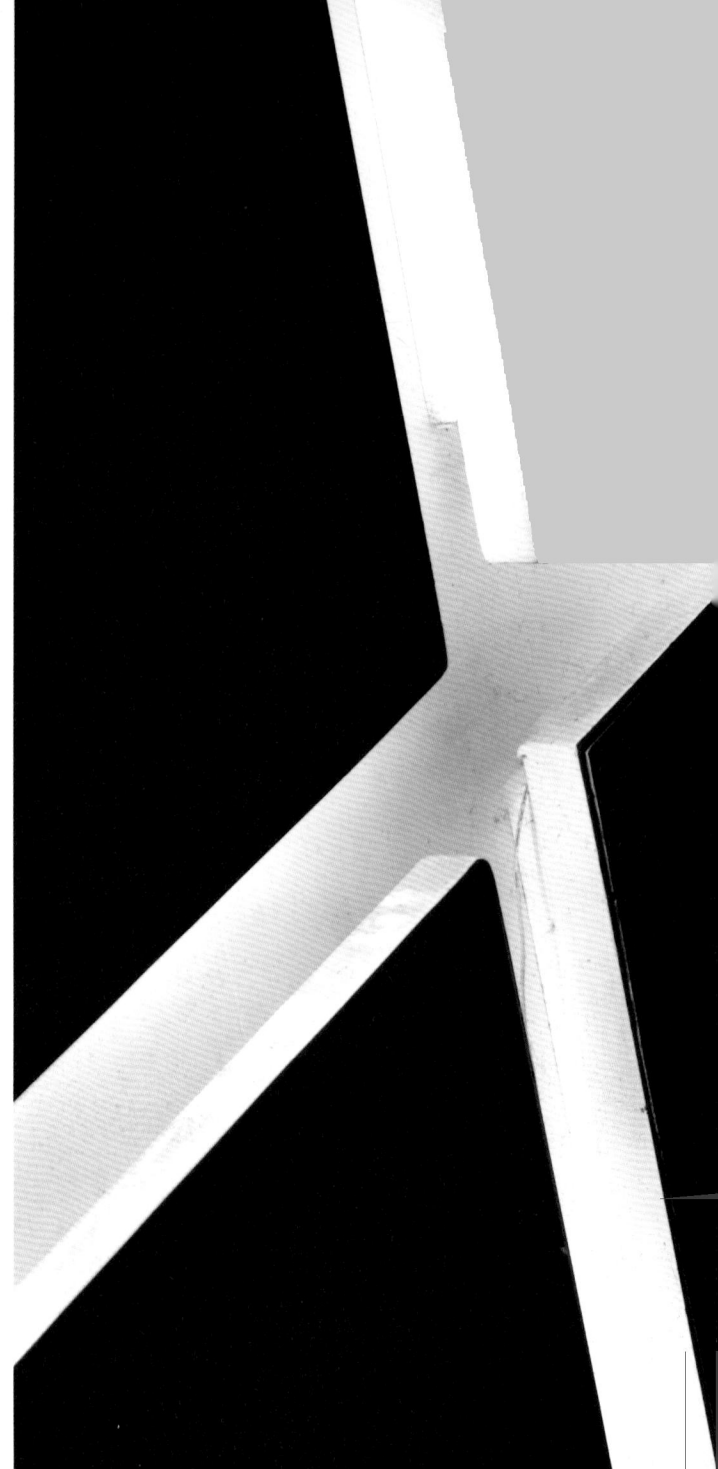

지하 통로 벽에 비친 모습들

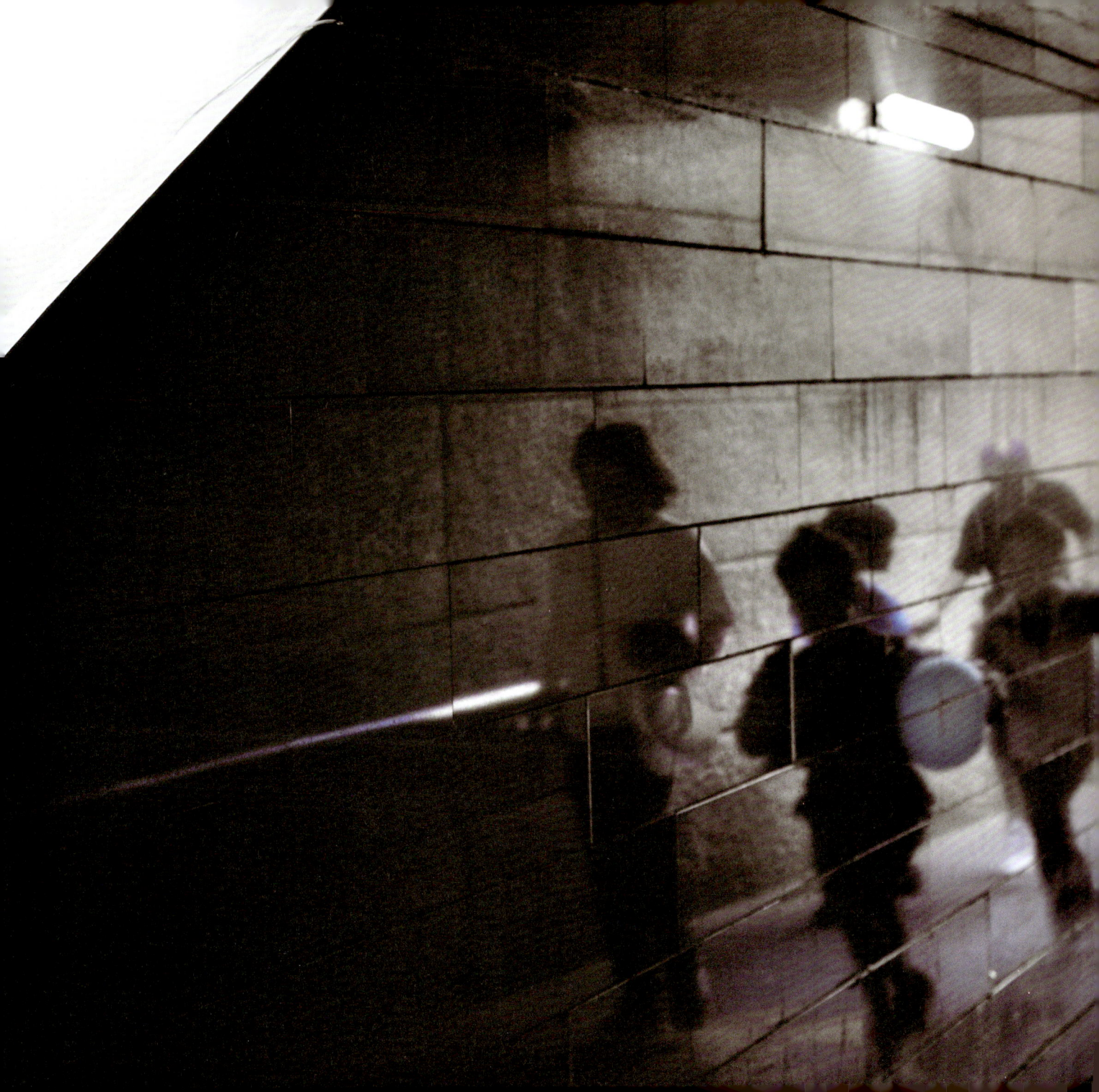

마침내
당신 품안
이제는
어둠도 가시밭길도
두렵지 않습니다.

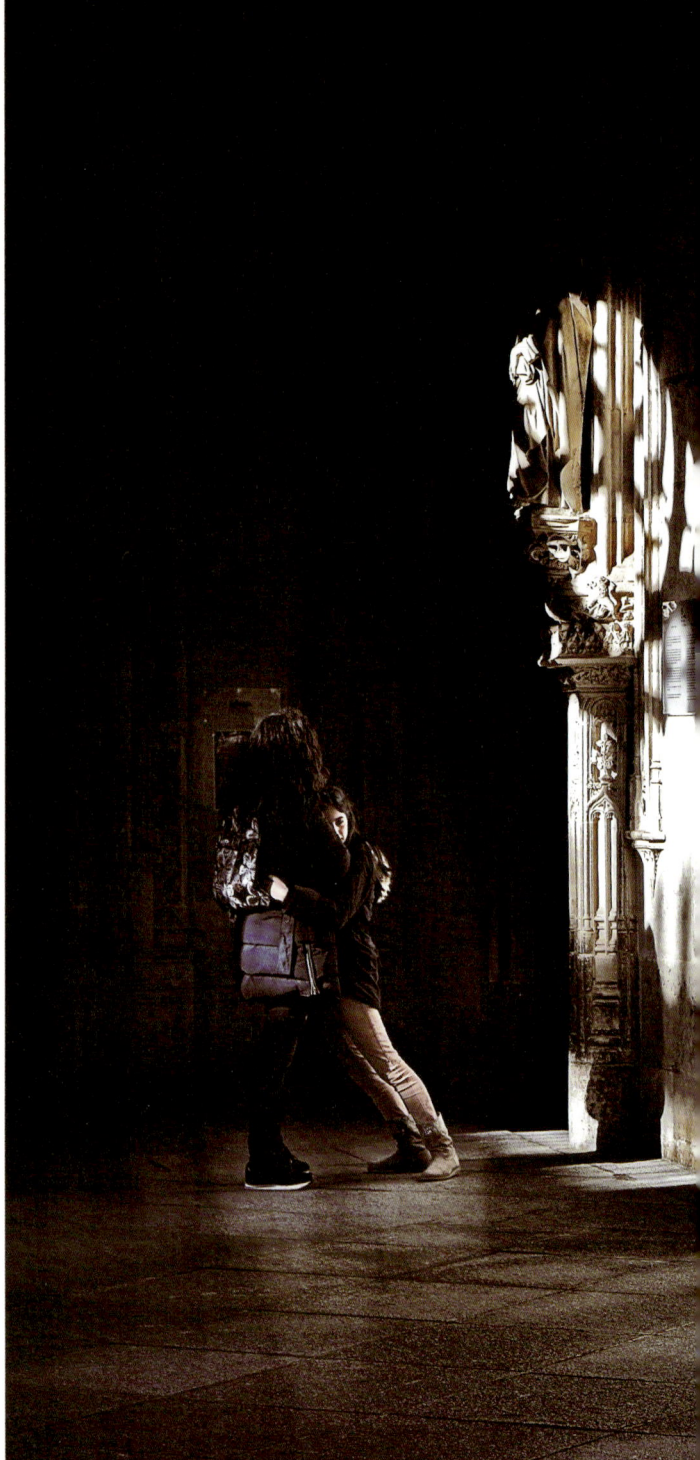

엄마 품에 안긴 아이

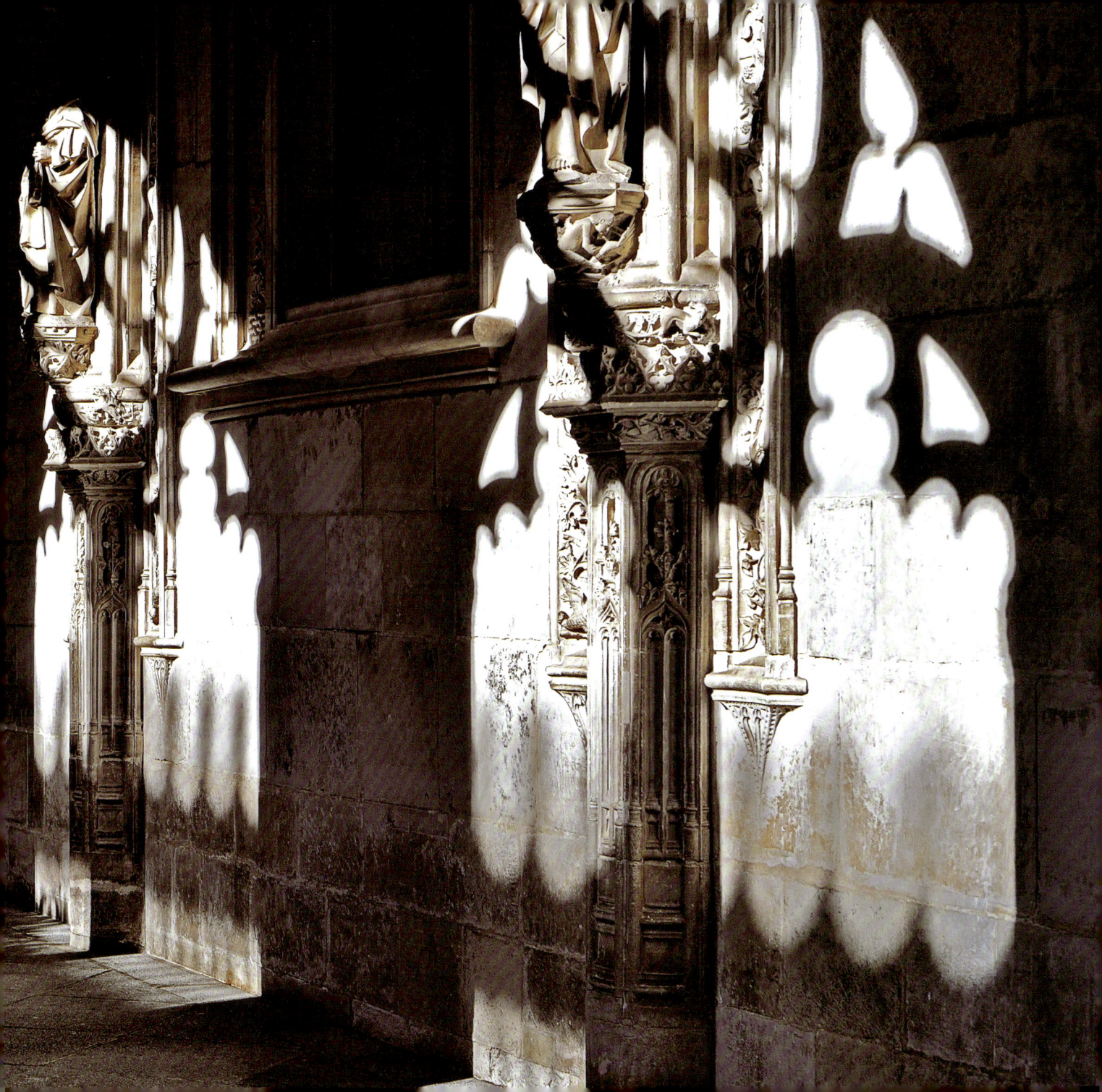

주님의 눈물,
나를 씻기시다

회개하십시오. 그리고 저마다 예수 그리스도의 이름으로 세례를 받아 여러분의 죄를 용서받으십시오.
그러면 성령을 선물로 받을 것입니다.

(사도 2, 38)

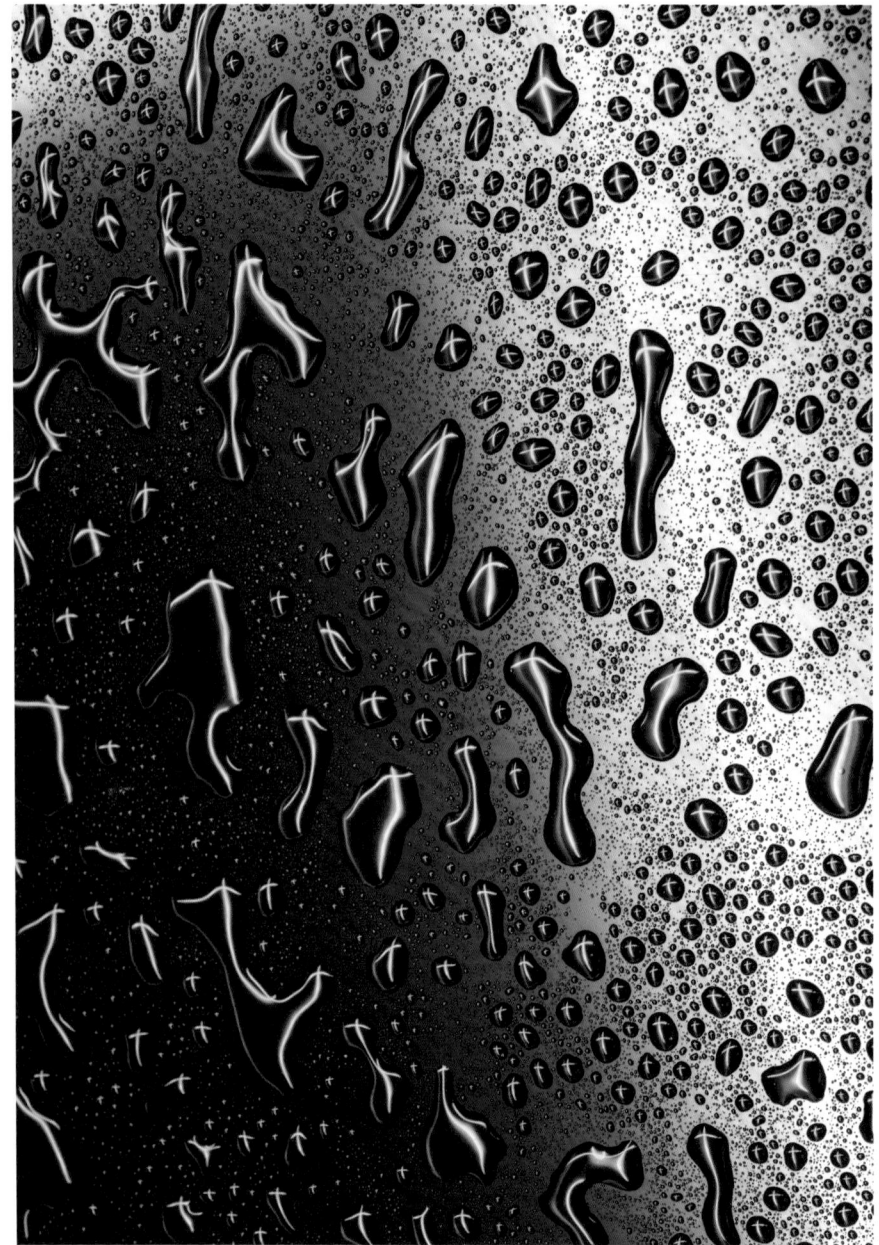

삶에는 유혹이 있고
죄가 그 안에 있다.

죄 안에는
아파하시는
주님의 눈물이 있다.

아픔의 십자

선을 가장한 악은
주님께 가는 길의
가장 강력한 임피던스다.

전기의 흐름을 방해하는 것이
임피던스(impedance)다.
하느님께 가는 길에도 임피던스가 있다.
죄가 임피던스다.
임피던스가 제로(0)로 되는 것이
공진(共振)이다.
회개가 공진이다.

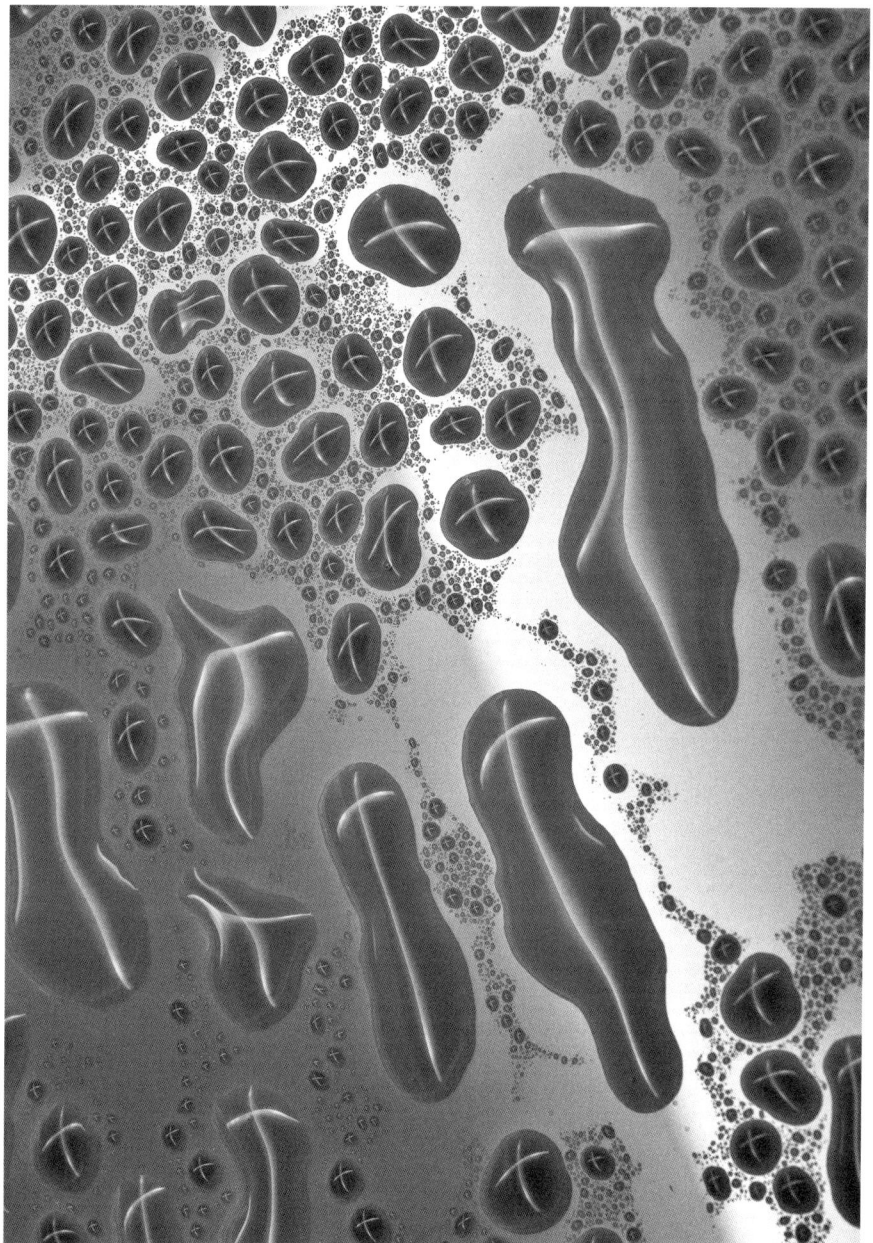

거짓의 십자

죄로 인해 운다는 것은
그분 가슴에 들어가는 것
그분이 내 가슴에 들어오는 것

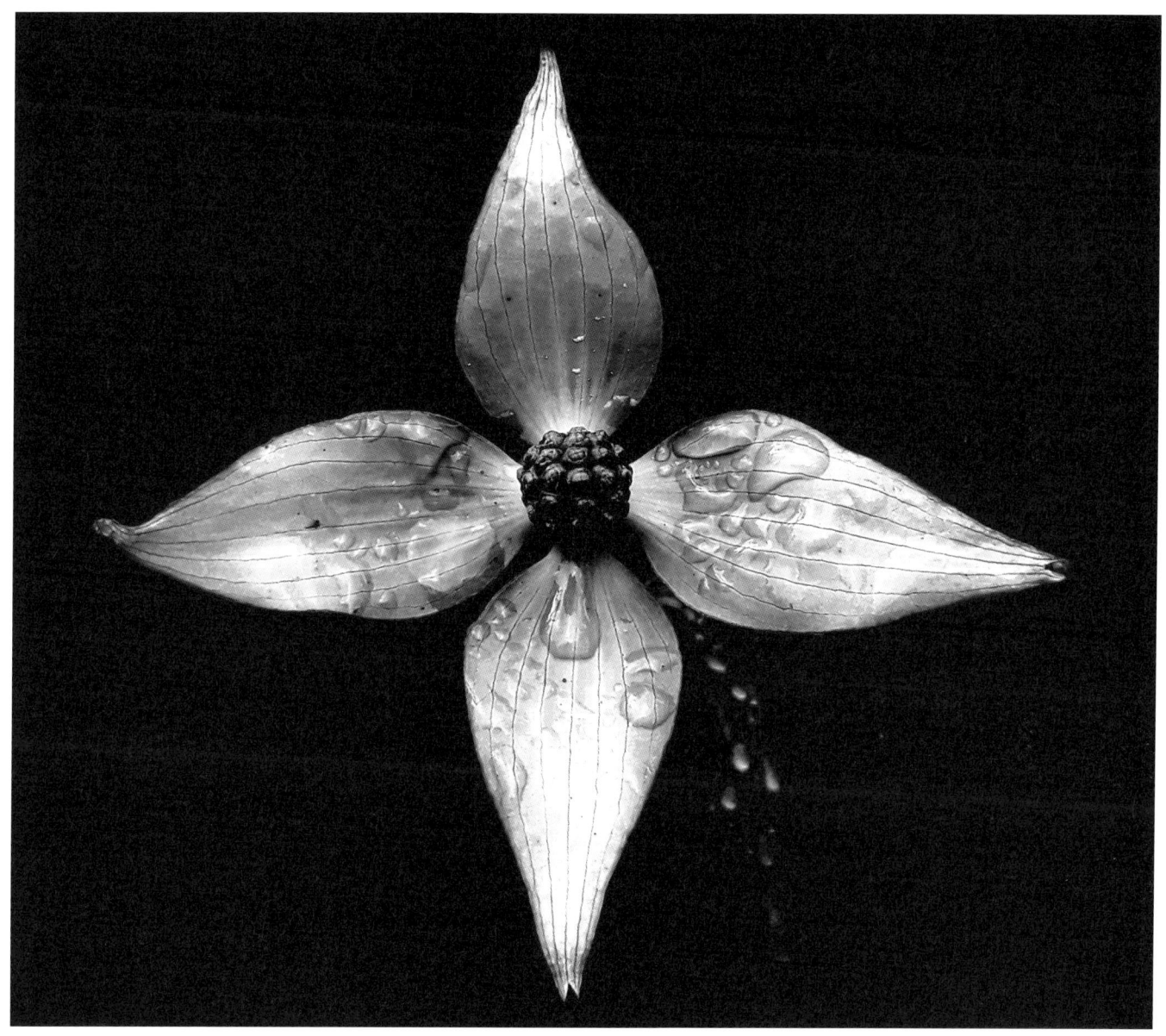

빗방울 맺힌 꽃

어둠이 깊은 밤을 지나야
큰 빛에 도달할 수 있다.

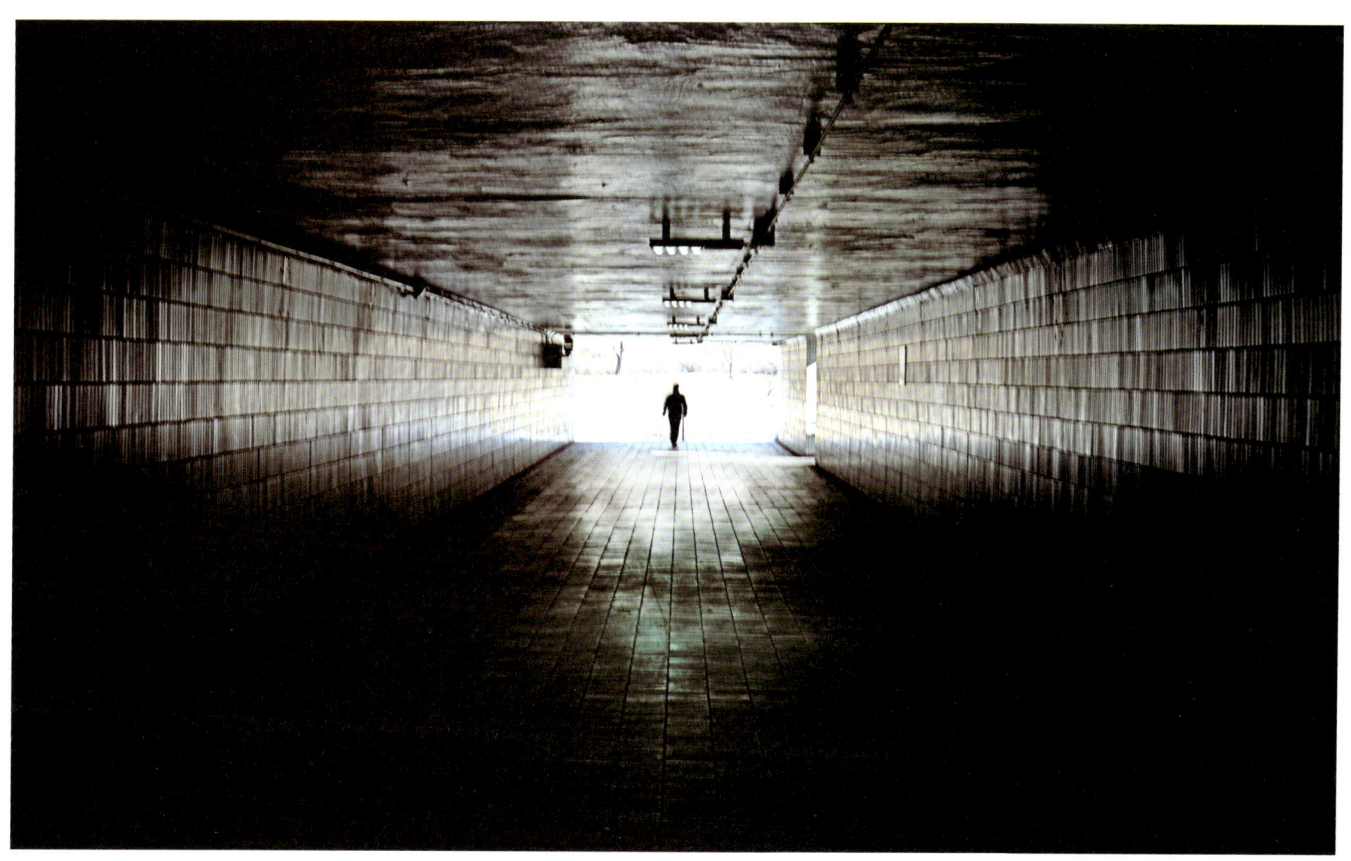

지하도

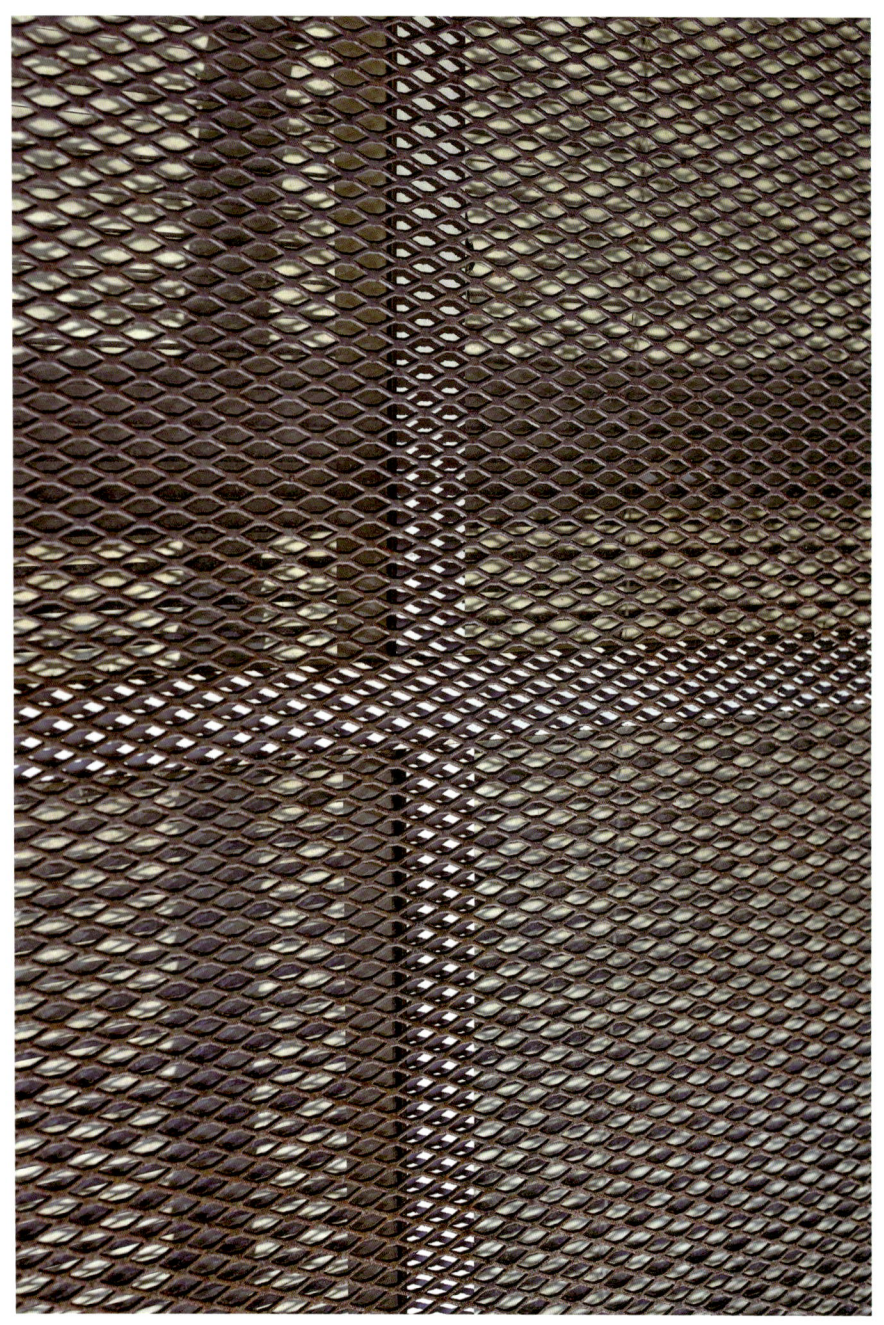

언제까지 옥에 갇혀 살 것인가?
옥에서 나가야 한다.
옥을 깨부수어야 한다.

십자 철망

카파르나움에서 많은 병자들을 고쳐 주시고,
다음날 새벽 외딴 곳으로 가시어
기도하시는 예수님(마르 1, 35) 옆에서
"저도 좀 고쳐주세요"라며
징징거리며 졸랐다.
몇 번이나 고해성사를 해도
사라지지 않는 죄책감에 아파하던 나였다.
그러자 예수님은 큰 돌을 집어
내 머리를 "쾅!"하고 쳐서 날려 버리셨다.
순간 멍해지며 모든 것이 멈추었다.
갑자기 눈앞에
머리가 없는 이상한 모습이 다리를 딜렁거리며
걸어가는 모습이 나타났다.
(2017. 11. 이냐시오 영신 수련 피정 기도 체험)
이후 반복되었던 죄책감이 사라졌다.

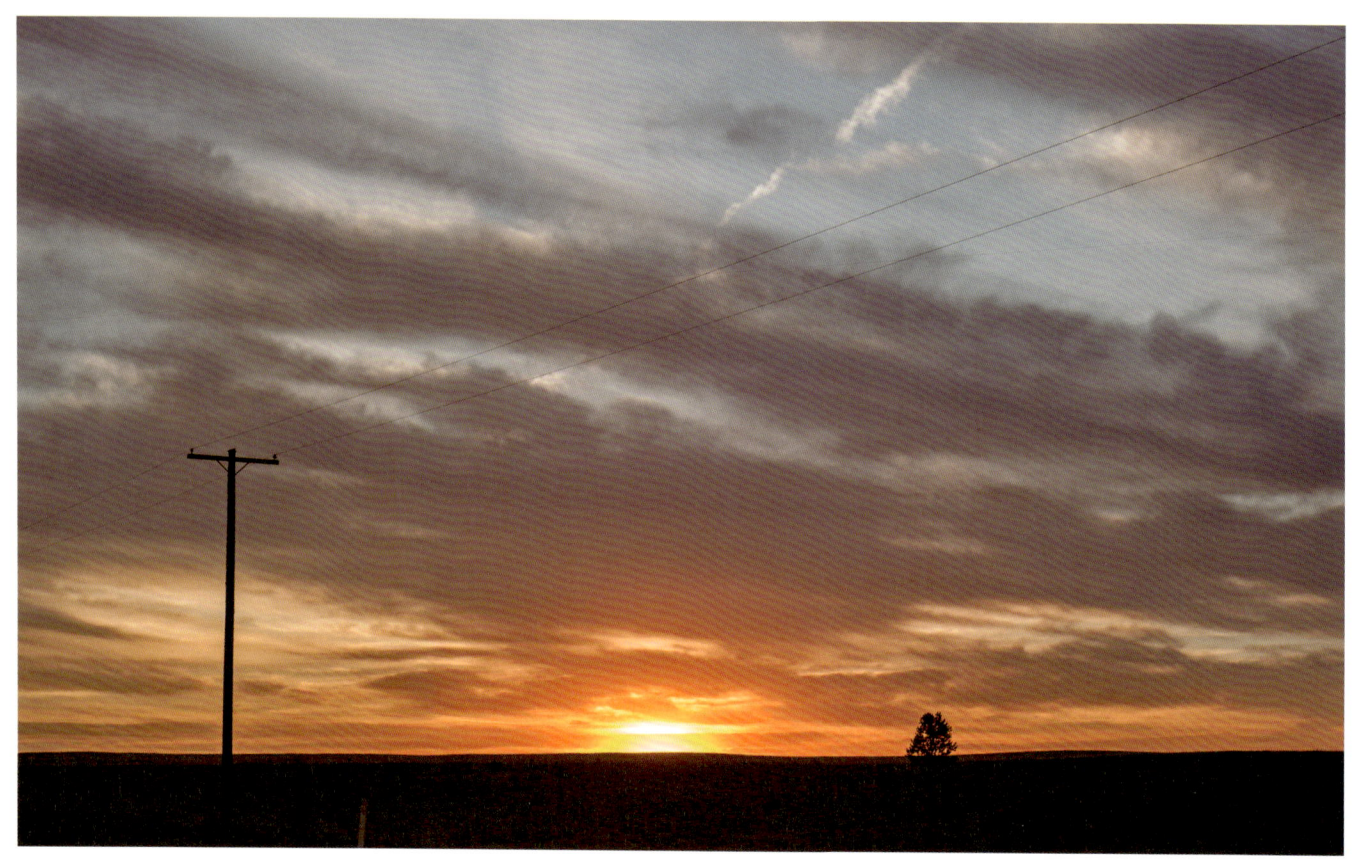

들판의 전주

회개의 때
은총으로 온다.
깨어 있어야 한다.

어둠으로 들어가고 있는 하루
빛으로 돌아서 나오라는
애타는 눈길이 있다.

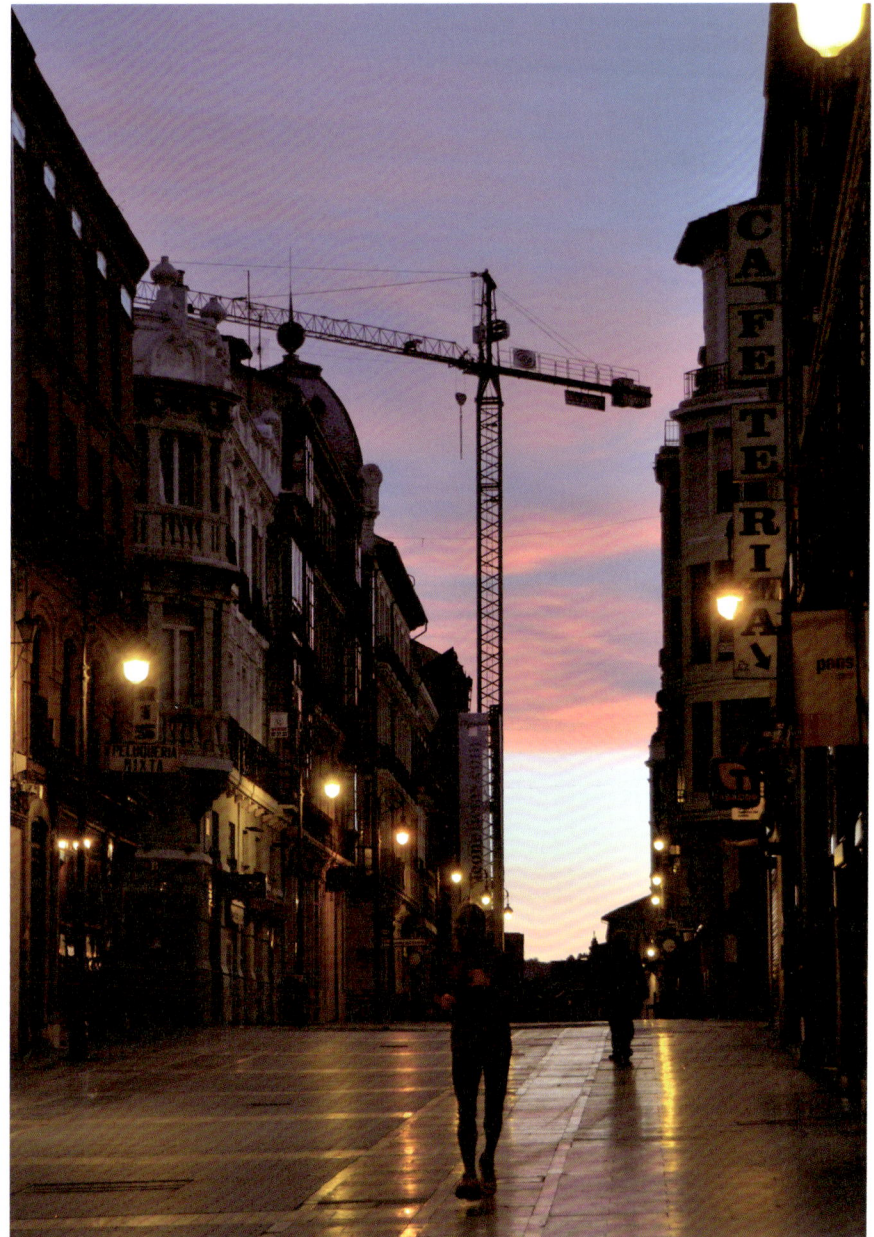

도심을 굽어보는 타워크레인

우도(右盜)가 알려준다.
바로 지금
바로 여기서
바로 돌아서야 한다고

예수님이 당신 오른쪽 십자가에 달린 우도(右盜)에게 말씀하셨다.
"오늘 네가 정녕 나와 함께 낙원에 들어갈 것이다."
(루카 23, 43)

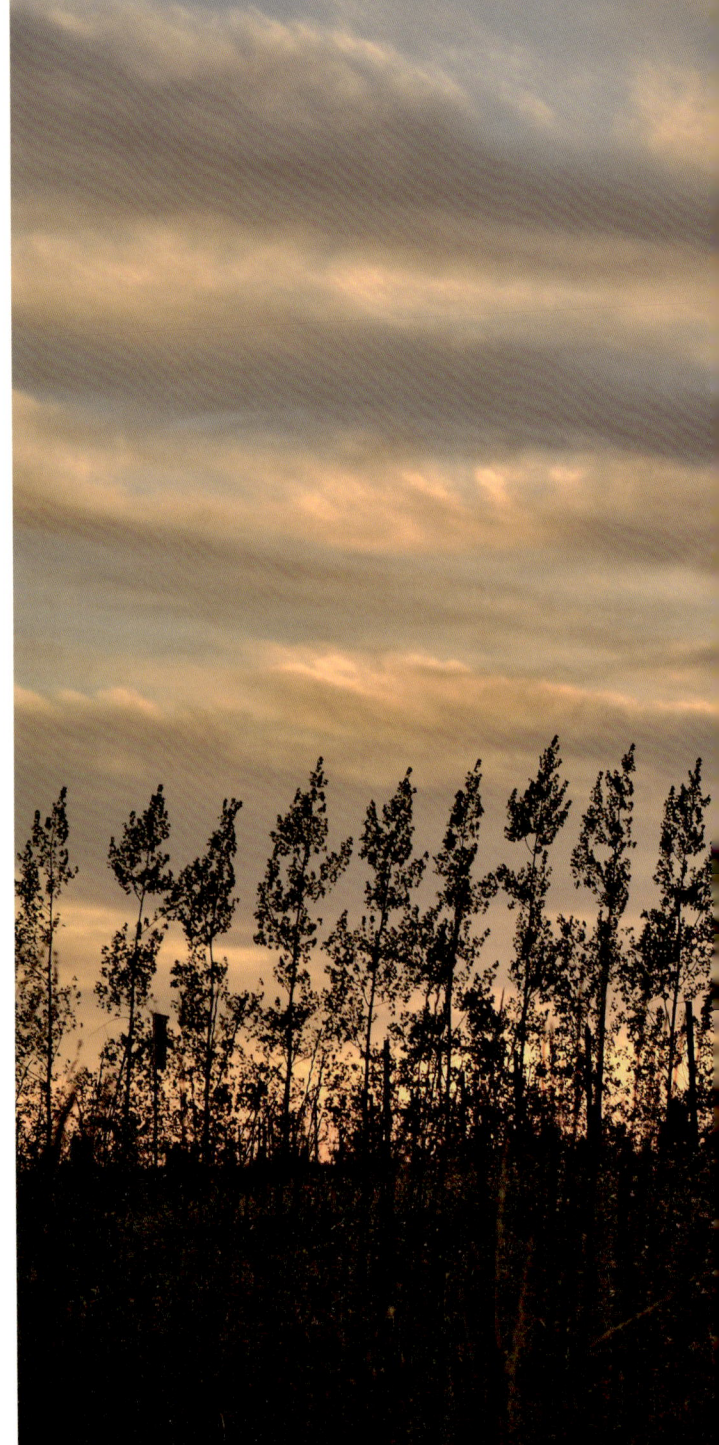

골고타의 세 십자가

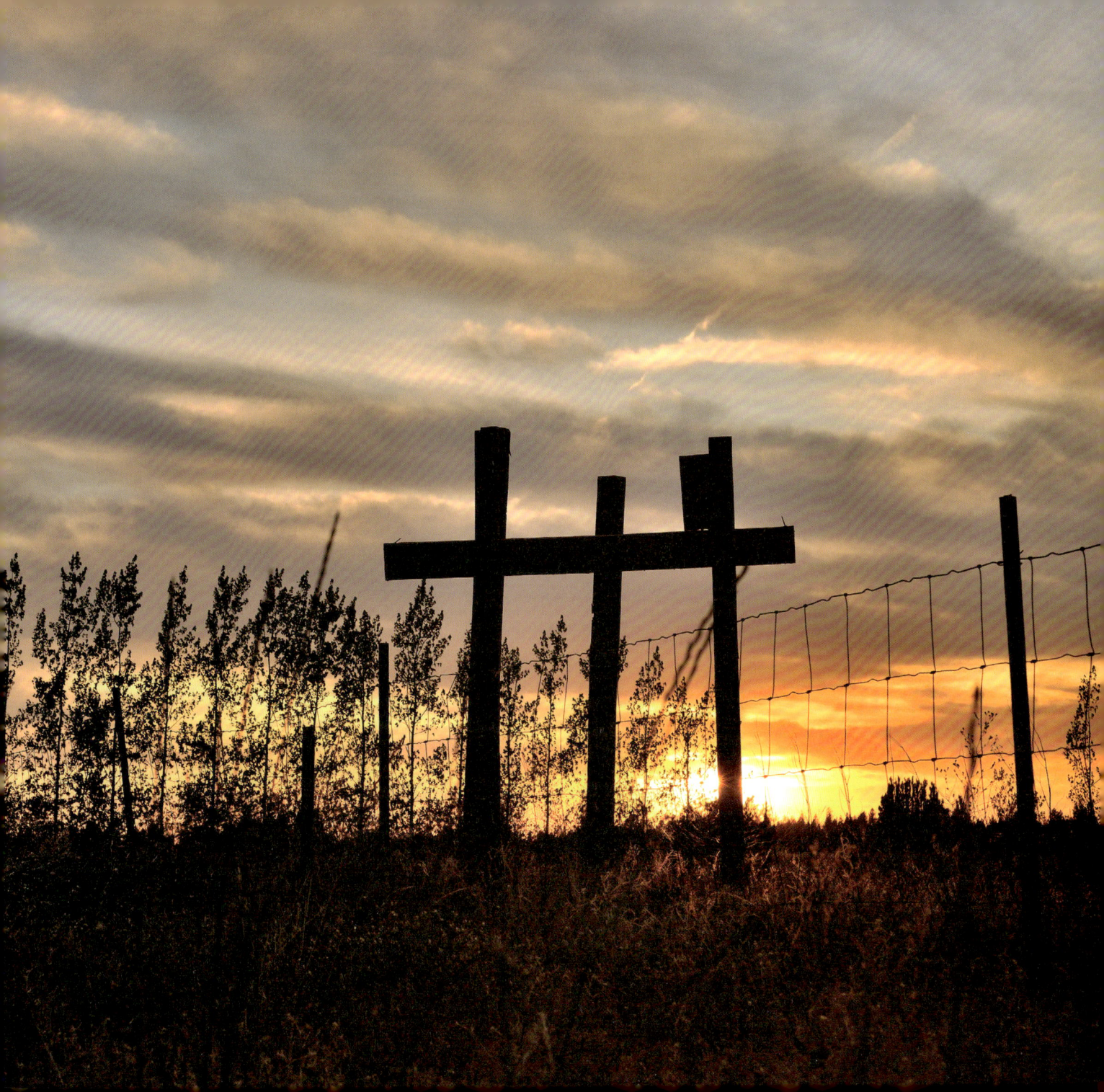

파도 칠 때마다
새로운 빛을 입는다.
새로 태어난다.

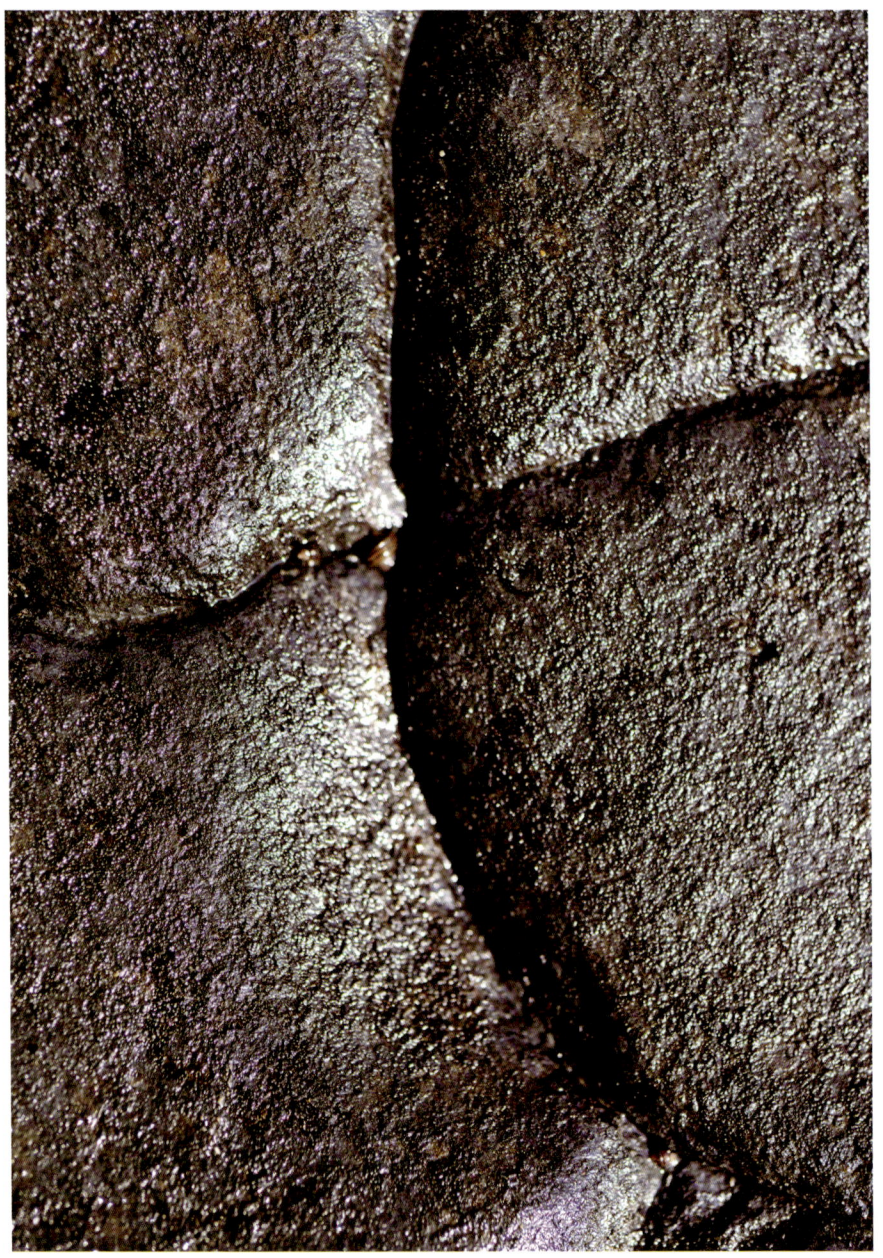

세례 받는 바위

나이가 들수록 시간이 빨리 간다.
어제나 오늘이나
한 달 전이나 오늘이나
1년 전이나 오늘이나
삶의 모습이 같으면
시간의 구별이 없어져
모두가 하루 같다.
어제와 오늘이 다르고
1주일 전과 이번 주,
작년과 올해가 다르면
시간이 제대로 느껴진다.
오래 살기 위해서는 변해야 한다.
많이 변하면 시간이 훨씬 더 길어진다.
변한다는 것은 새로 태어나는 것이다.
매 순간 새로 태어난다면
영원한 시간,
즉 영생을 사는 것이다.

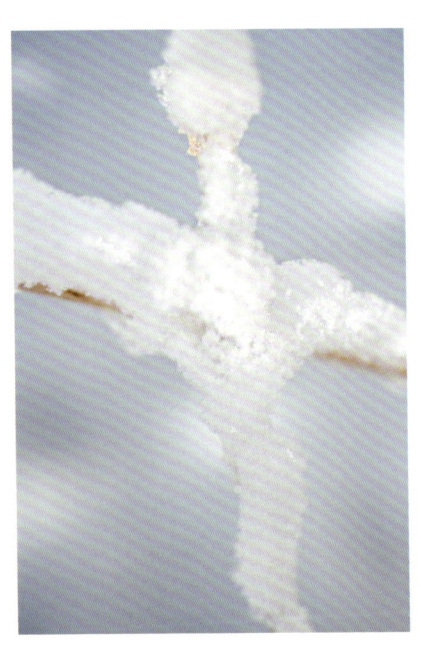

어제보다 오늘이
오늘보다 내일이
더 하얗게

거룩한 변모

세례 받은 몸 안에는
악을 물리칠
십자가 피가 흐른다.

십자 백혈구

함께

누가 오 리를 가자고 하거든 십 리를 같이 가주어라. 달라는 사람에게 주고, 꾸려는 사람의 청을 물리치지 마라.
(마태 5, 41~42)

너와 함께 길을 간다는 것은
주님과 함께 간다는 것
네 안에 주님이 계시기에

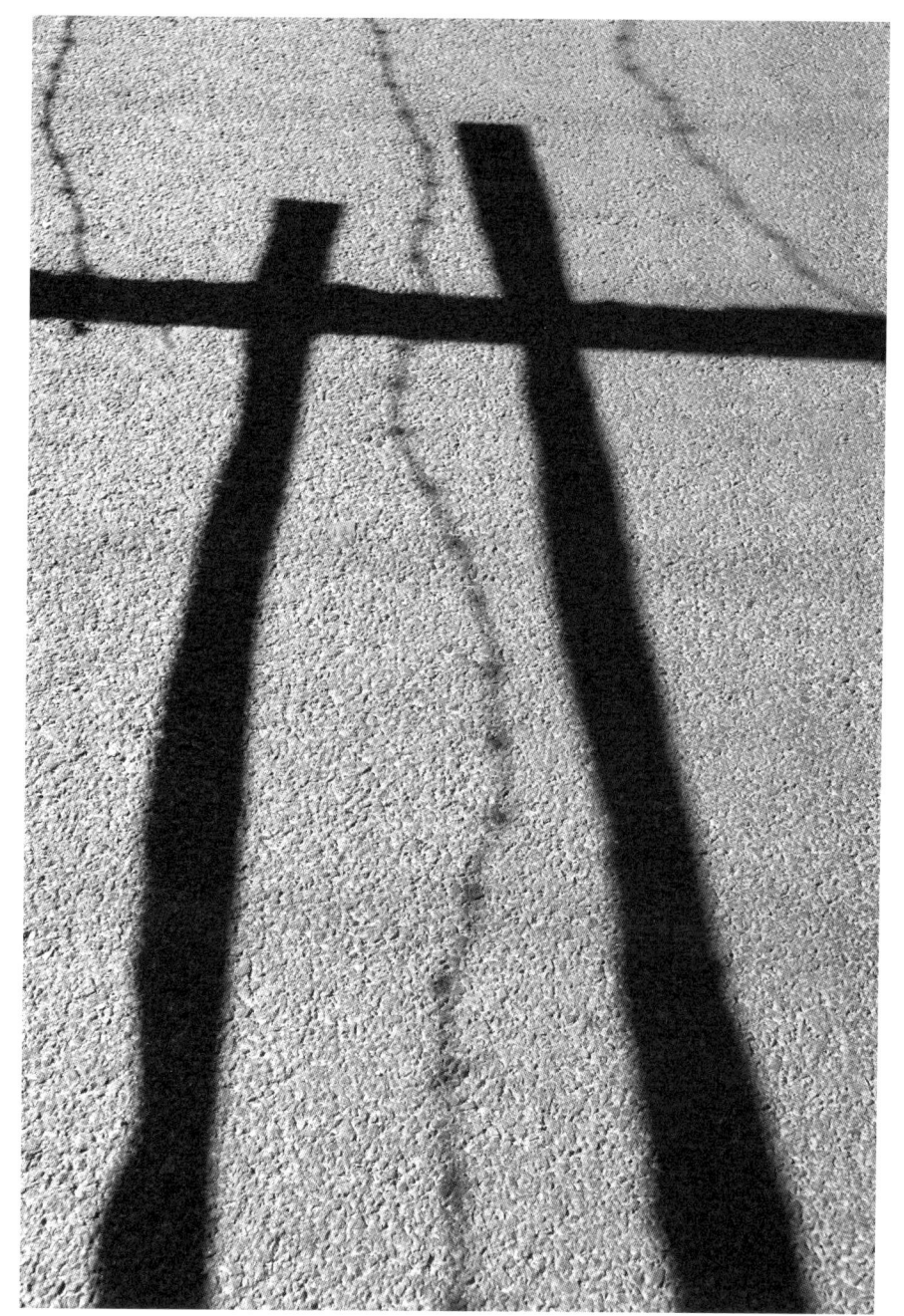

철조망과 난간 그림자

"왜 쳐다 보고만 있느냐?"

주님과의 동행은 실행이고
실행은 하늘나라와의 동기화이다.

발전기가 계통에 투입되기 위해서는 계통의 전압과 주파수에 맞추어야 한다. 이를 동기화(同期化)라 한다.
하늘나라에 들어가려면 하늘나라와 동기(同期)를 이루어야 한다. 하느님의 뜻을 실행하는 것이 동기화이다.

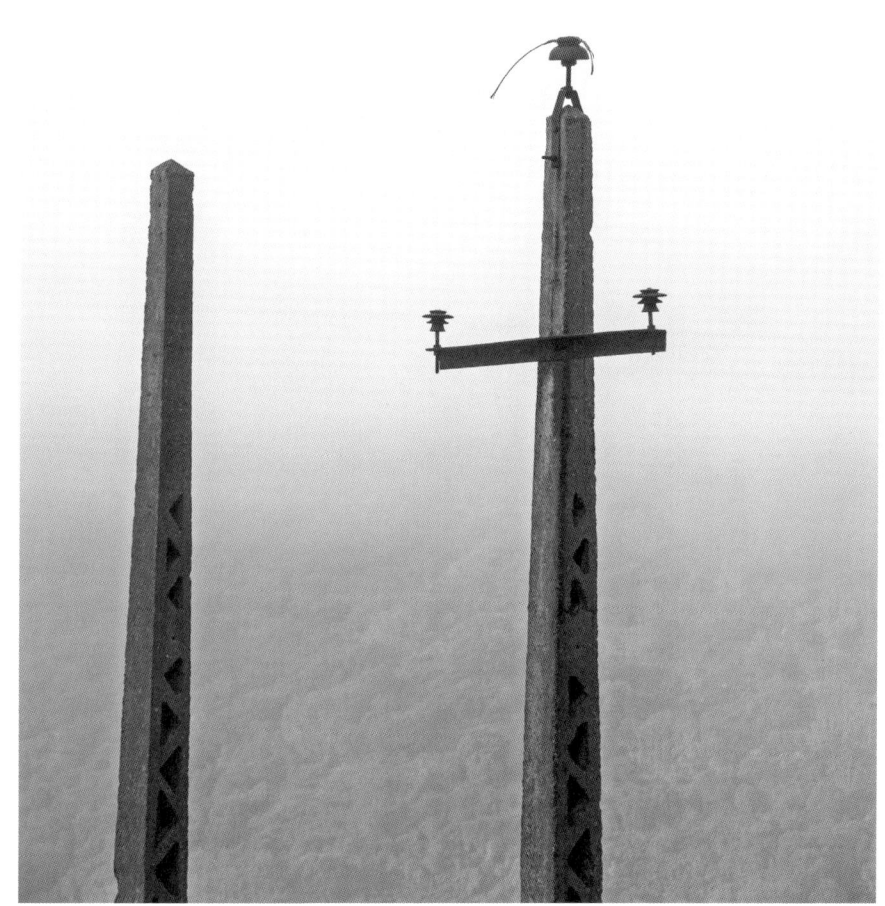

마주 보는 폐 전주

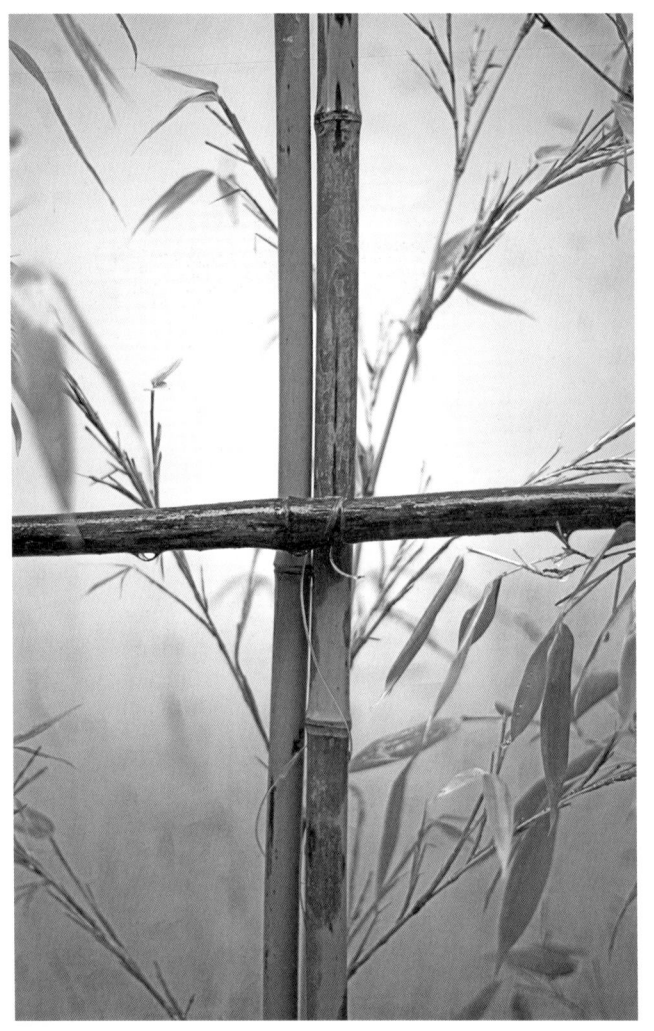

거센 풍파 속
옆을 잡아주기 위하여 휘어지는 약함이,
같이 나아가기 위하여 부러지지 않는 강함이 주어졌다.

대나무 울타리

너와 내가 함께 있다는 것은
빛이 함께 있다는 것

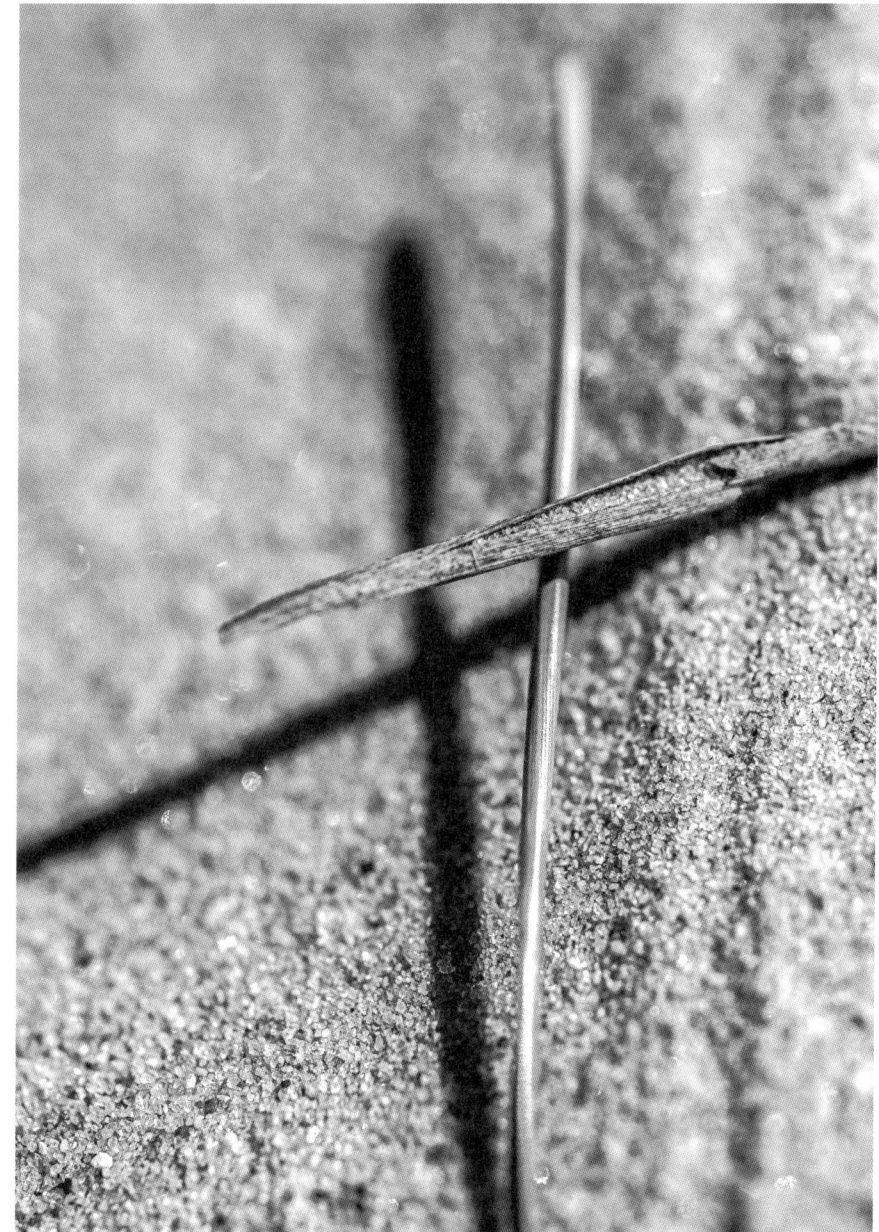

풀과 그림자

영원한 동반자,
하느님이 묶어 놓으신 매듭을
사람이 풀 수 없다.

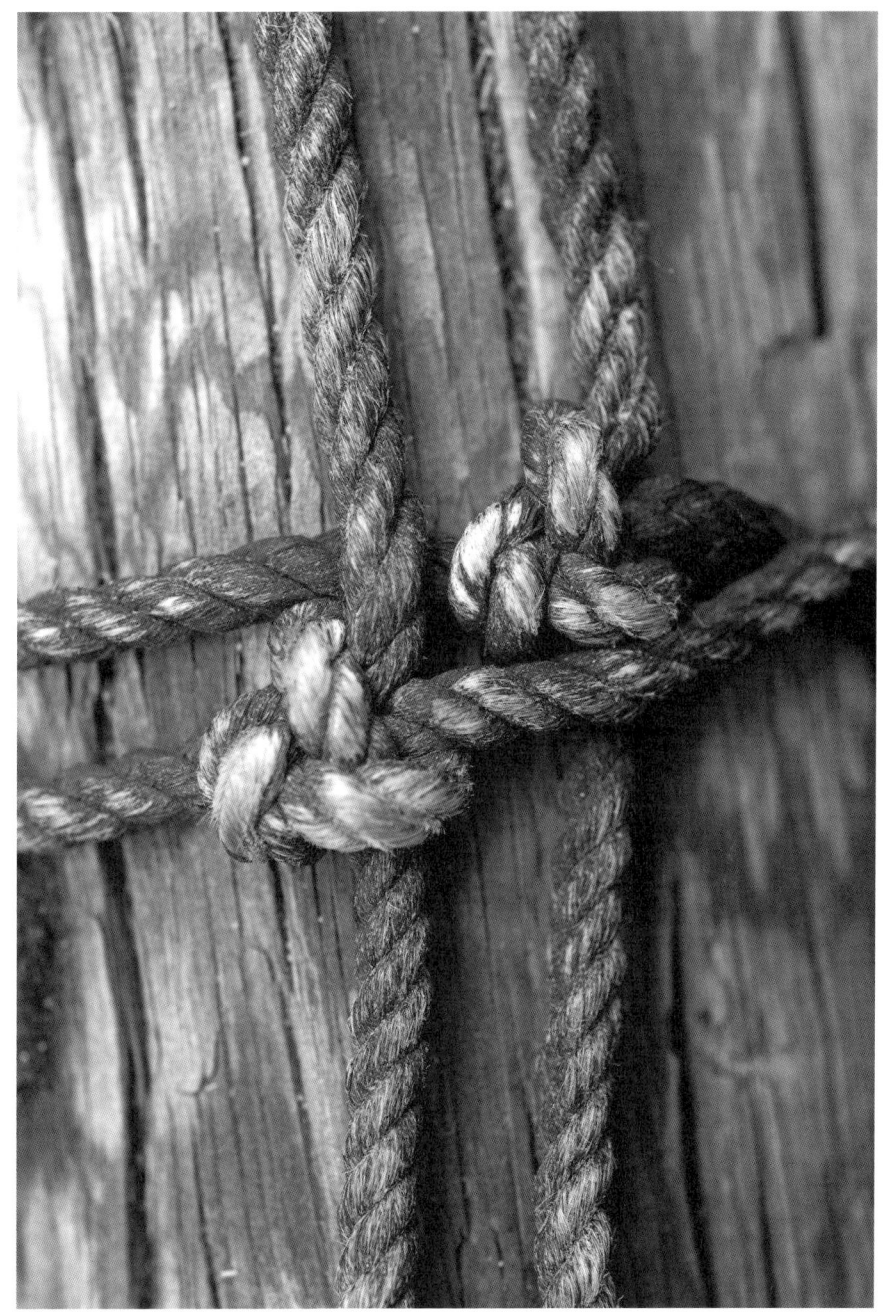

밧줄 매듭

주님 안에
우리 모두는 한 형제

십자로 된 지지대, 그물, 나무 틀

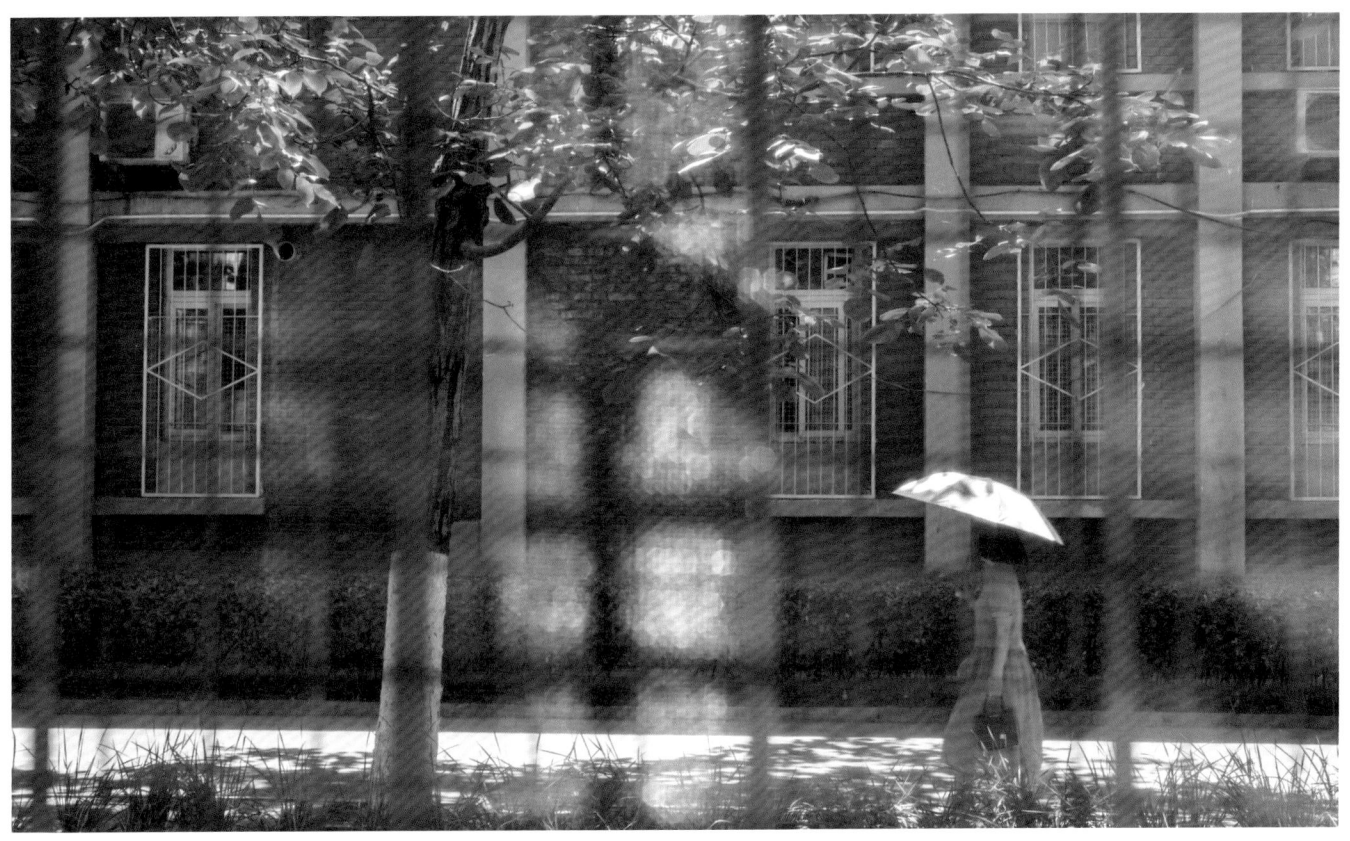

낮에는 구름 기둥으로
밤에는 불기둥으로
발길을 인도하신다.

십자가로 둘러 싸인 발길

홀로는 미완성
둘로 완성되는 십자
가장 겸허한 마지막이다.

십자로 누운 나무껍질

누구나
손을 내밀면
천사가 된다.

아침 창의 천사

어깨를 내주고
손을 잡아주는 동반자
인연은 아름답다.

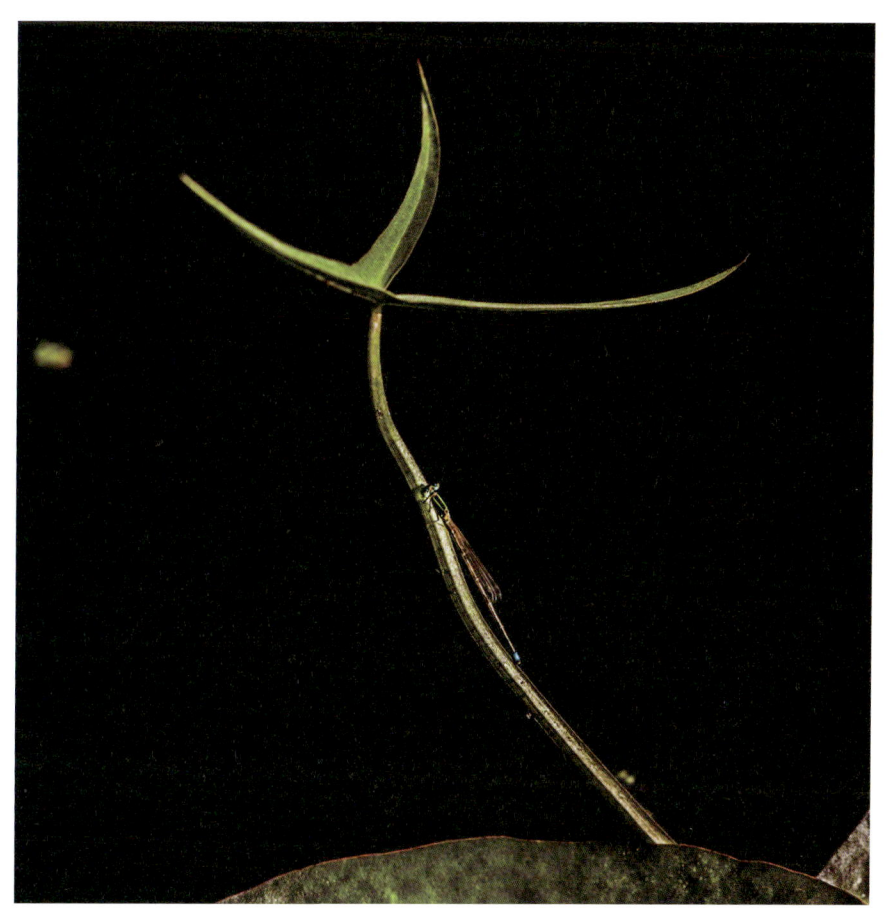

연 줄기와 실잠자리

가난, 비움, 하늘

행복하여라, 마음이 가난한 사람들 하늘나라가 그들의 것이다.

(마태 5, 3)

더 아래에,
더 춥게,
겨울은 가난하다.

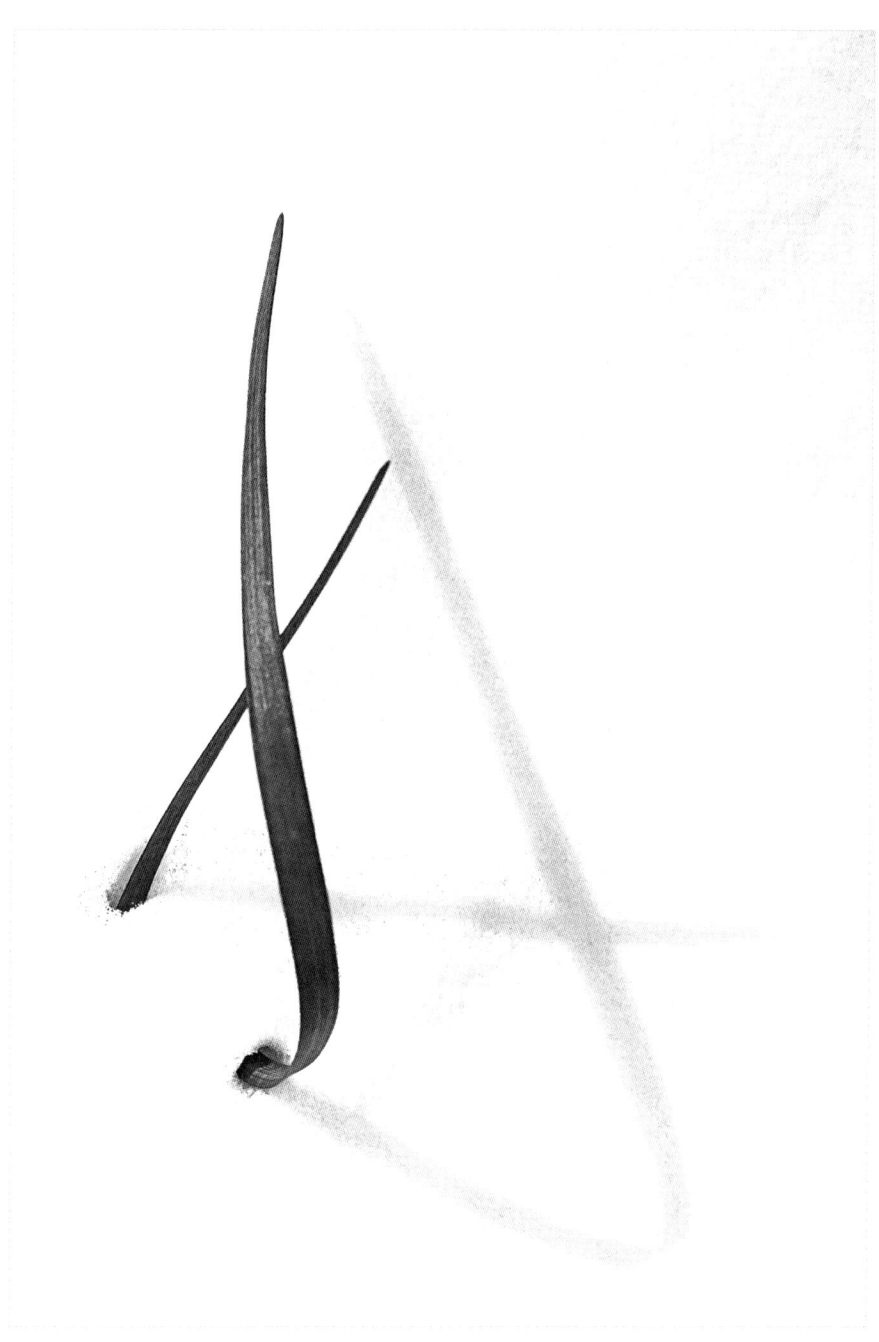

한겨울 눈밭

최소한의 공간과
최소한의 물질과
최소한의 관계와
최소한의 생각과
최소한의 말
…
최대한의 최소로 살다가
최소도 버리고 간다.
자유다.

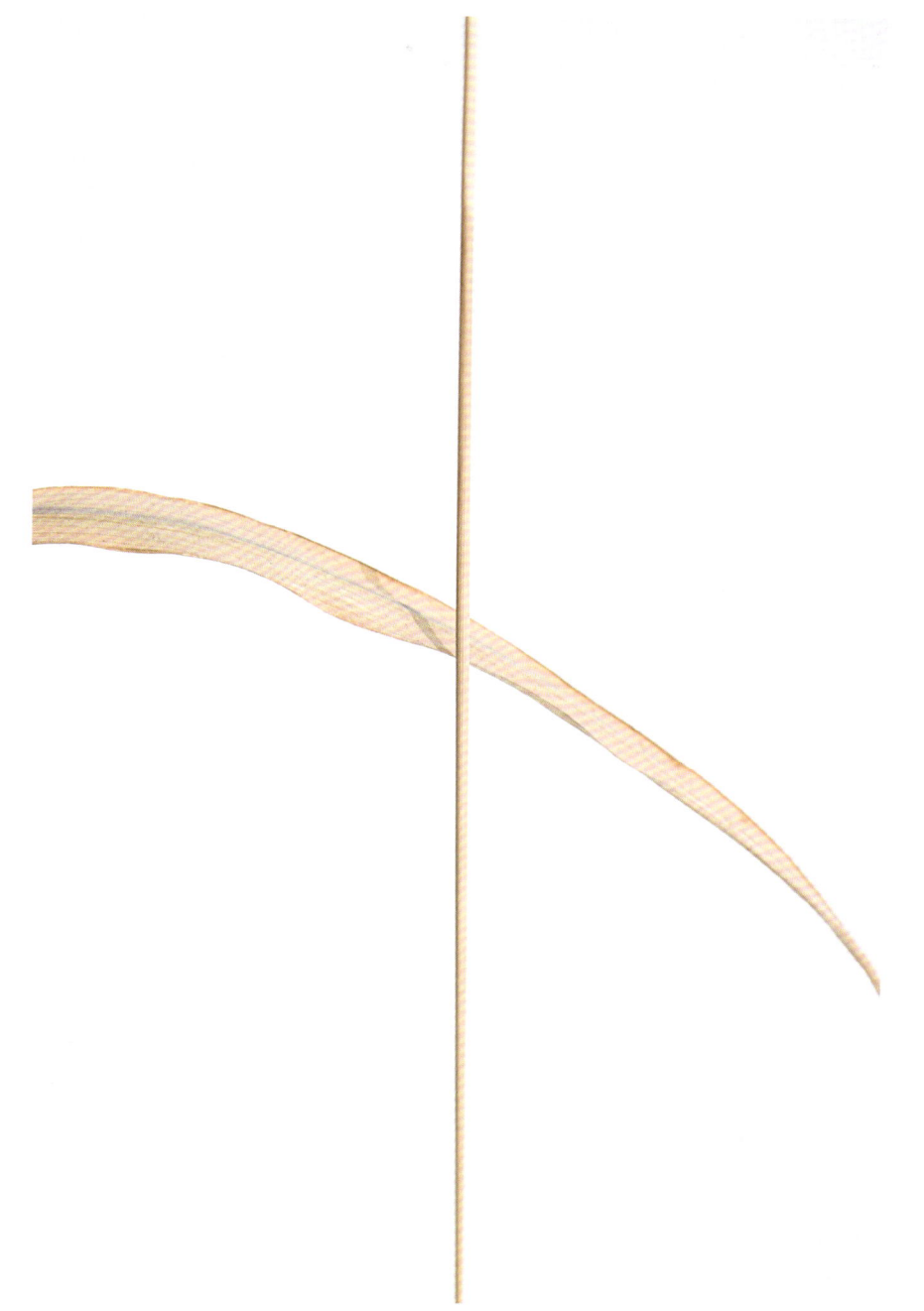

겨울 이파리

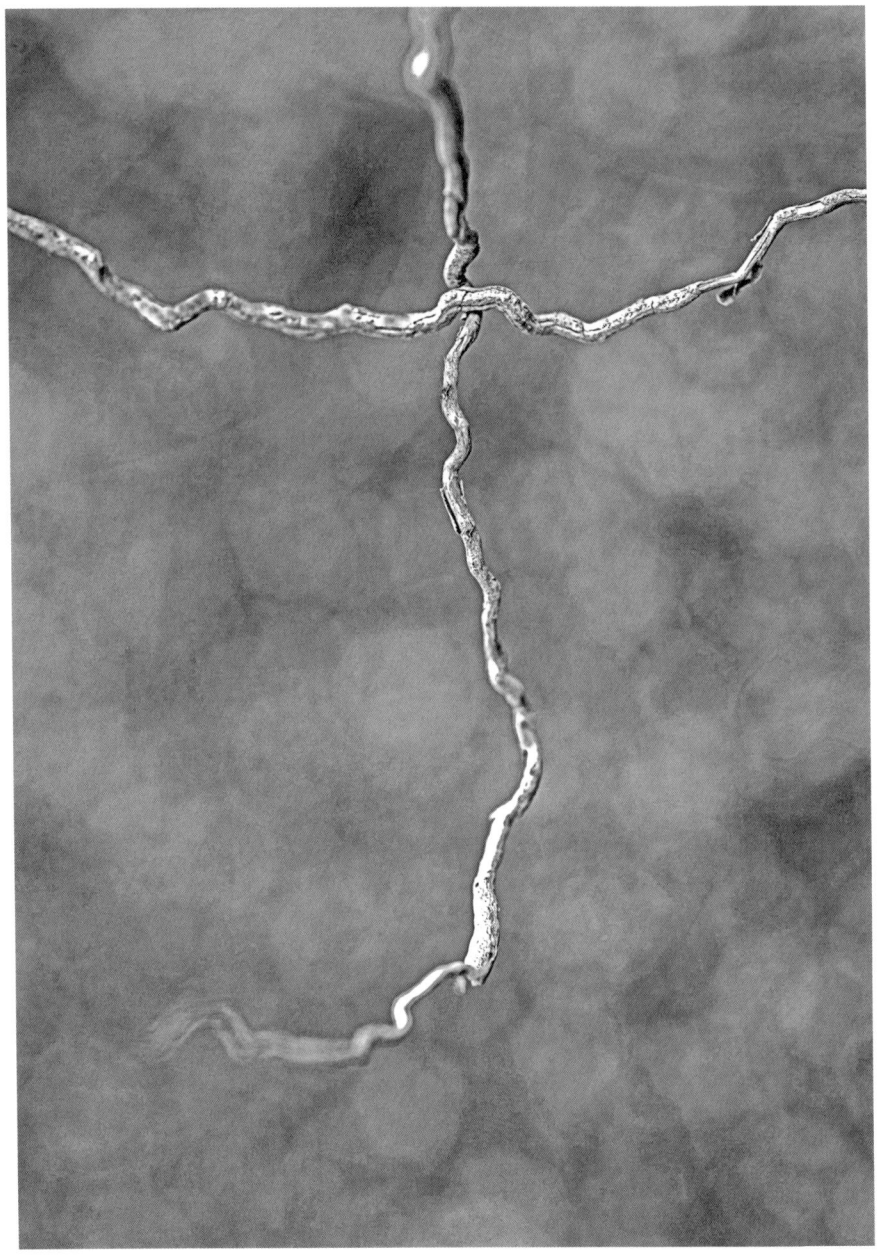

단식은 의지적 결핍이다.
결핍은 비움이다.

나이 든다는 것은
결핍을 쌓아가는 일이다.
함께 있던 것들이 떠나가고
남은 빈 공간을 깨닫는 시간이다.
결핍은 창조의 힘을 갖고 있다.
비워야 잡을 수 있다.
결핍은 진리를 찾게 하는
큰 은총이다.

말라 쪼그라든 가지

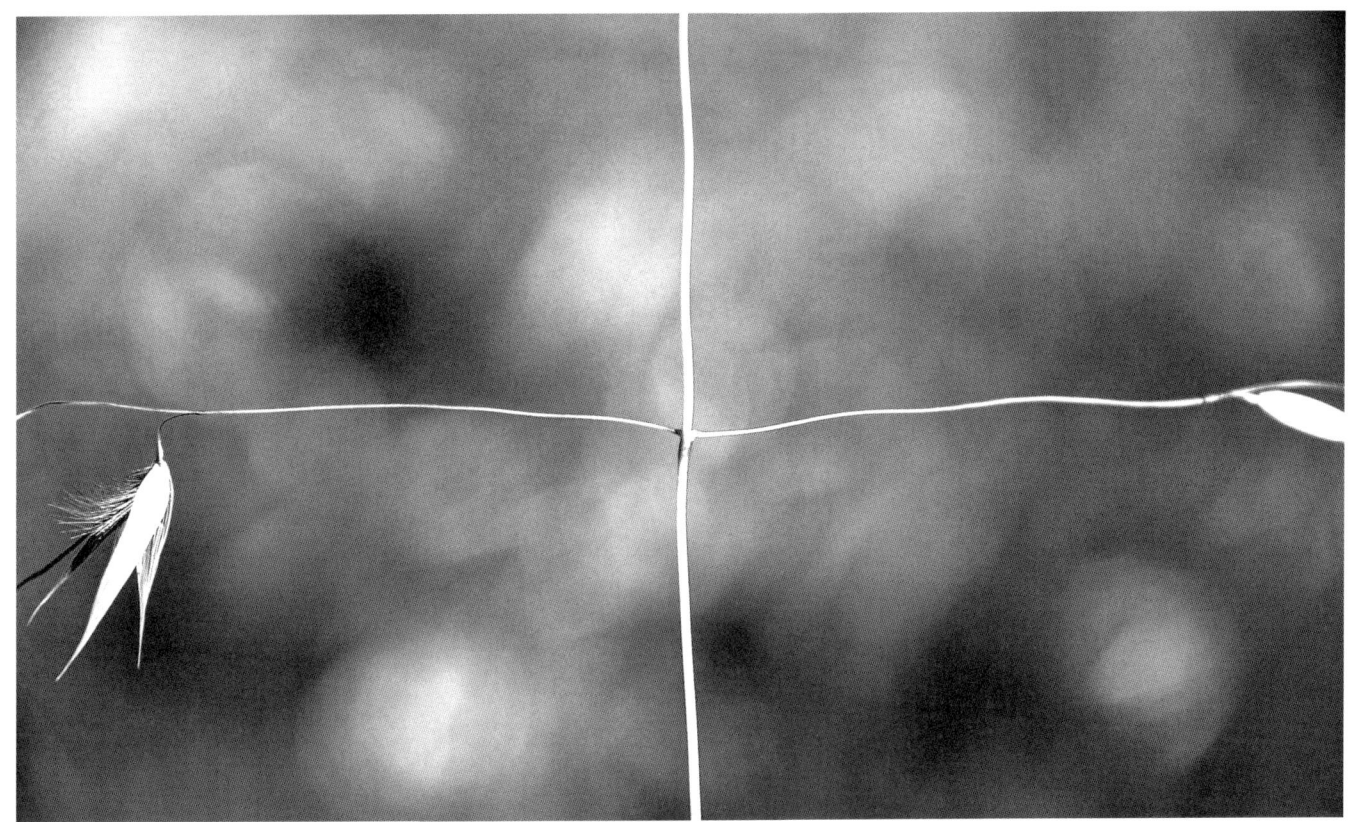

씨방만 남은 풀

남은 것은 단 하나,
사랑이라는 씨앗
남은 일은 단 하나,
생명의 씨앗을 세상에 보내는 일

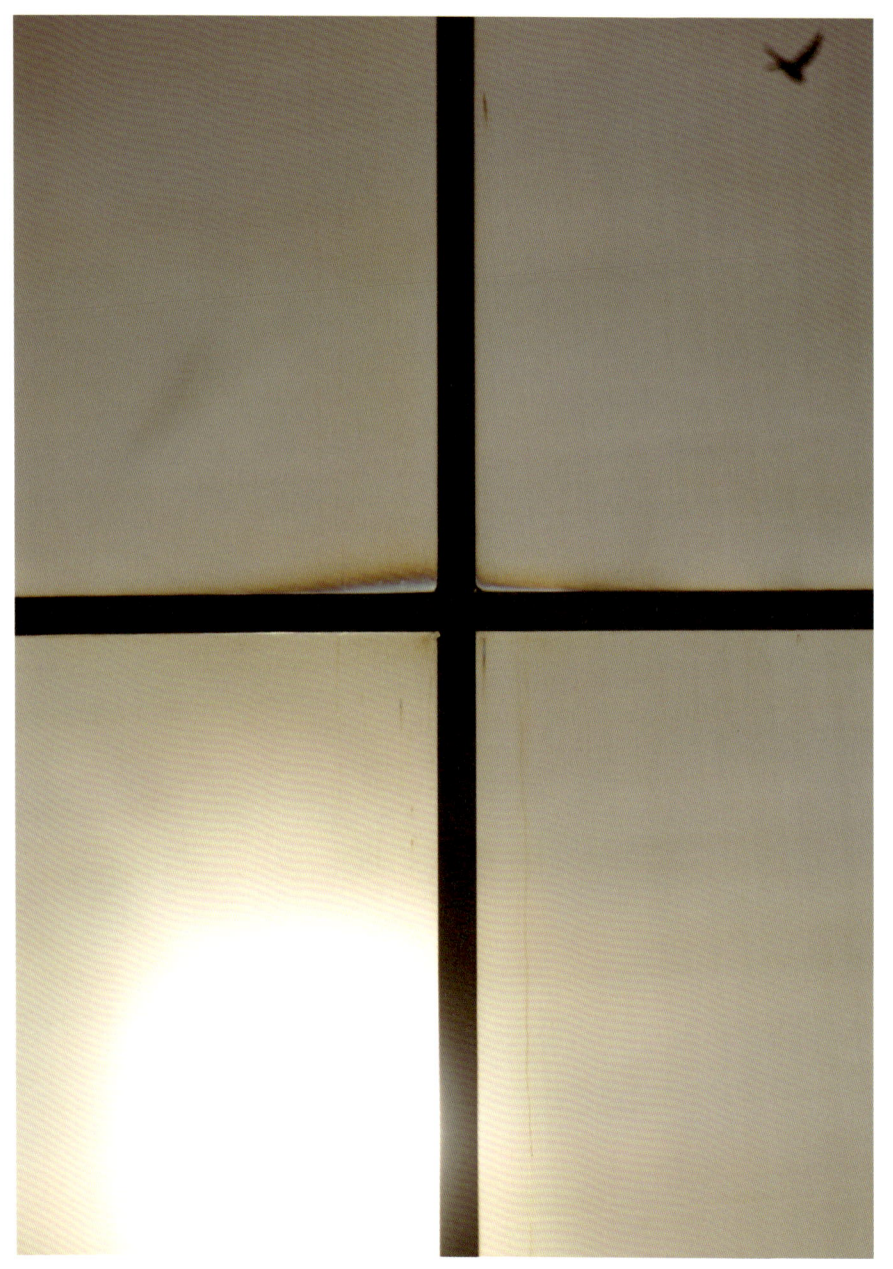

몸을 비운 새는
떠남이 쉽다.
떠난 자리
빛이 들어온다.

천장의 새와 태양

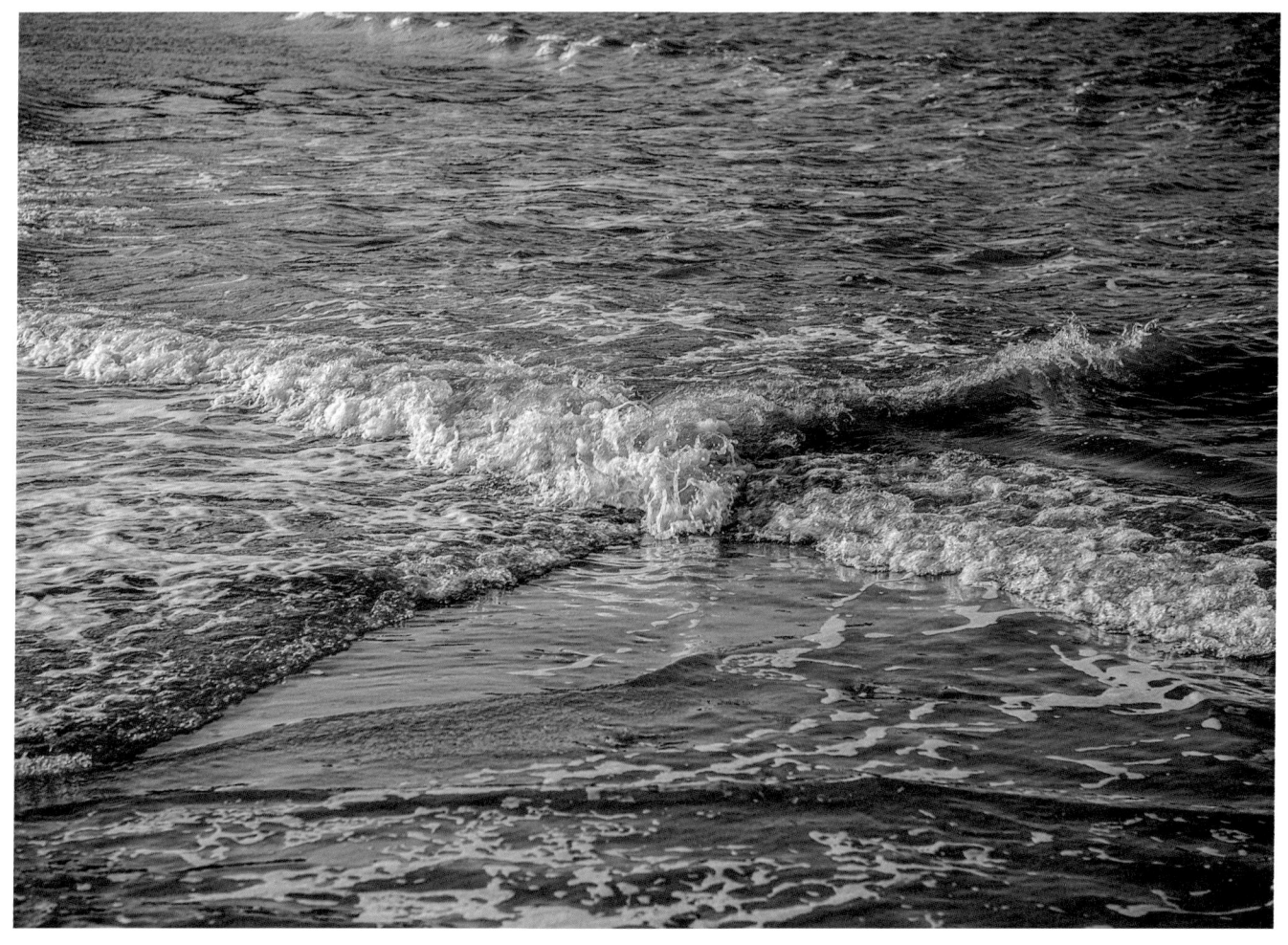

물러난 그 빈자리
주님이 드러난다.

들고나는 바다 물결

나무들의 기도
하늘에 새겨졌다.

받아 주소서, 주님
제 모든 자유와 제 기억과 지성,
제 모든 의지와
제가 가진 모든 것을 받아 주소서.
(성 이냐시오의 봉헌 기도)

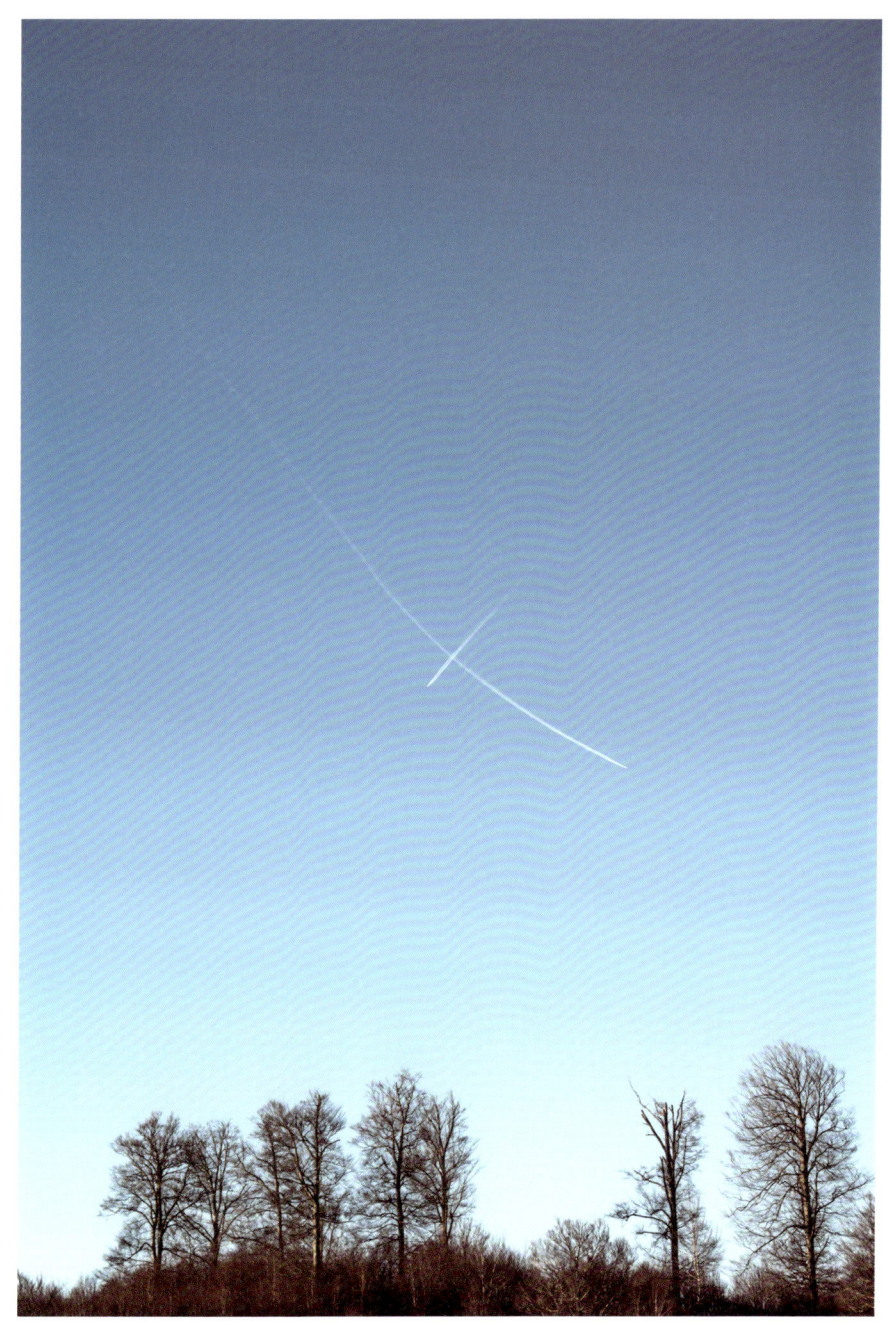

빈 하늘의 십자 구름

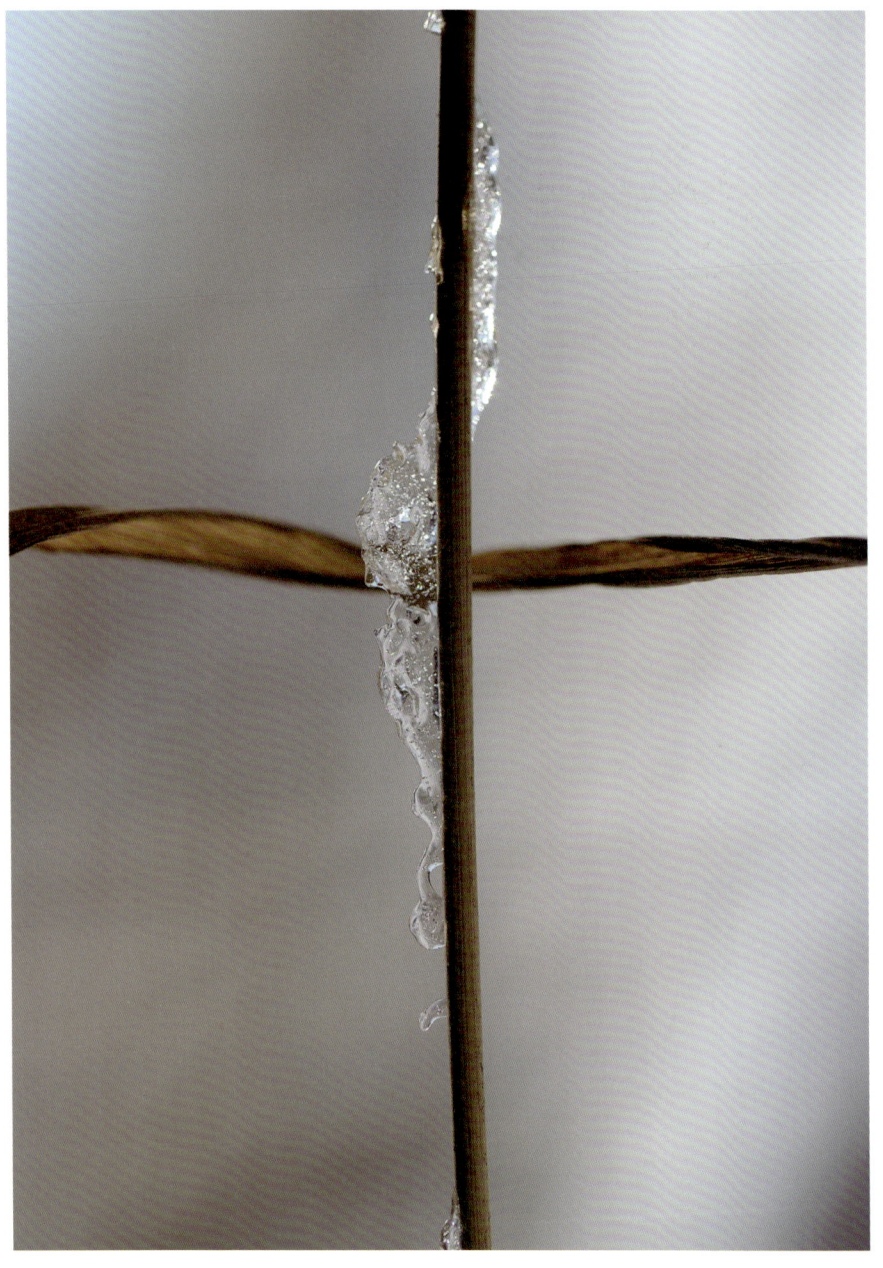

이기심이 있으면
둘이 넷이 되고
이기심이 죽으면
둘이 하나가 된다.

얼음이 들러붙은 풀

온전히 비울 때
온전히 사랑 안에 든다.

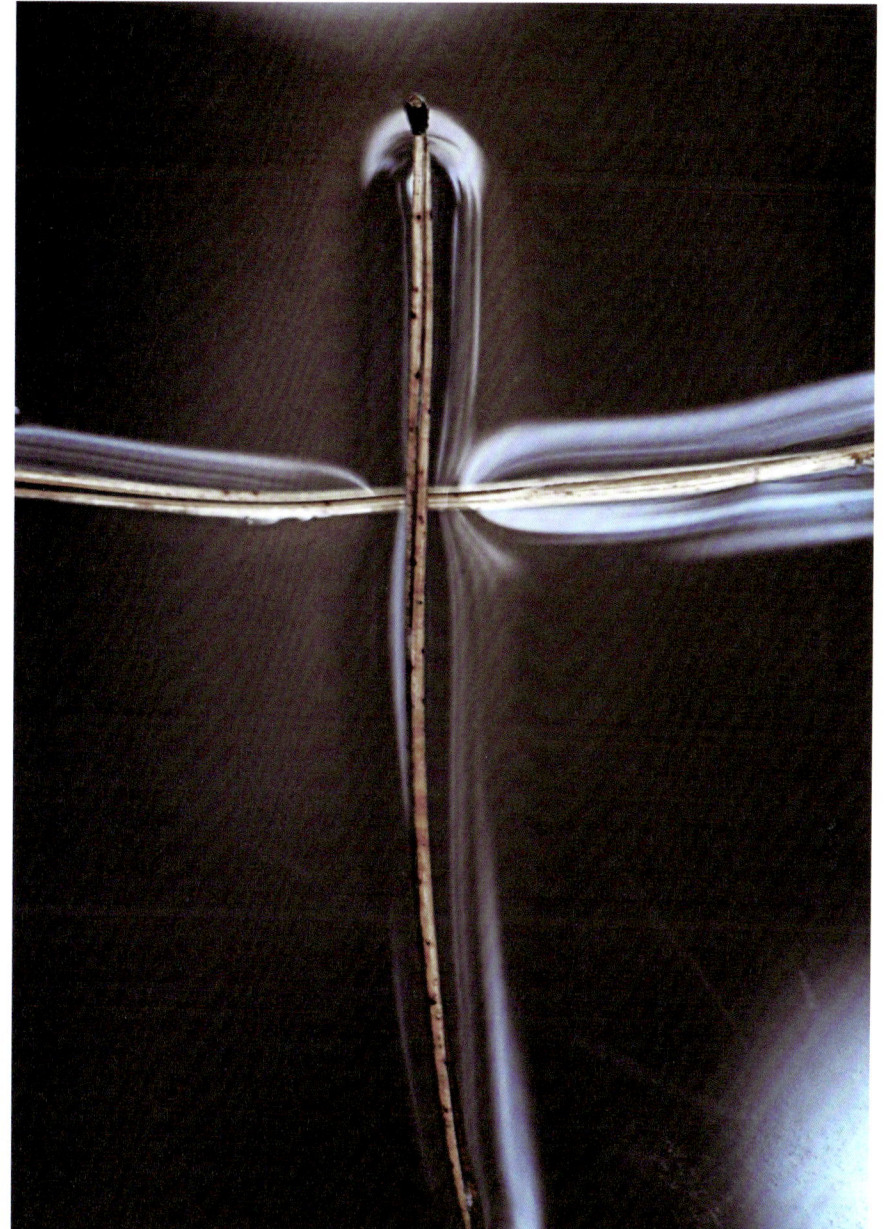

빗물이 감싸안은 솔이파리

나도 너희 안에 머무르겠다.
(요한 15, 4)

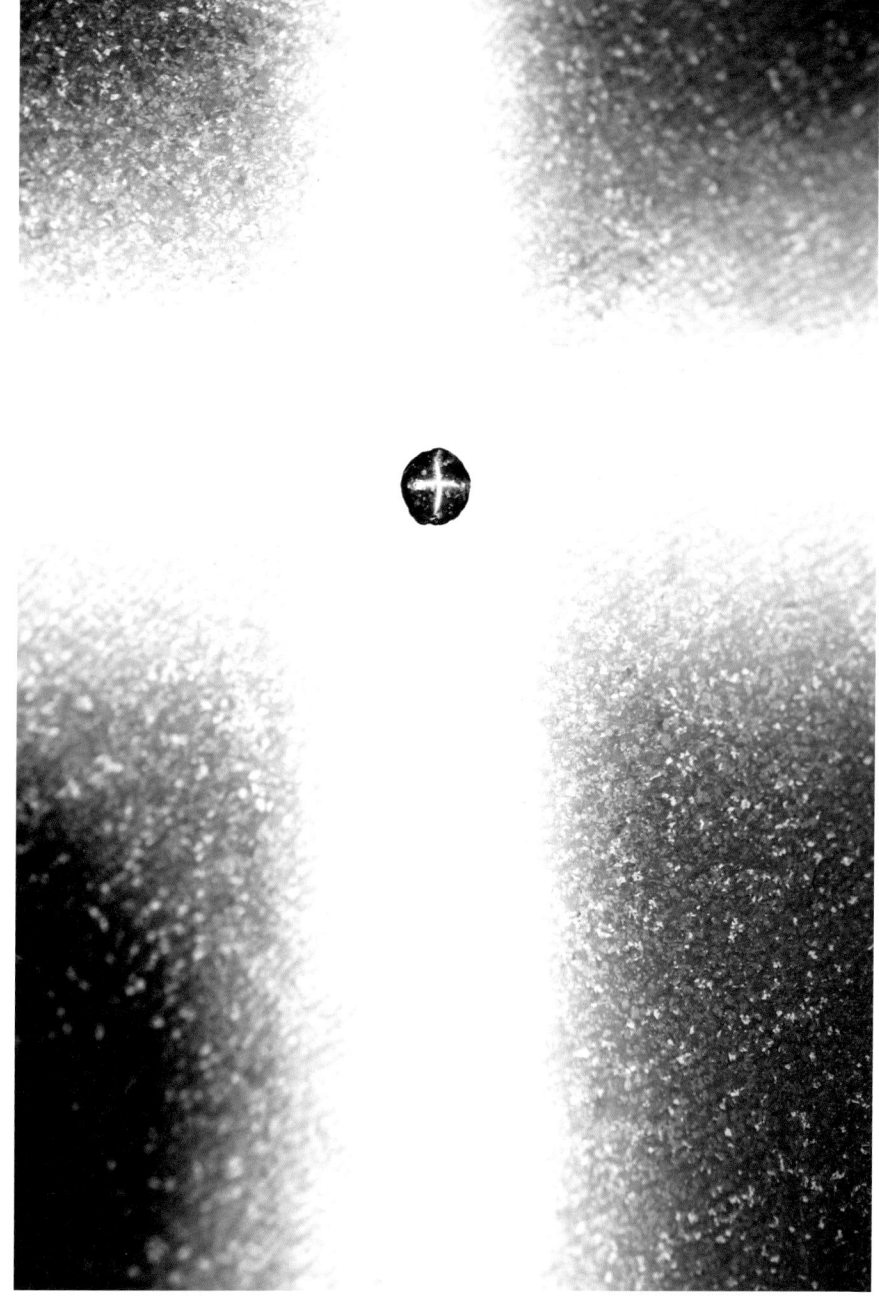

십자 빛 안의 십자

"You will receive it as much needed"
"너는 필요한 만큼 받을 것이다"

건축 현장에서 도면을 놓고
현장 소장과 자재 부족을 걱정하고 있었다.
한 아이가
"하느님이 메시지를 보내셨다"며
쪽지를 건내주었다.
오랫동안 잘 알고 지내온
친근한 이웃이 보내온 느낌이었다.
쪽지를 펴는데
갑자기 허공에 검정색 큰 글씨가 펼쳐졌다.
"You will receive it as much needed"
그것을 읽은 순간
'아! 하느님이 다 해결해 주시는구나!'
깊은 안도감과 벅찬 희열이 물밀듯 밀려오며
몸이 붕 떠올랐다.
(2011년 12월 28일의 꿈)

시간이 가며
'it'은 기쁨과 슬픔, 부와 가난, 건강과 질병 등
바라는 것과 바라지 않는 것들을 포함하여
주님께 가는 길에
필요한 모든 것이란 걸 깨닫는다.
비워야 이 모든 것을 주신다는 것도….

The Way
예수님, 길을 보여 주시다

예수 그리스도 최후의 수난과 죽음을 기억하는 십자가의 길(14처)

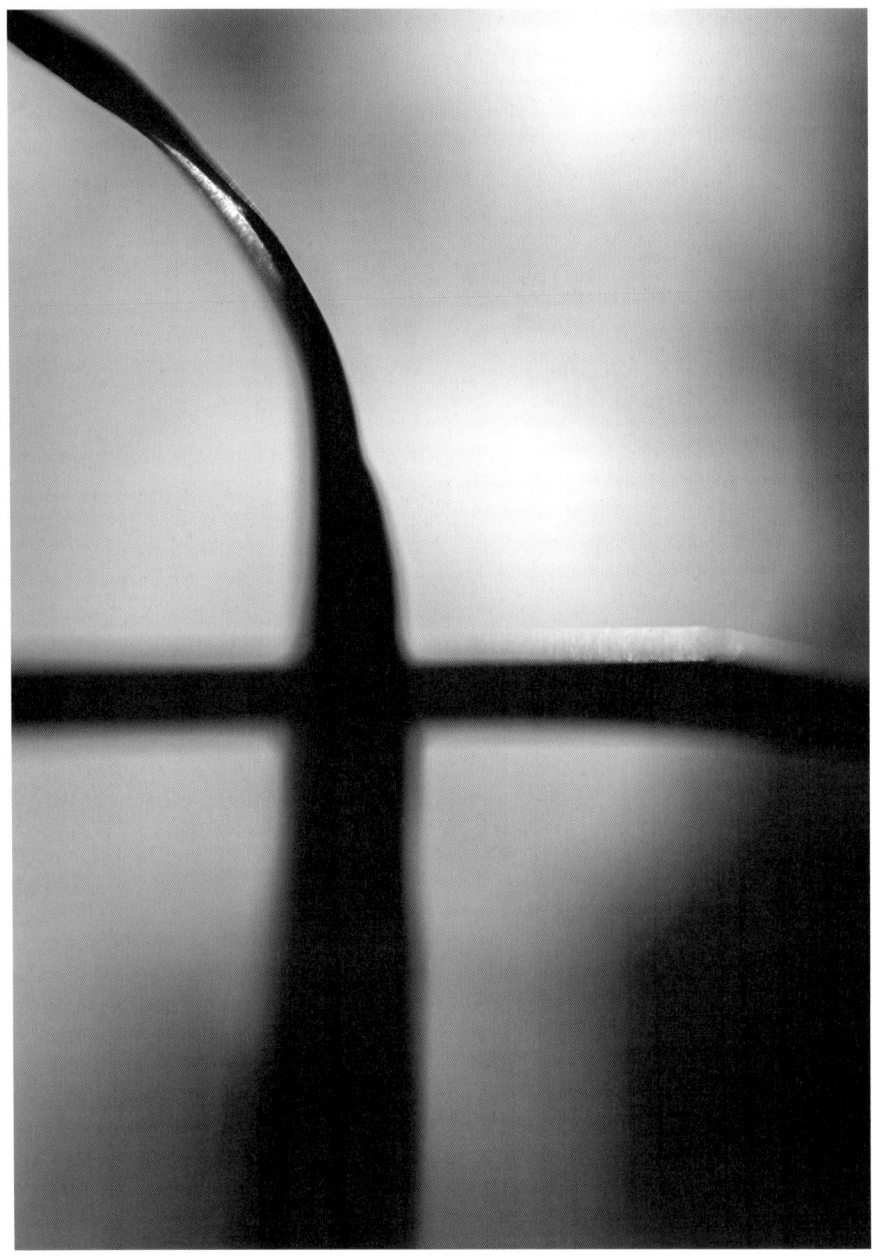

제1처
예수, 사형선고 받으심

제2처
십자가 지심

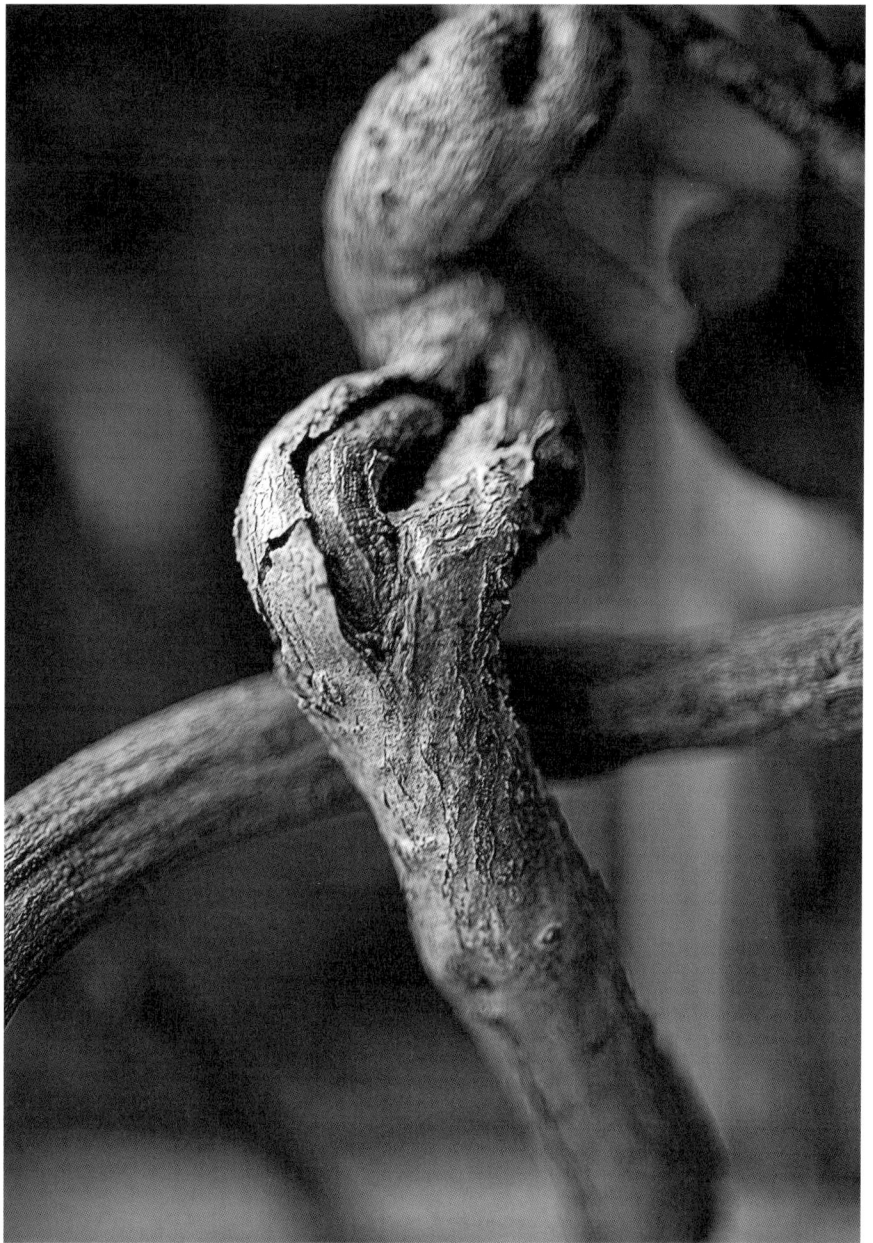

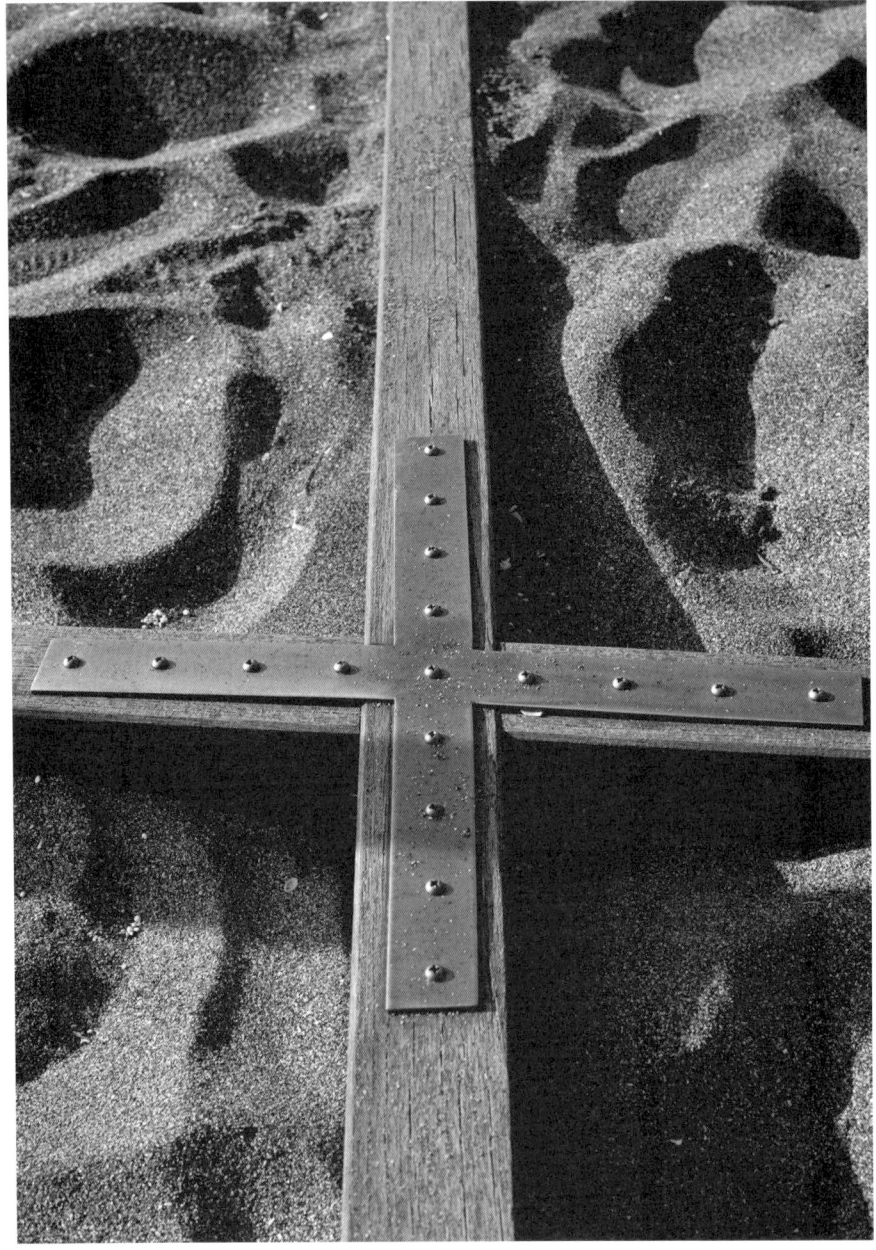

제3처
첫번째 넘어지심

제4처
성모님을 만나심

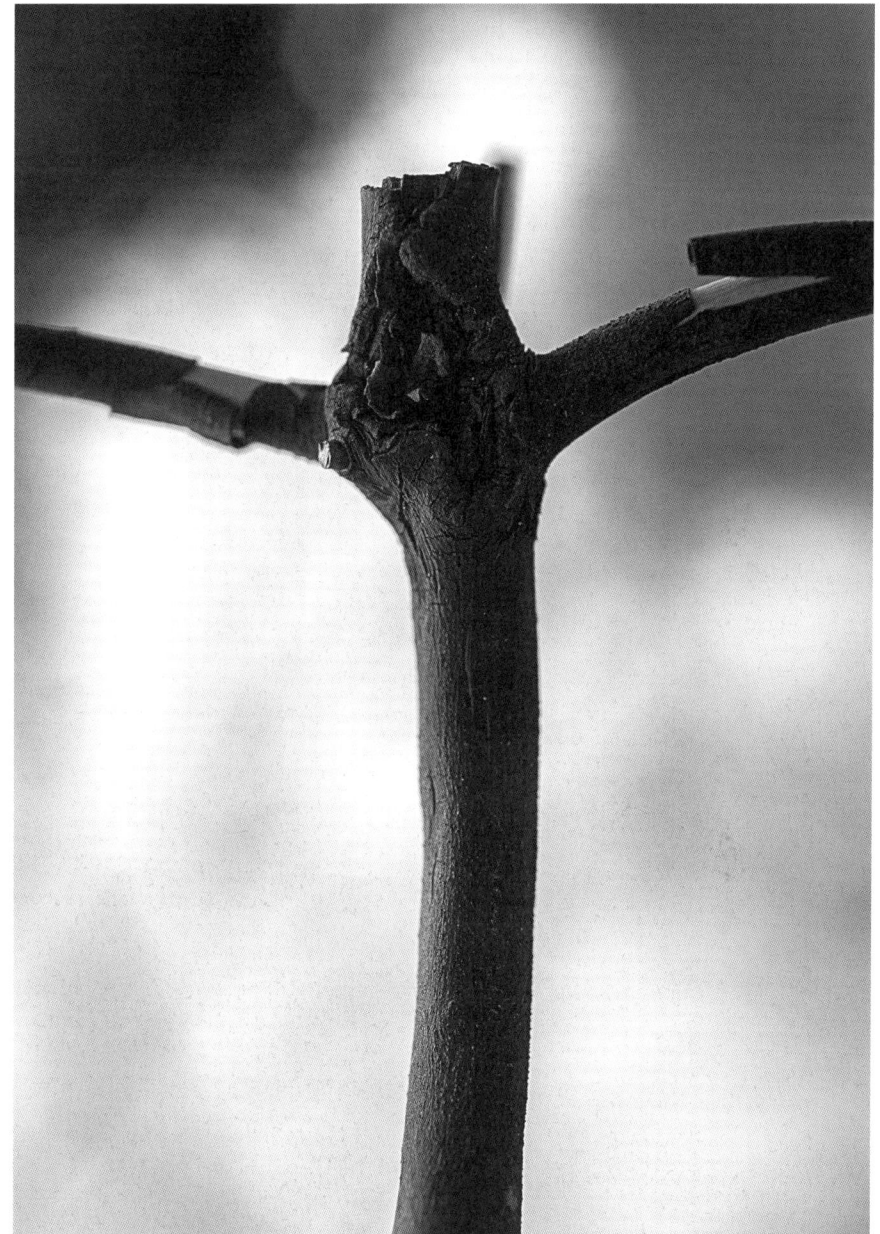

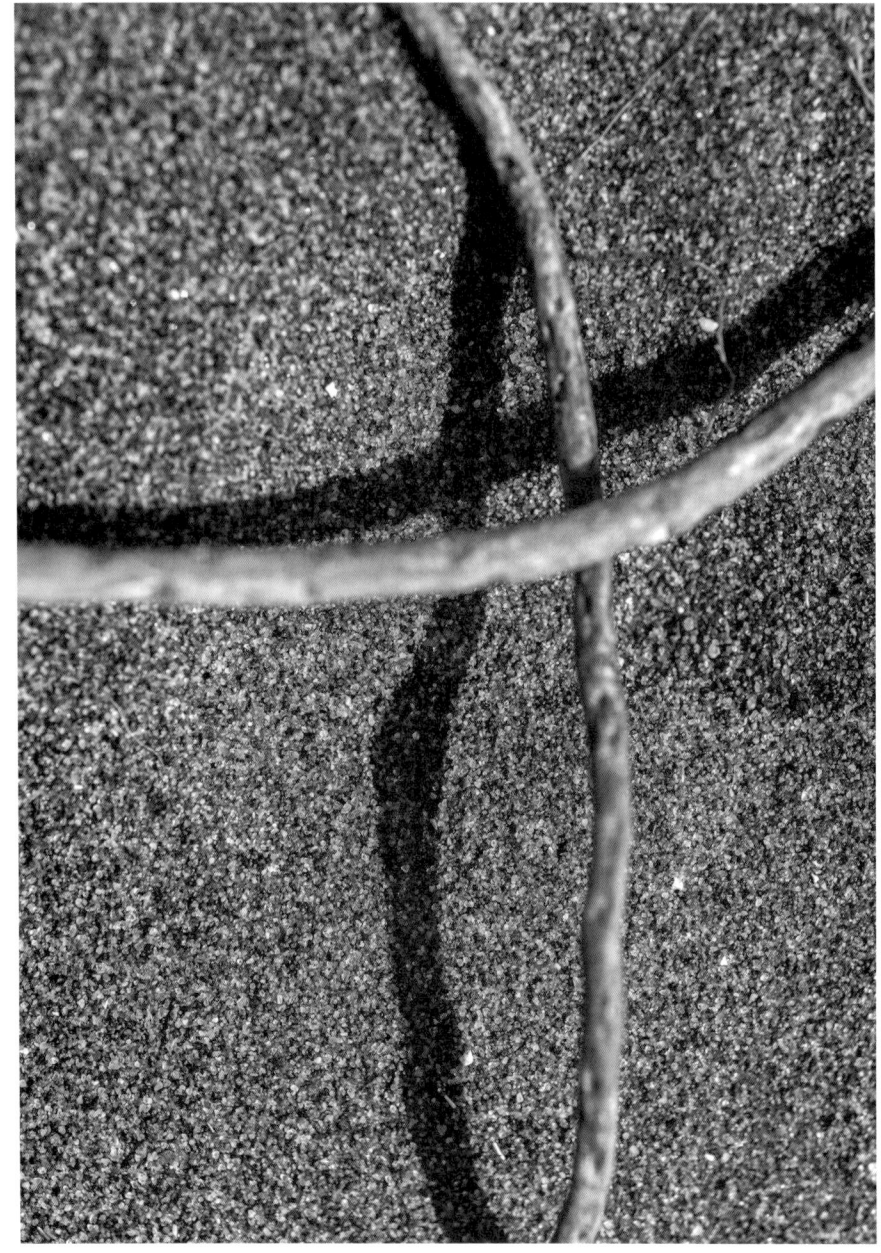

제5처
시몬이 도와 십자가를 짐

제6처
베로니카, 예수님 얼굴을 닦아 드림

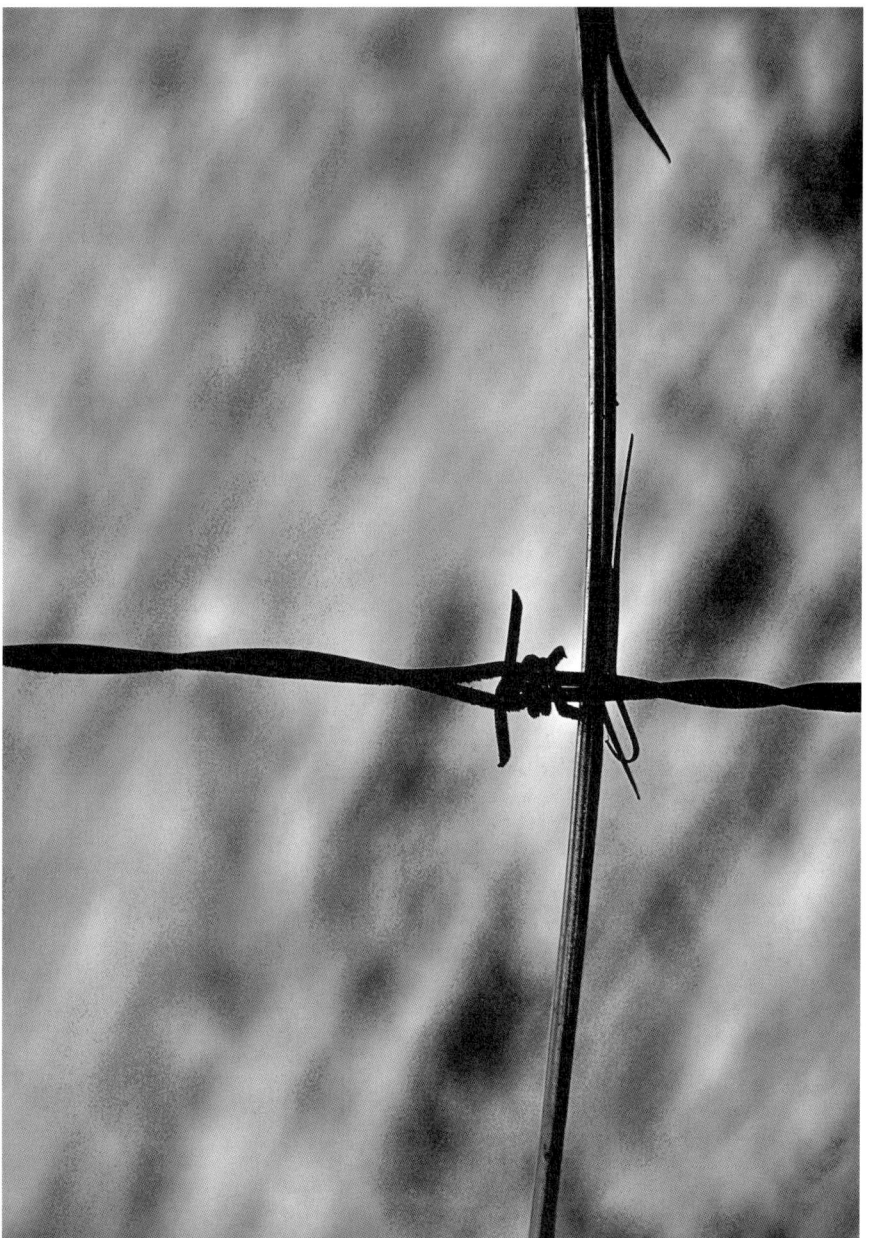

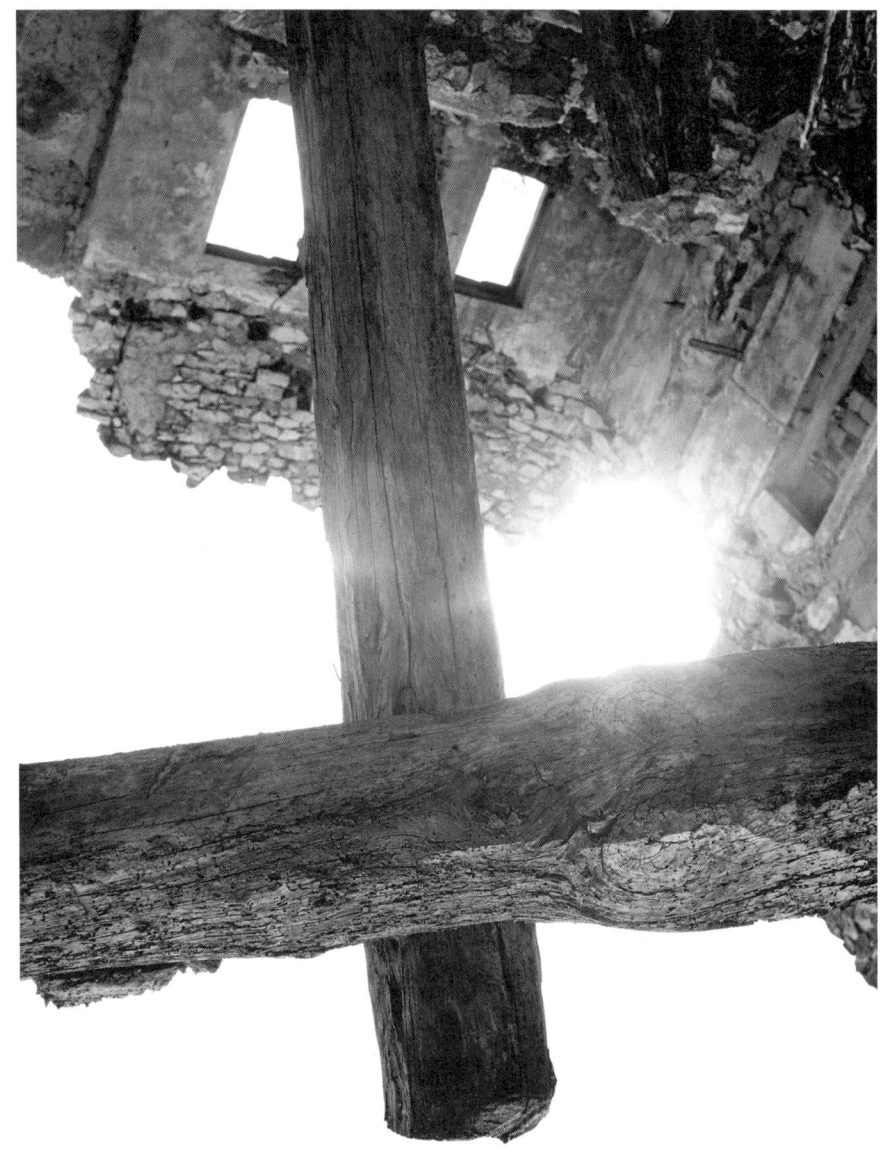

제7처
두 번째 넘어지심

제8처
예루살렘 부인들을 위로하심

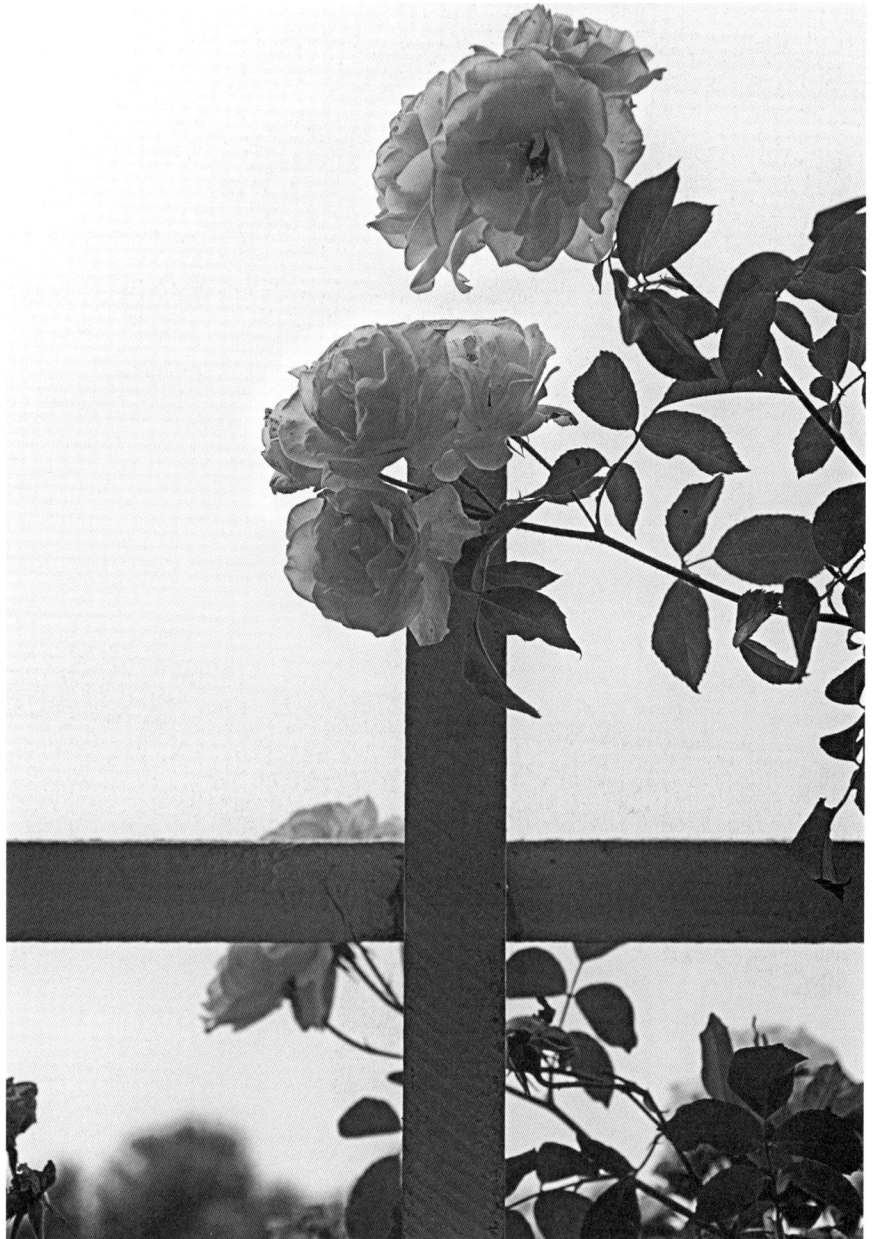

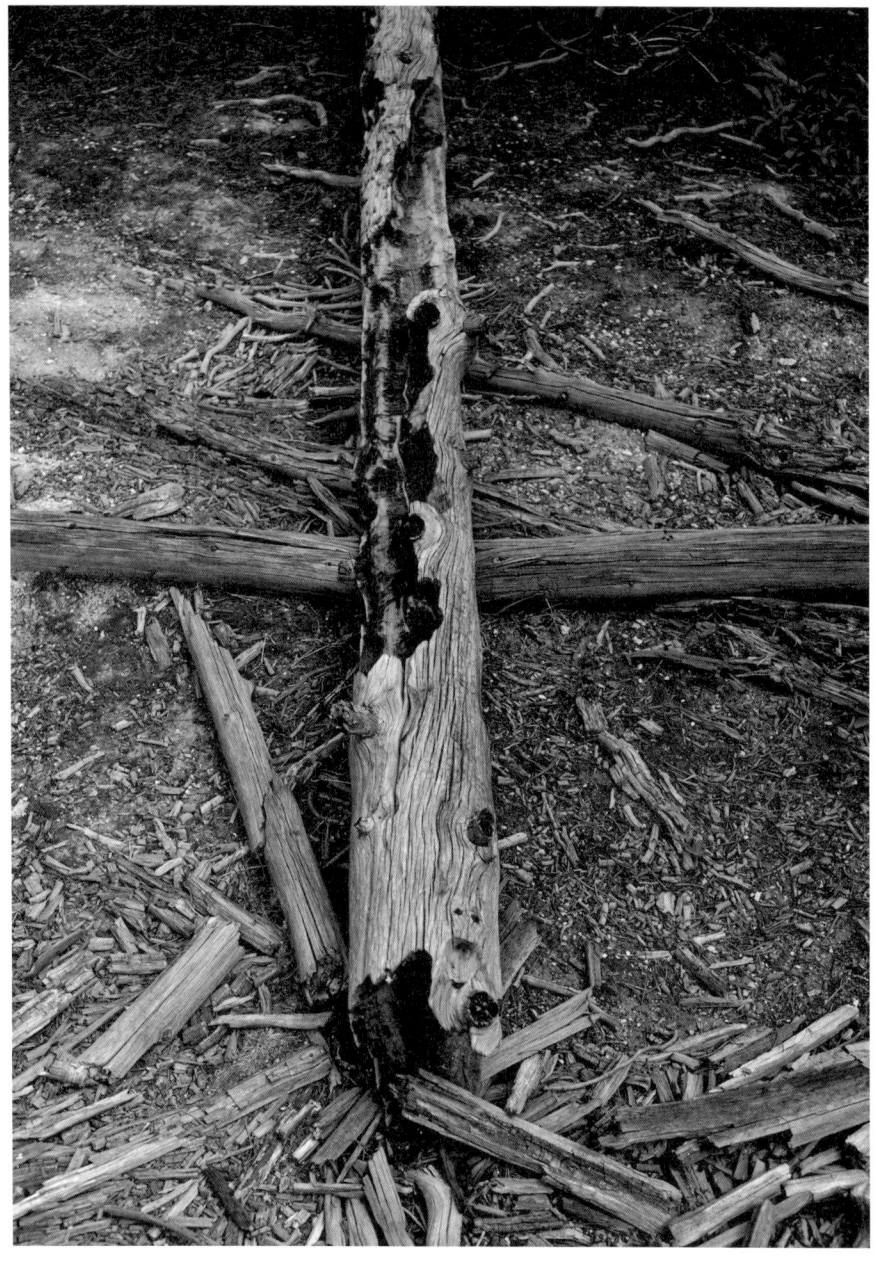

제9처
세 번째 넘어지심

제10처
옷 벗김을 당하심

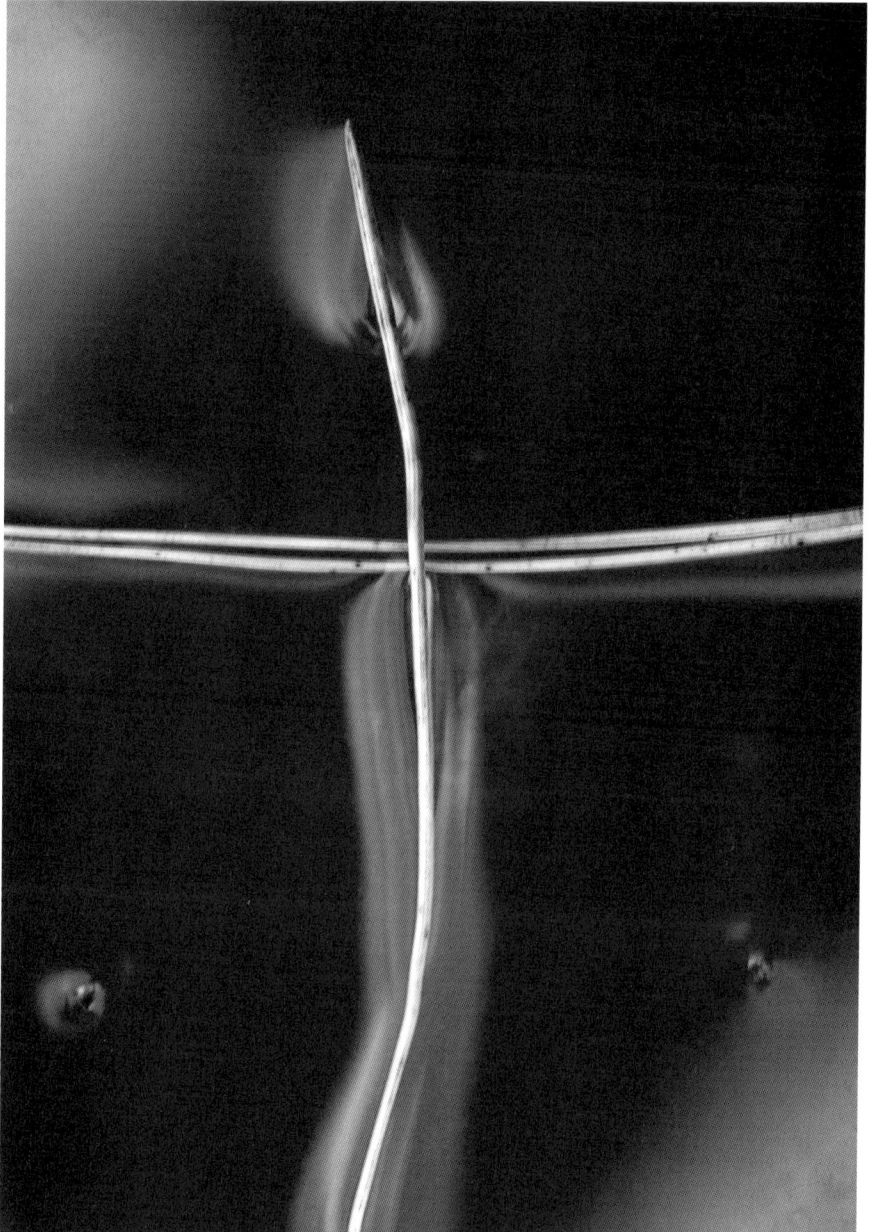

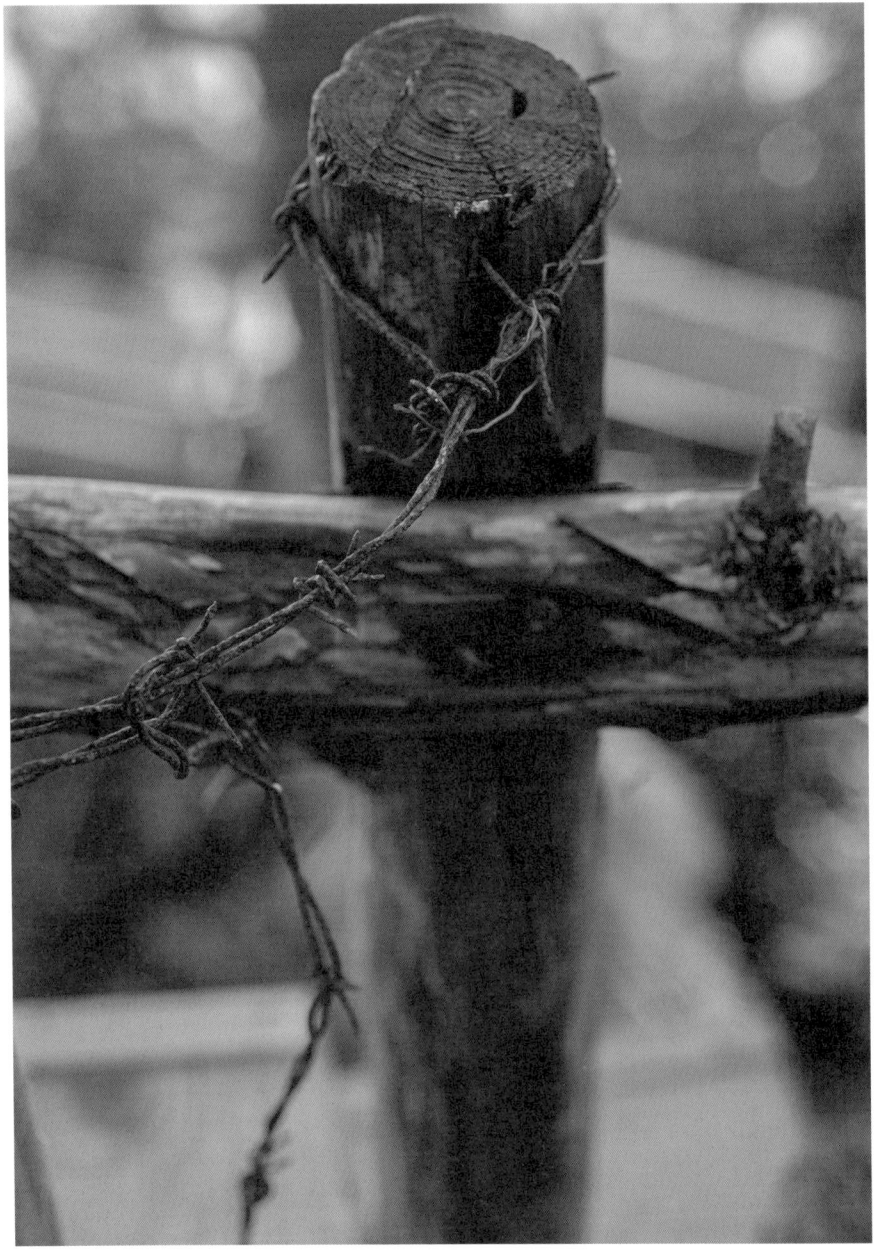

제11처
십자가에 못 박히심

제12처
십자가 위에서 돌아가심

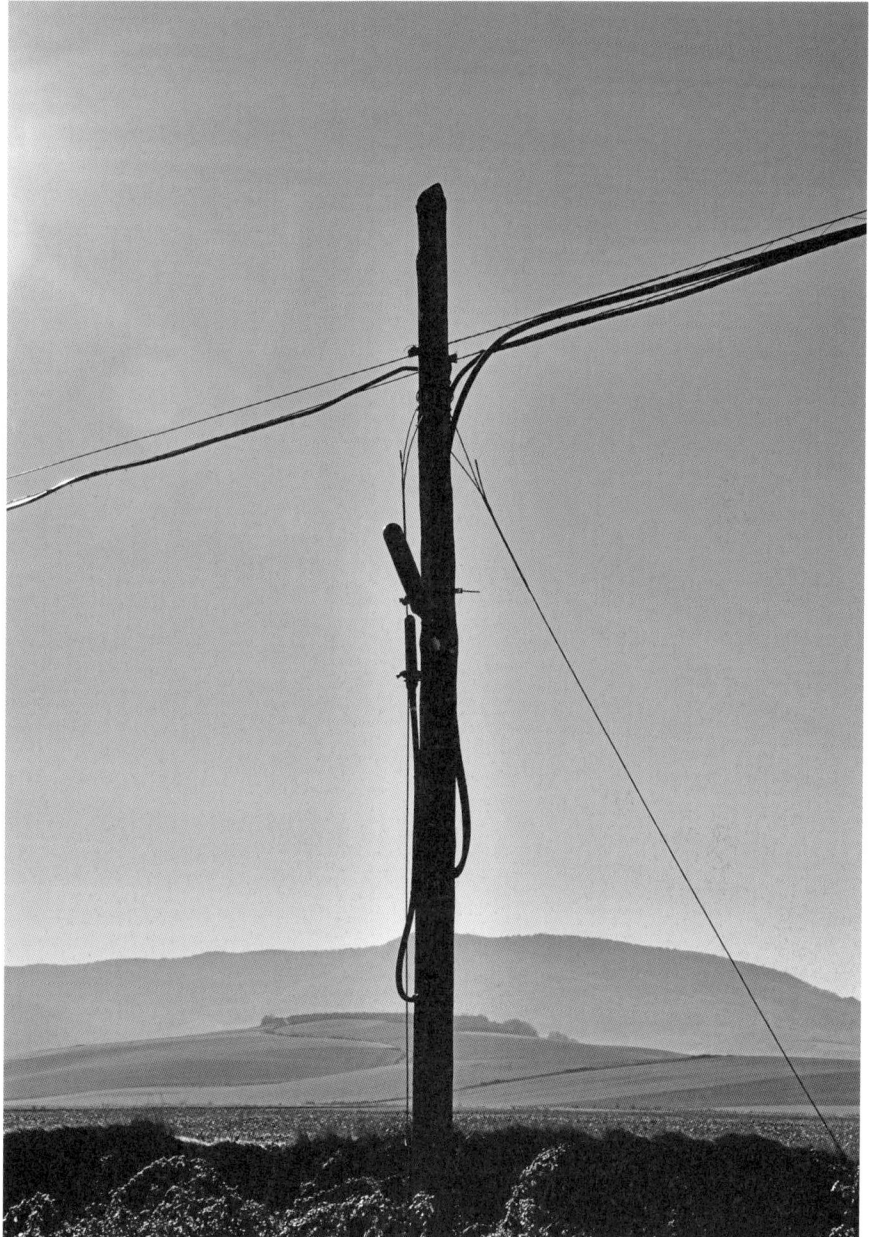

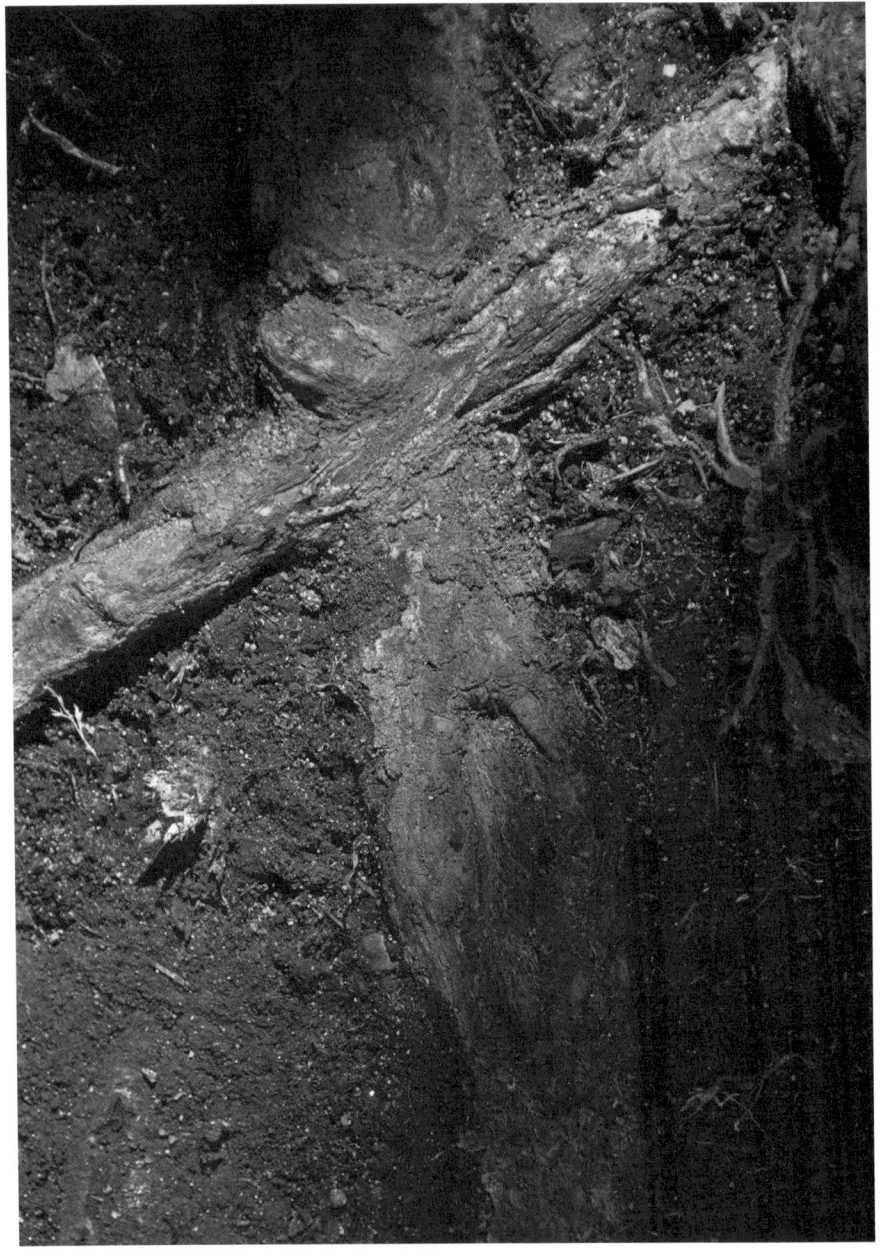

제 13처
예수님 시신을 내림

제14처
무덤에 묻히심

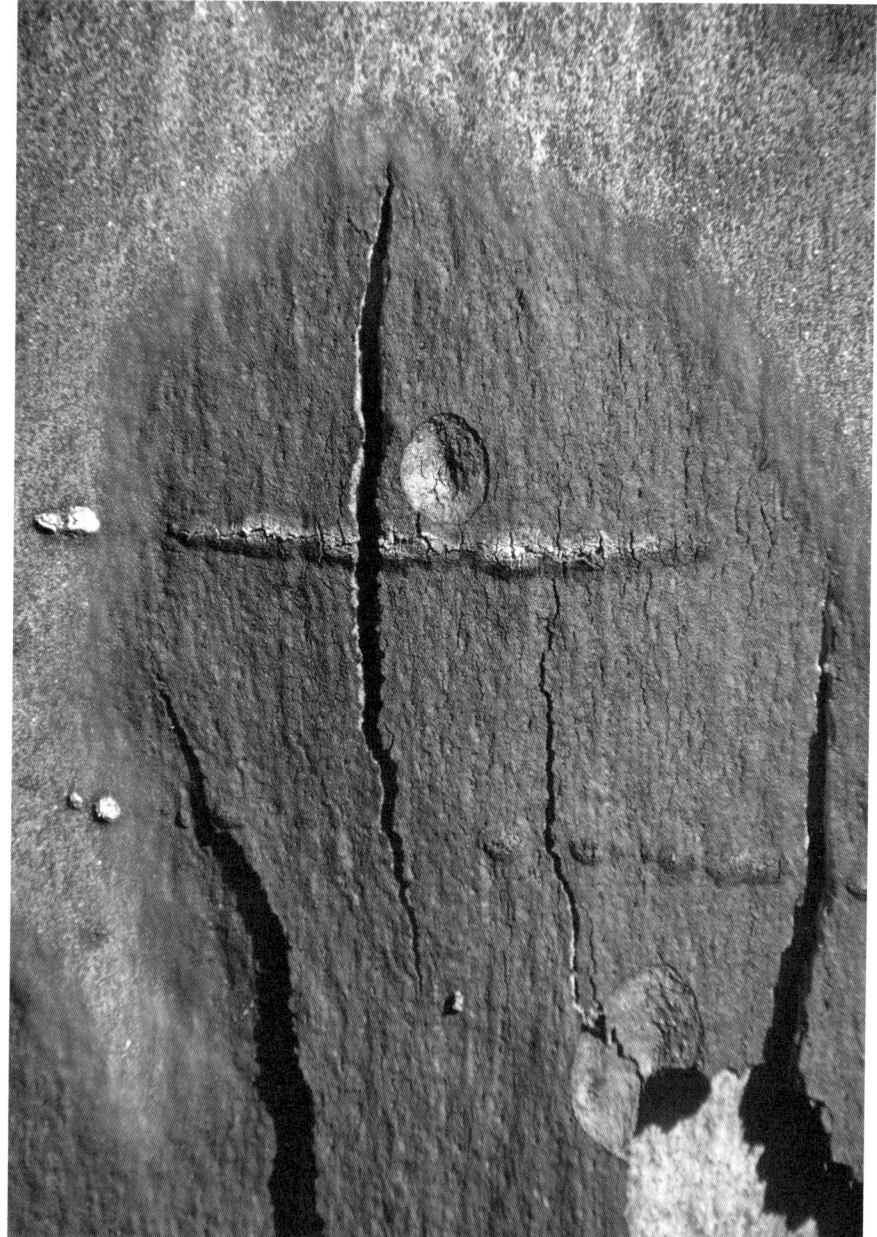

나를 따르라

나를 따르려는 사람은 누구든지 자기를 버리고 제 십자가를 지고 따라야 한다.
(마태 16, 14)

어제도, 오늘도, 내일도
우리 모두를 지고 가시는 주님

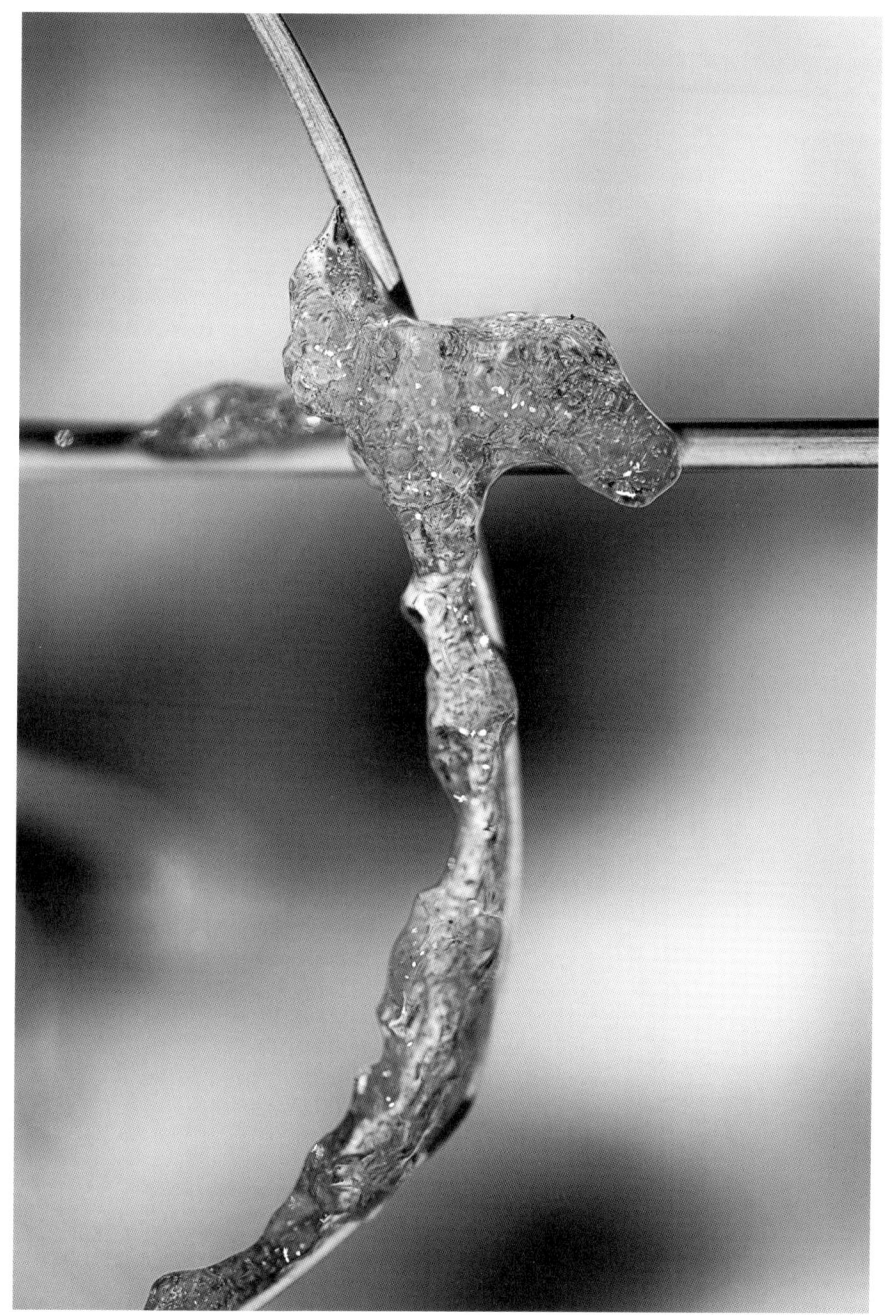

풀과 얼음

다 버린다고 버리나
숨어 있는 실오라기
질기고 질긴 집착이다.

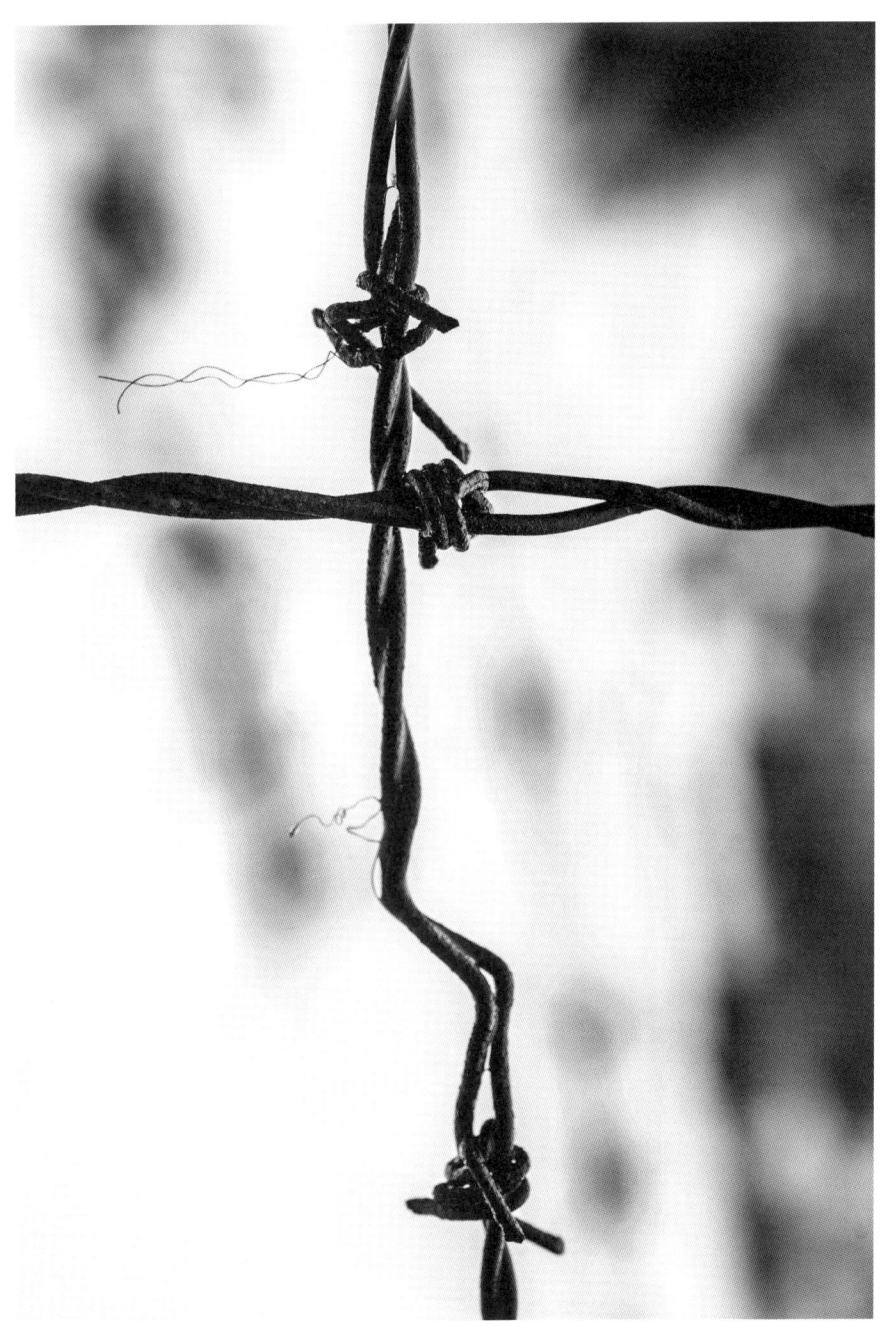

철조망에 매달린 실오라기

그분을 따르려면
가장 낮은 곳으로
가장 작은 사람에게 가야 한다.

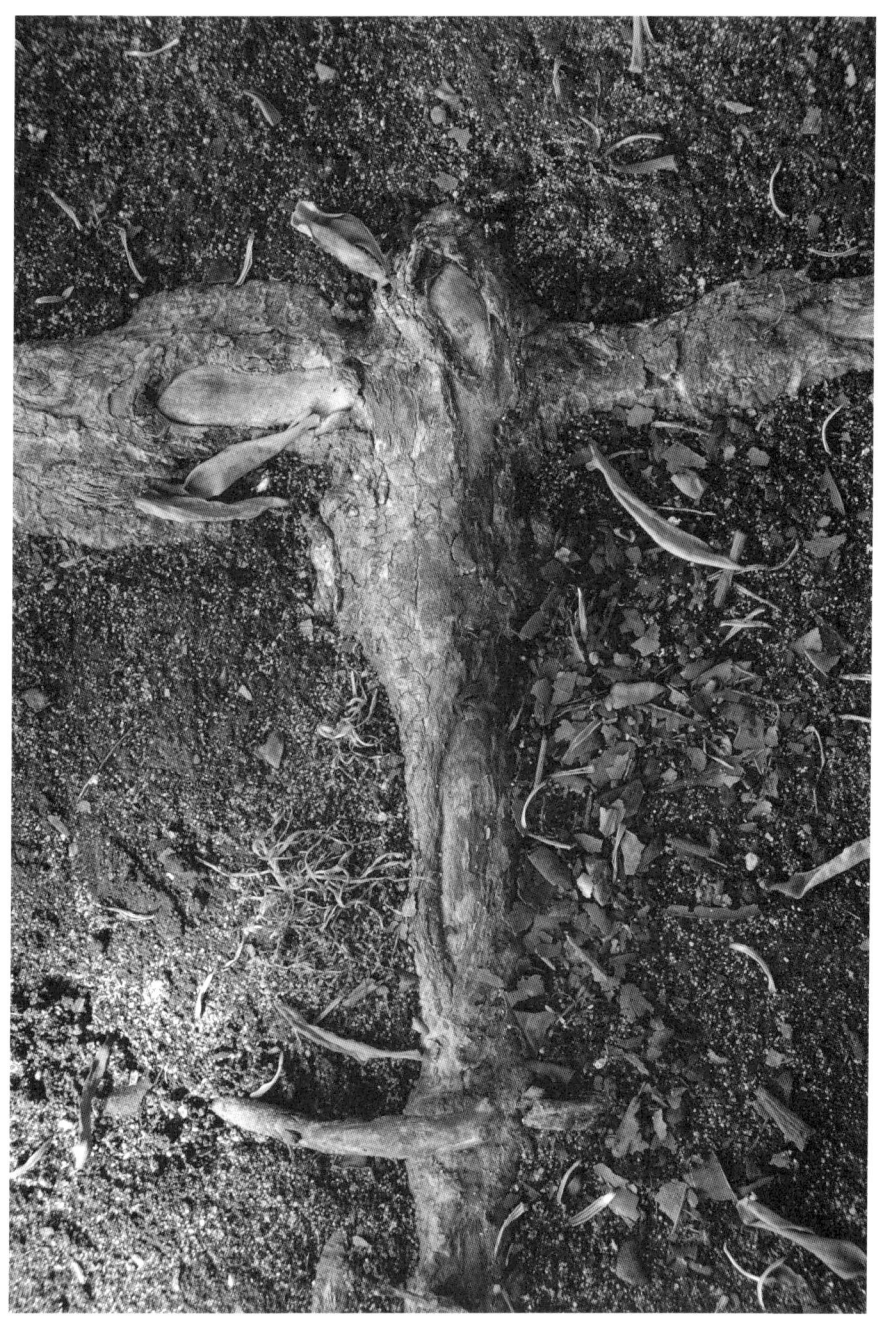

흙바닥에 드러난 나무 뿌리

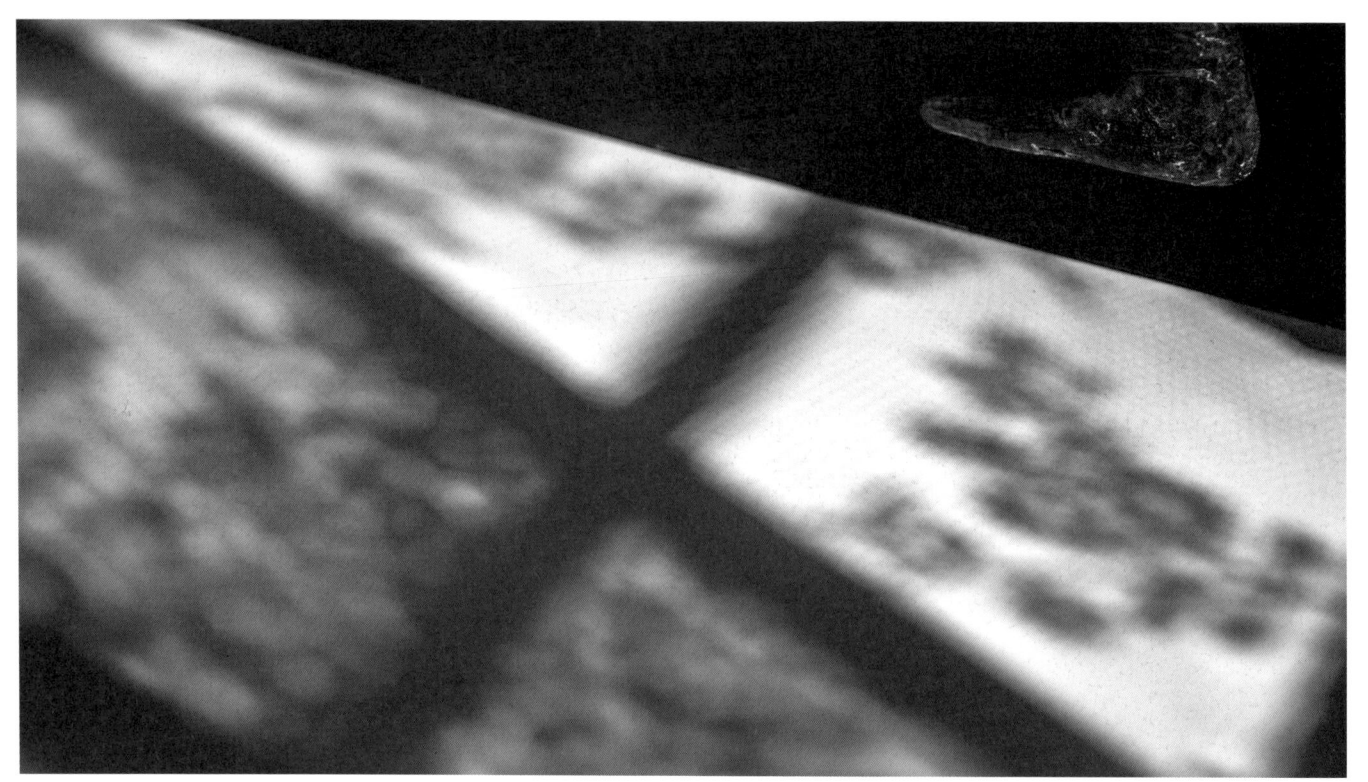

골고타에 오른다.
그분이 가신
마지막 길

십자 그림자와 발

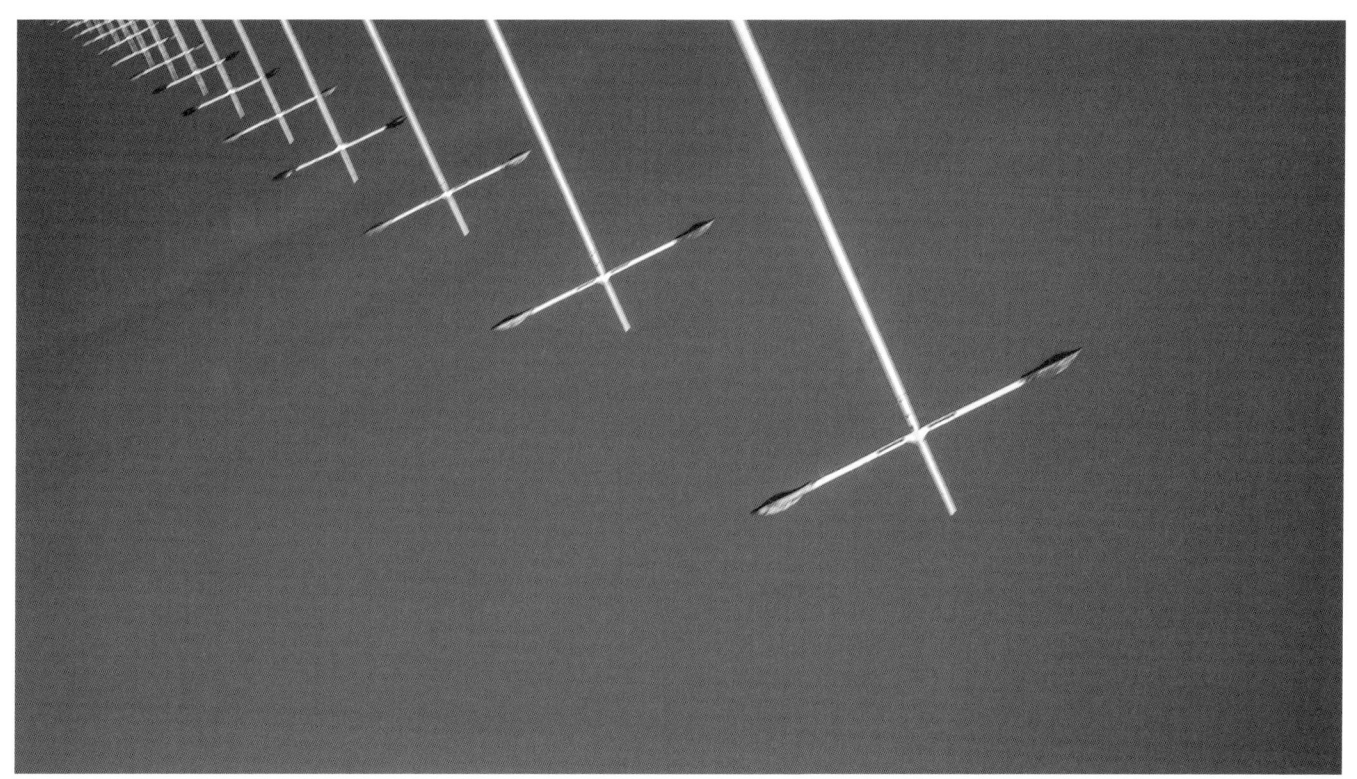

수많은 순교자들이
완전한 버림의 길을 갔다.
그것이 십자가 길의 엄연한 역사다.

가로등 행렬

이 몸은 주님의 종
오로지
당신만을
따르겠나이다.

삶은 순간순간의 결정들로 이루어진다.
모든 것이 하느님의 뜻대로 이루어지기를 바라며
모든 것을 내려놓는 온전한 수동의 삶은
온전한 능동적 결단으로 온다.

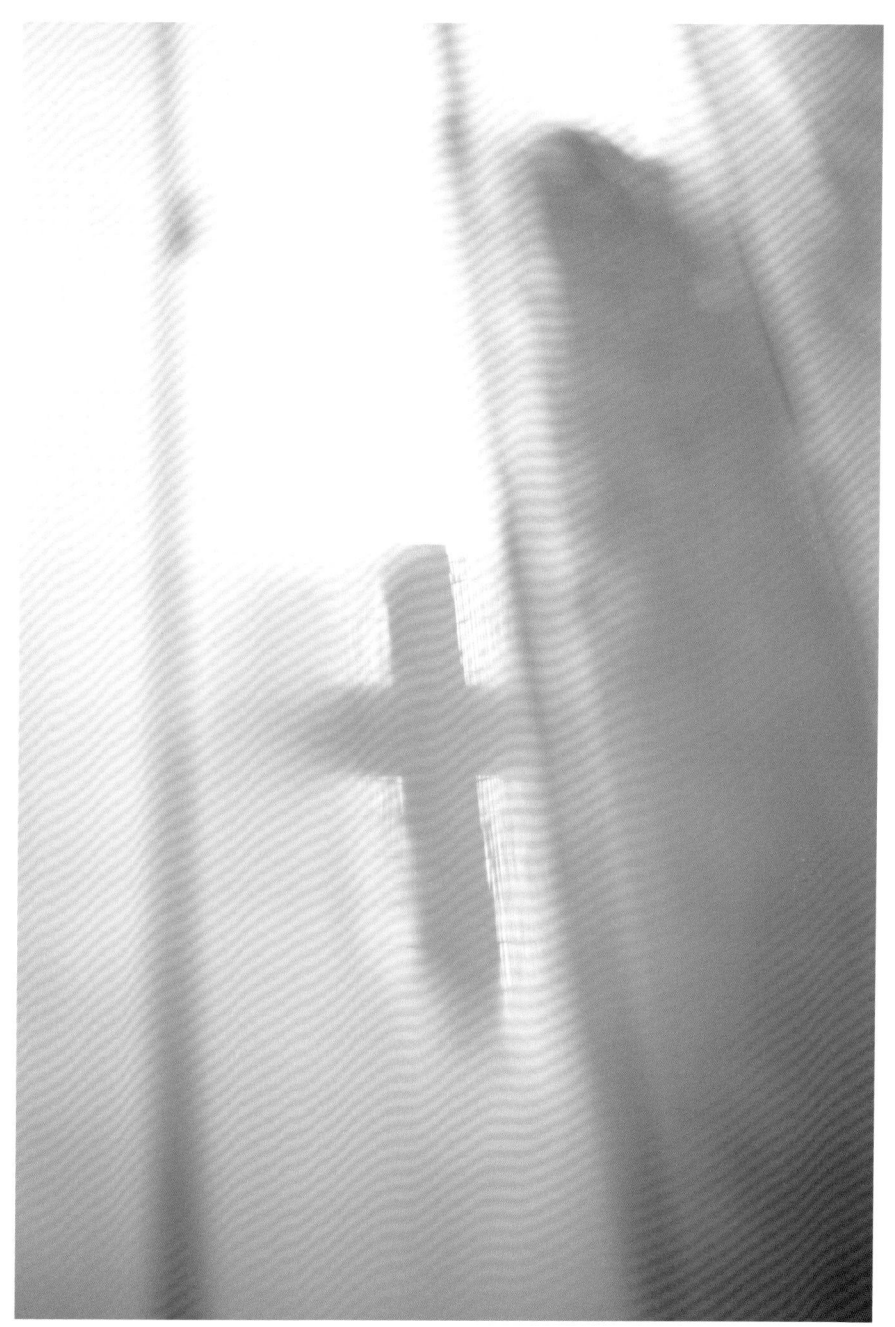

데크 고인 빗물에 반영

때로는 갈림길에 서고,
때로는 길을 잃고 헤맨다.
괜찮다.
찾는 한
길은 찾는다.

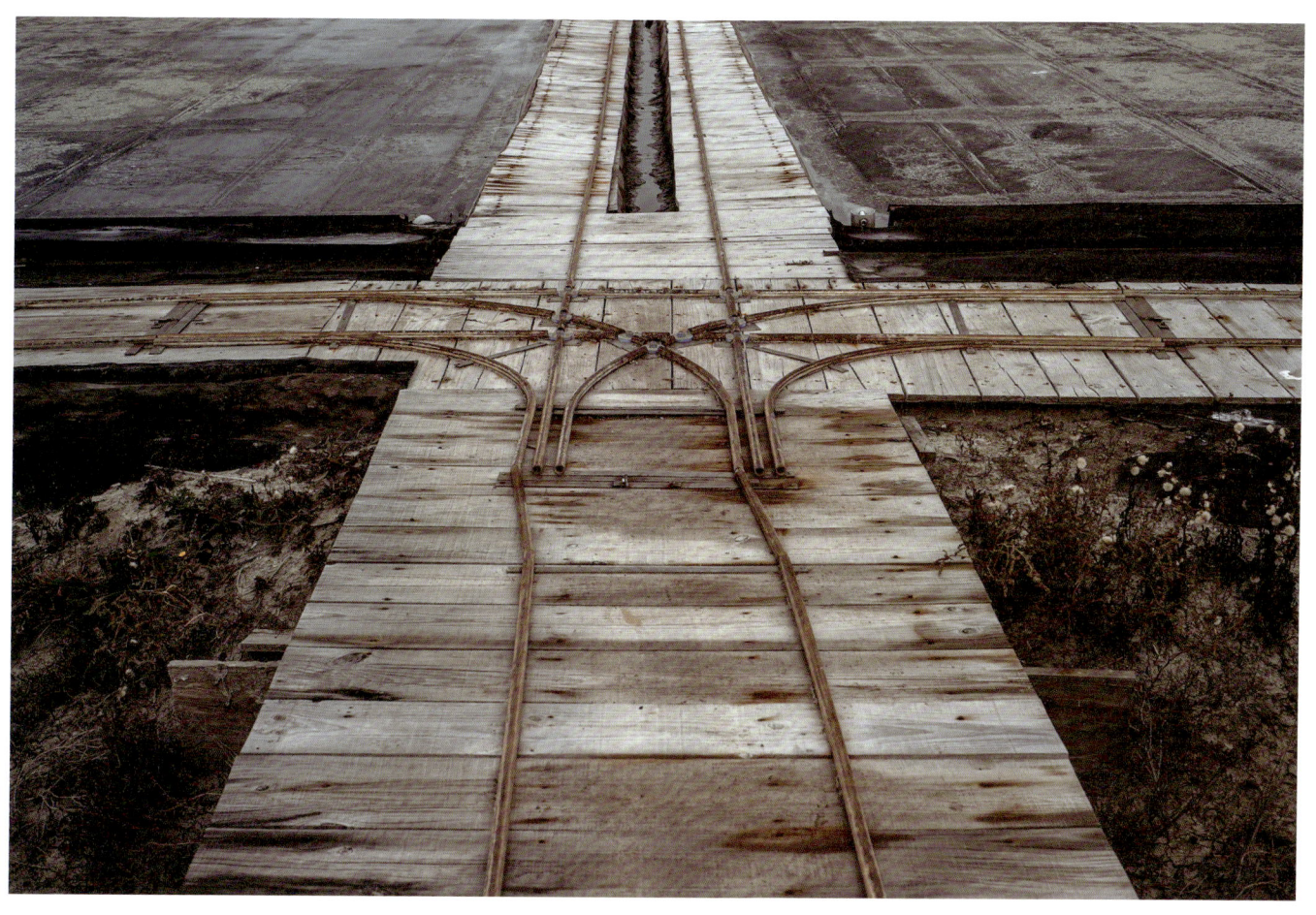

염전의 궤도

아는 길만 가는 것이 아니고,
보이는 길만 가는 것이 아니다.
길이 있음을 알기에 간다.

전기는 보이지 않는다.
그러나 감전되어 보면 안다.
하느님도 그렇다.
체험을 통해 안다.

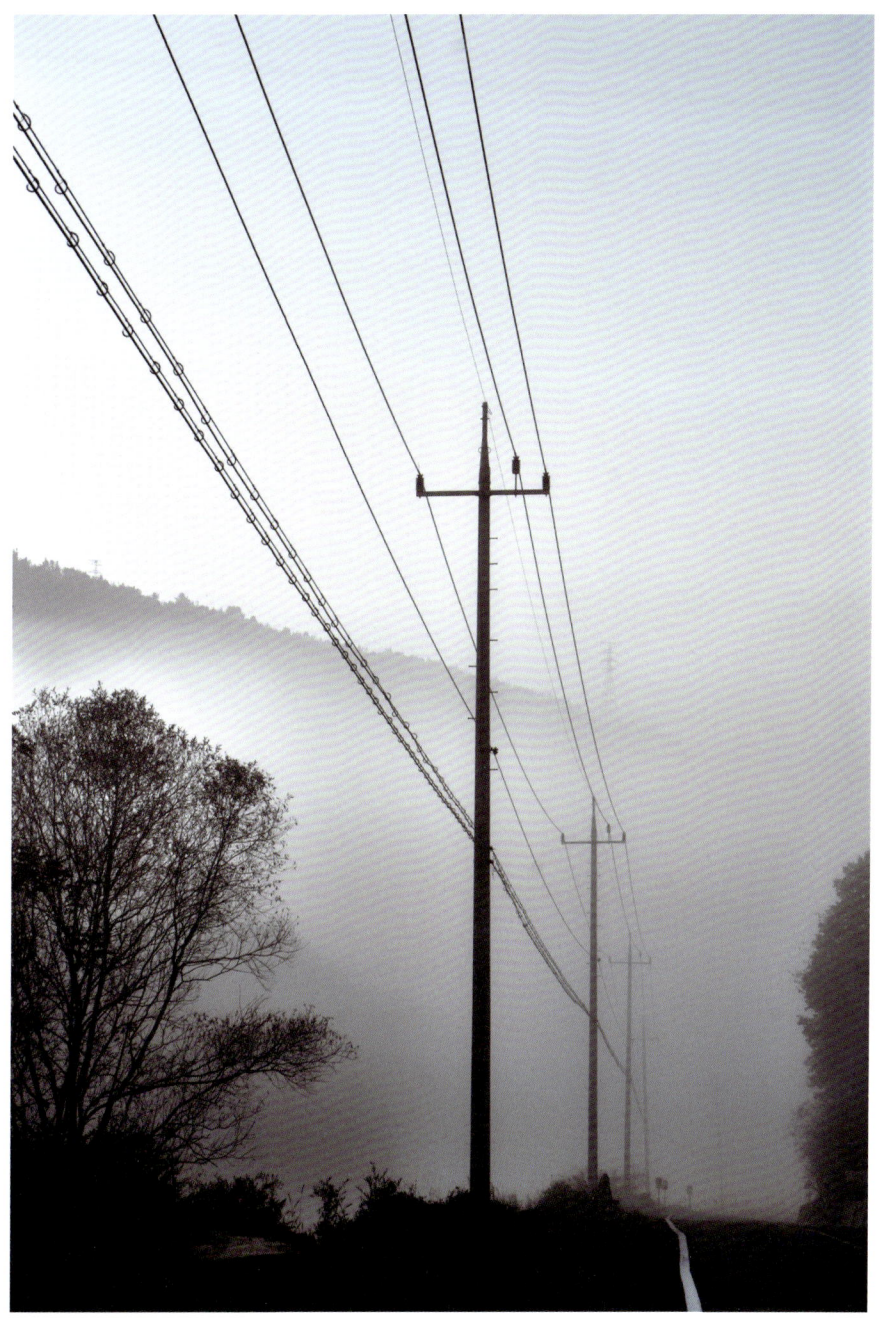

새벽 안갯길

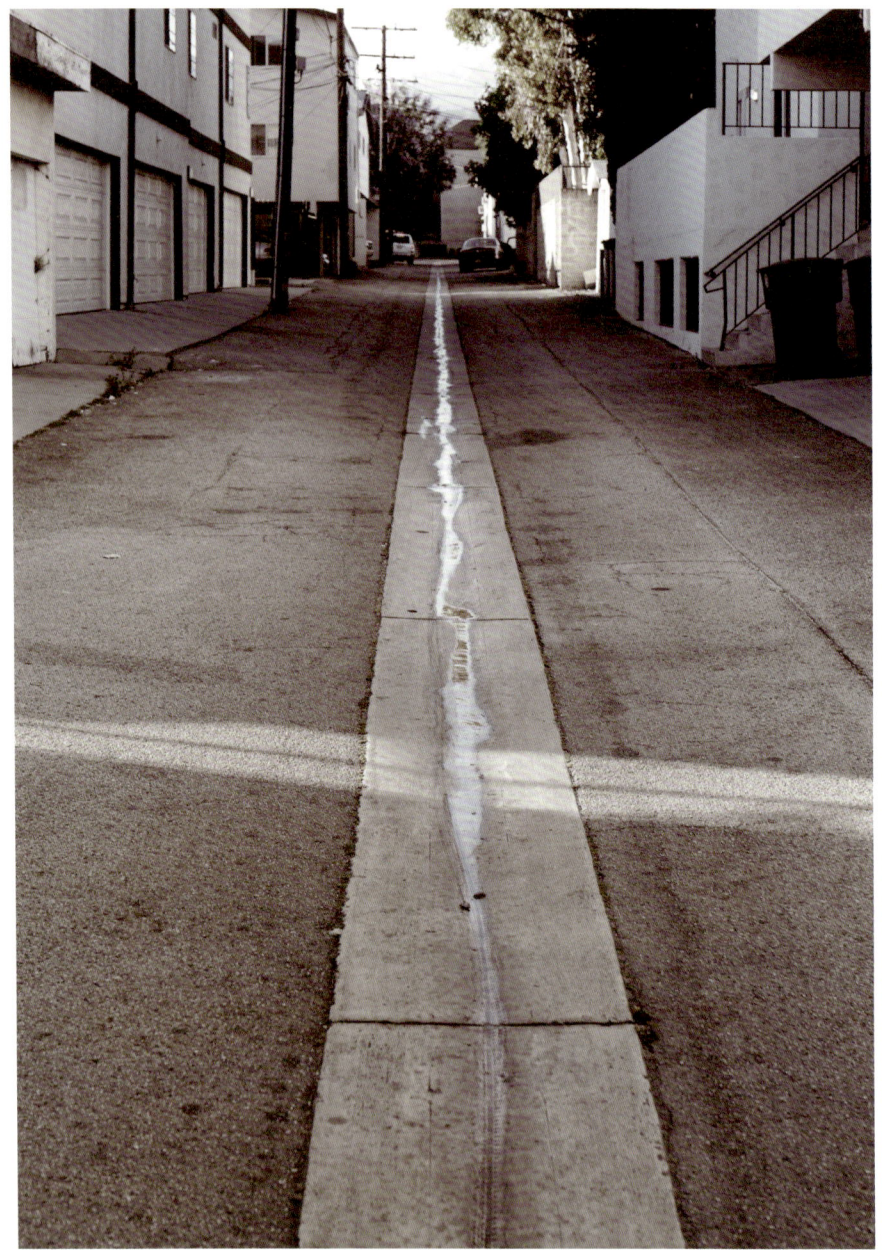

골목길에서
우연히 문득 마주친 그분,
'우연'이 아니고 '필연'인 것을
'문득'이 아니고 '항상' 인 것을

십자를 이룬 빛과 물

길에 오르기만 하면
저절로 흘러 흘러
하느님 안으로 든다.

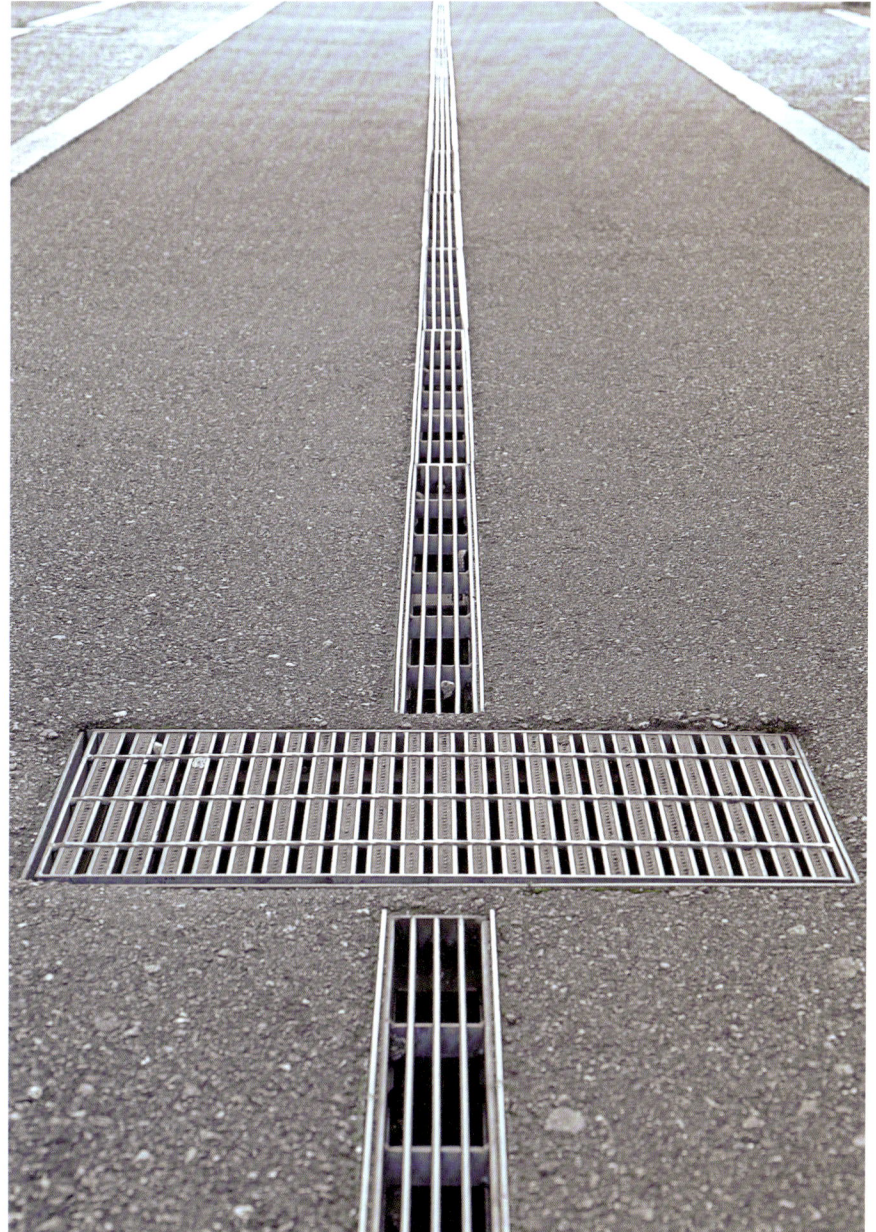

도로 우수관

땅의 상처가 길이다.
상처가 클수록 큰 길이 되고,
고통이 깊을수록 곧은 길이 된다.

너희는 주님의 길을 마련하여라.
그분의 길을 곧게 내어라.
(마태 3, 3)

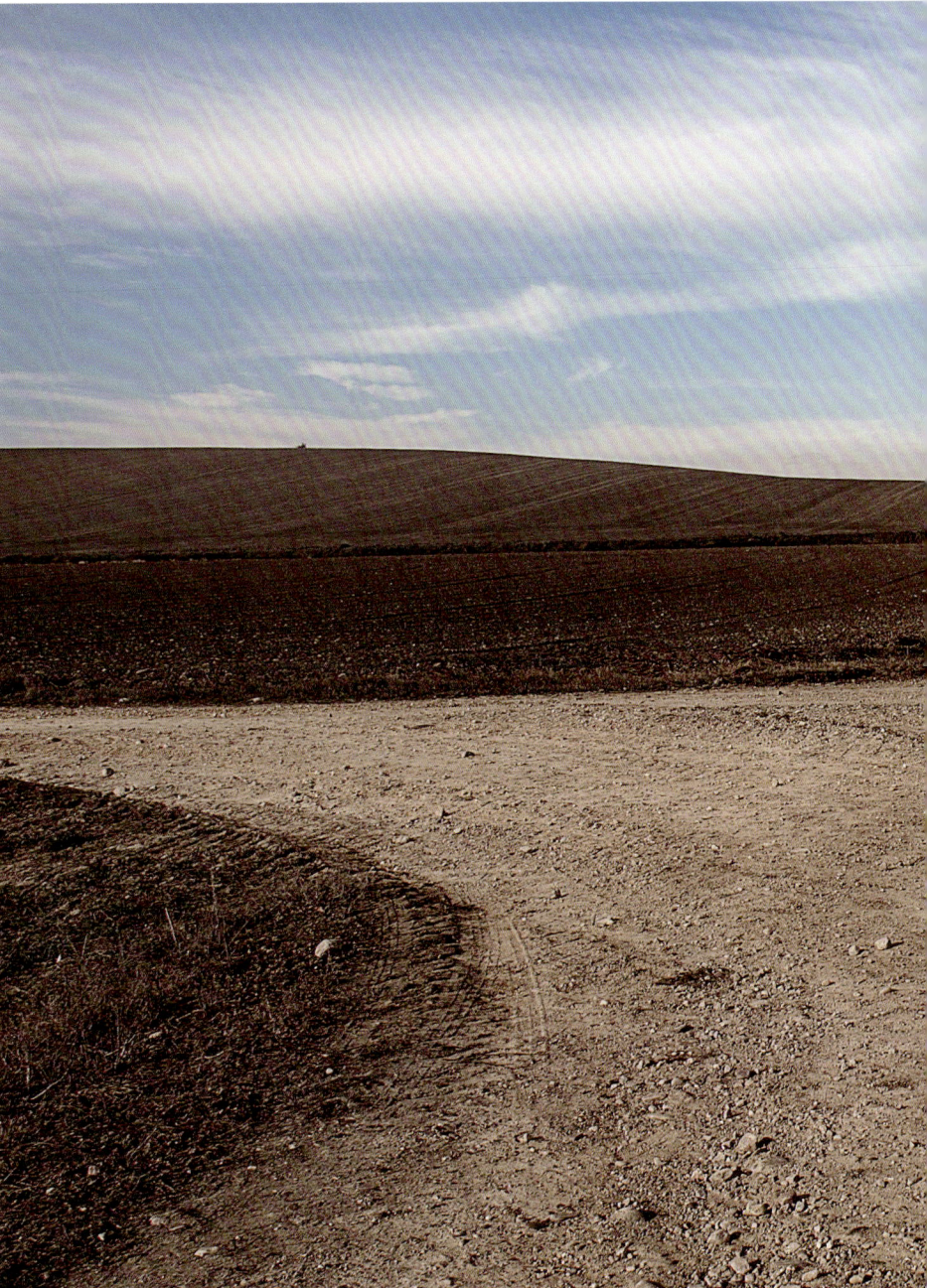

산티아고 순례길

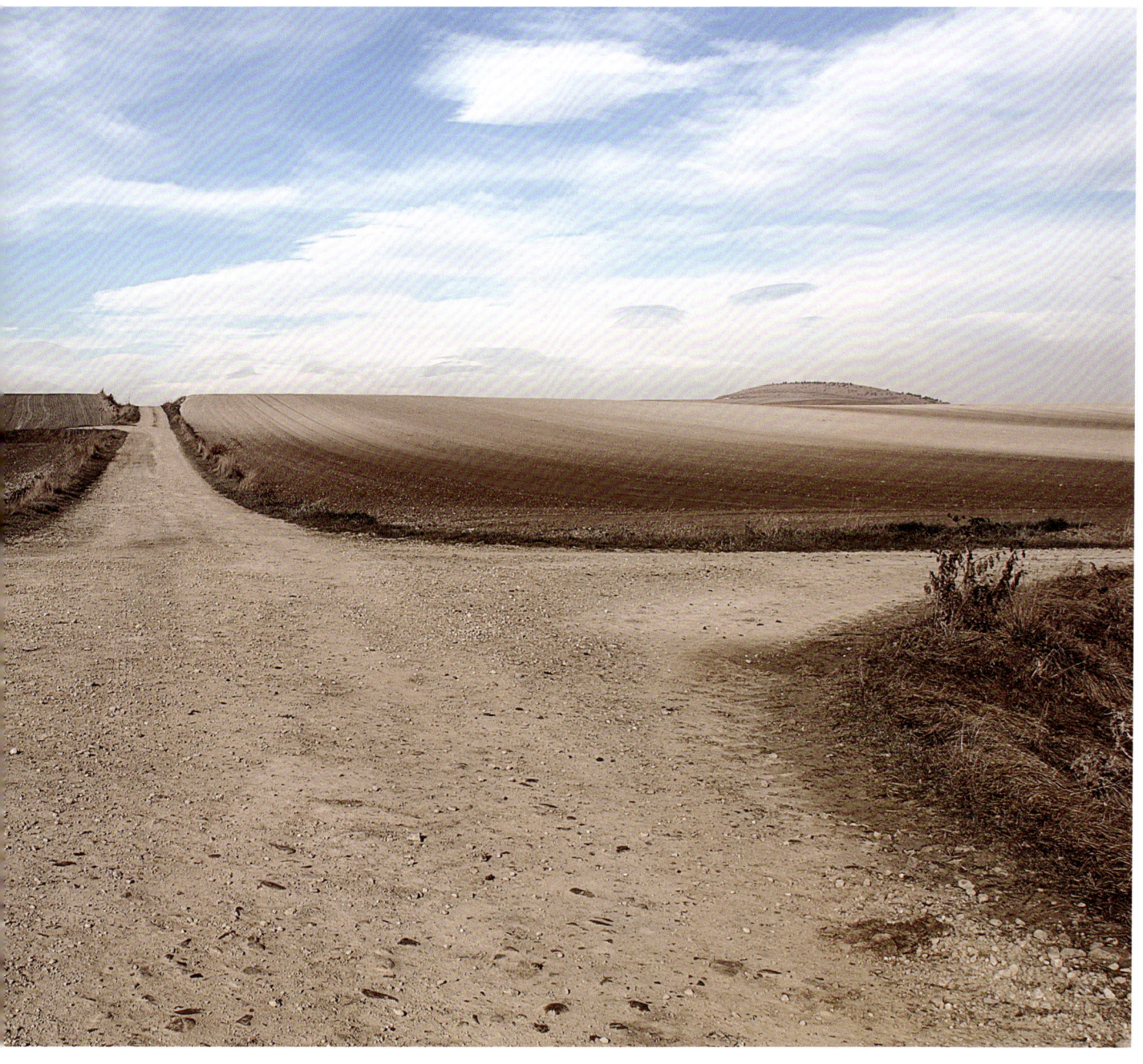

주님을 따른다는 것은
모든 것을 주님께 봉헌하는 것이다.

주님의 눈으로 보고
주님의 발로 찾아가고
주님의 손으로 잡아주고
주님의 마음으로 이해하고
주님의 가슴으로 사랑하고
주님의 모든 것으로
모든 곳의 모든 것을 하는 것이다.

사람, 사랑, 우리

내가 너희를 사랑한 것처럼 너희도 서로 사랑하여라.

(요한 15, 12)

꽃이 아름다운 이유는
사랑을 하기 때문이다.
꽃에게
'나'는 없다.
'우리'만이 있을 뿐

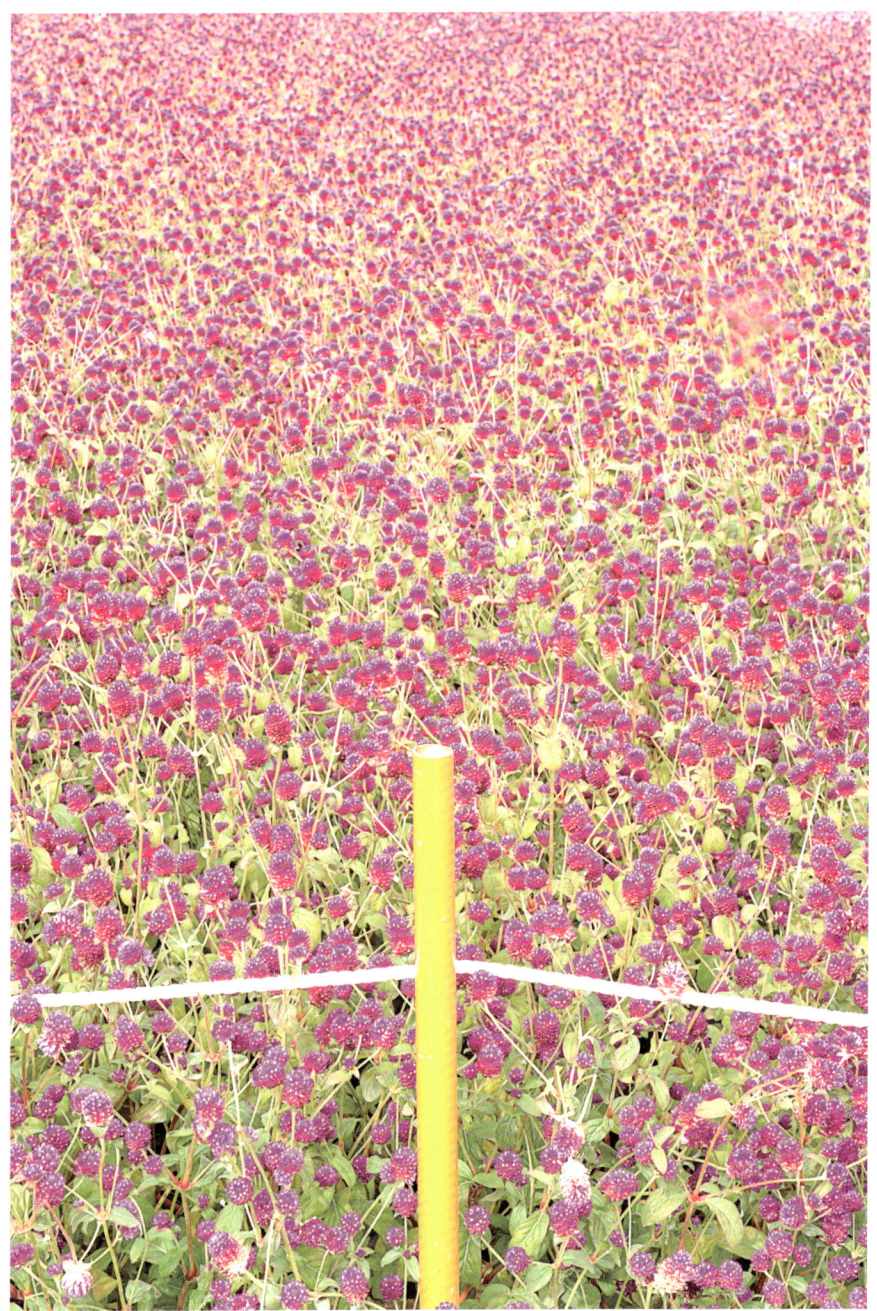

천일홍 꽃밭

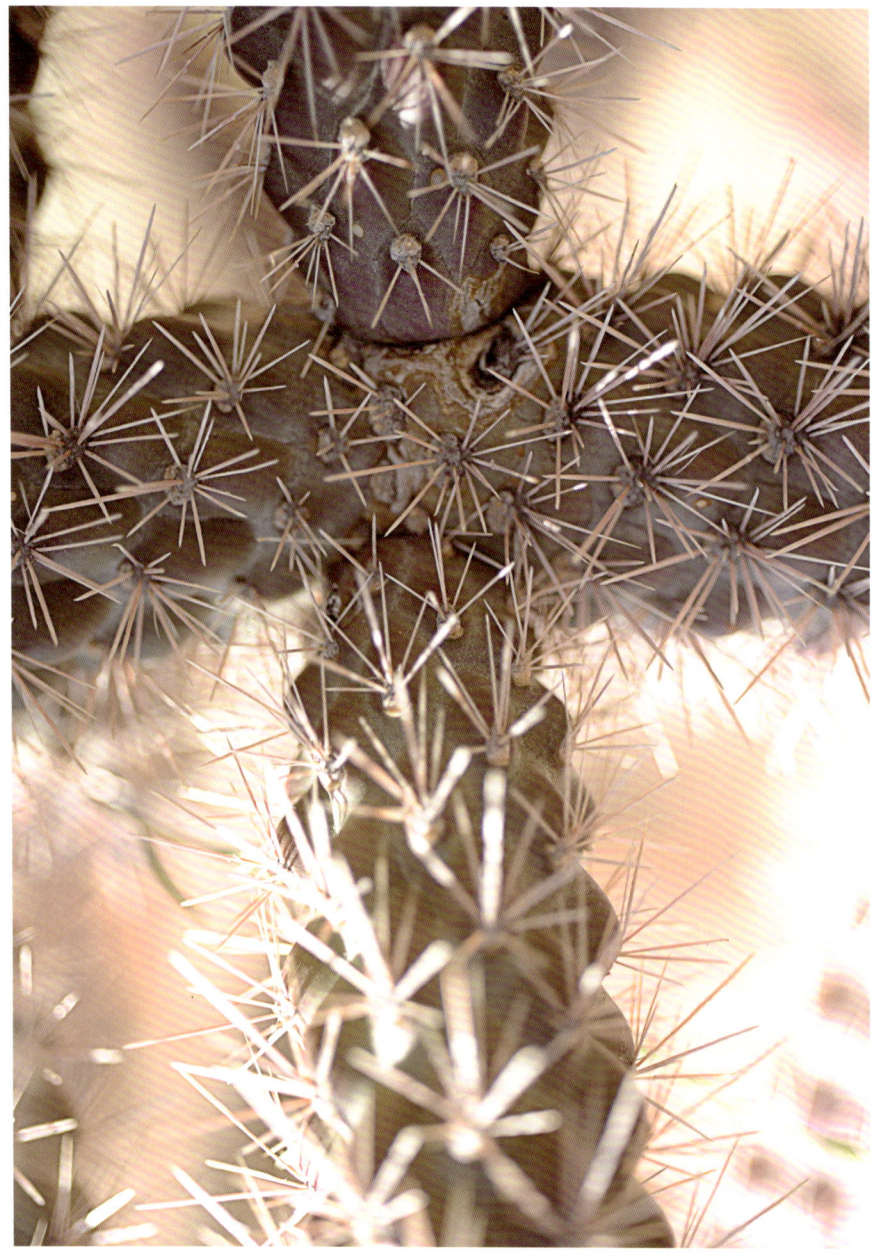

사랑한다는 것은
네 고통을 내가 안고 간다는 것

선인장 가시

혼인이란
너를 위하여
나를 버리겠다는
서약이며,
물이 포도주로 변화되어
새로운 '우리'로 태어남이다.

가나 혼인 잔치

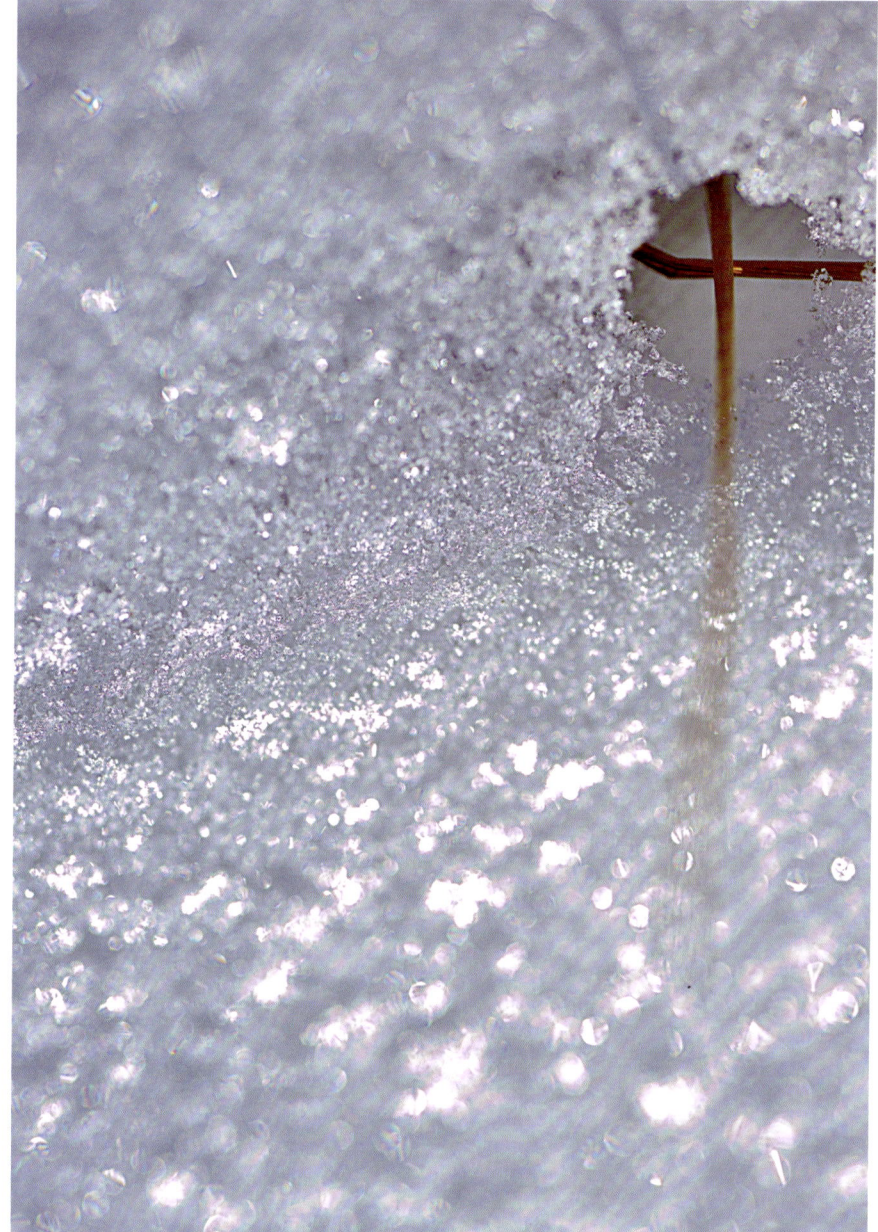

너는 베드로이다.
내가 이 반석 위에
내 교회를 세울 터인즉,
저승의 세력도
그것을 이기지 못할 것이다.
(마태 16, 18)

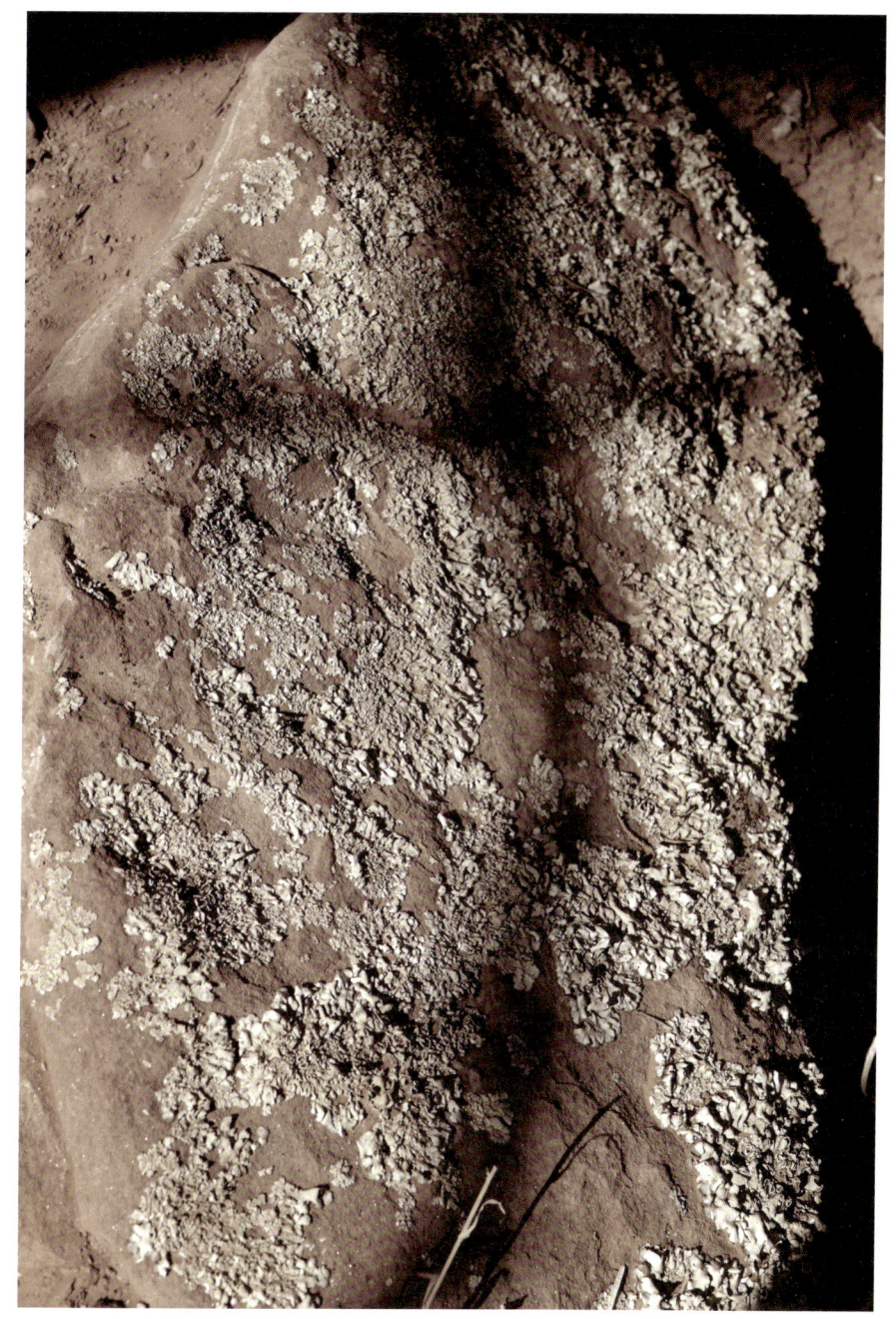

바위 위 십자 그림자

모든 것을 내어주는 나무
그네들이 모여
숲을 이루었다.
숲은
나무들의 교회다.

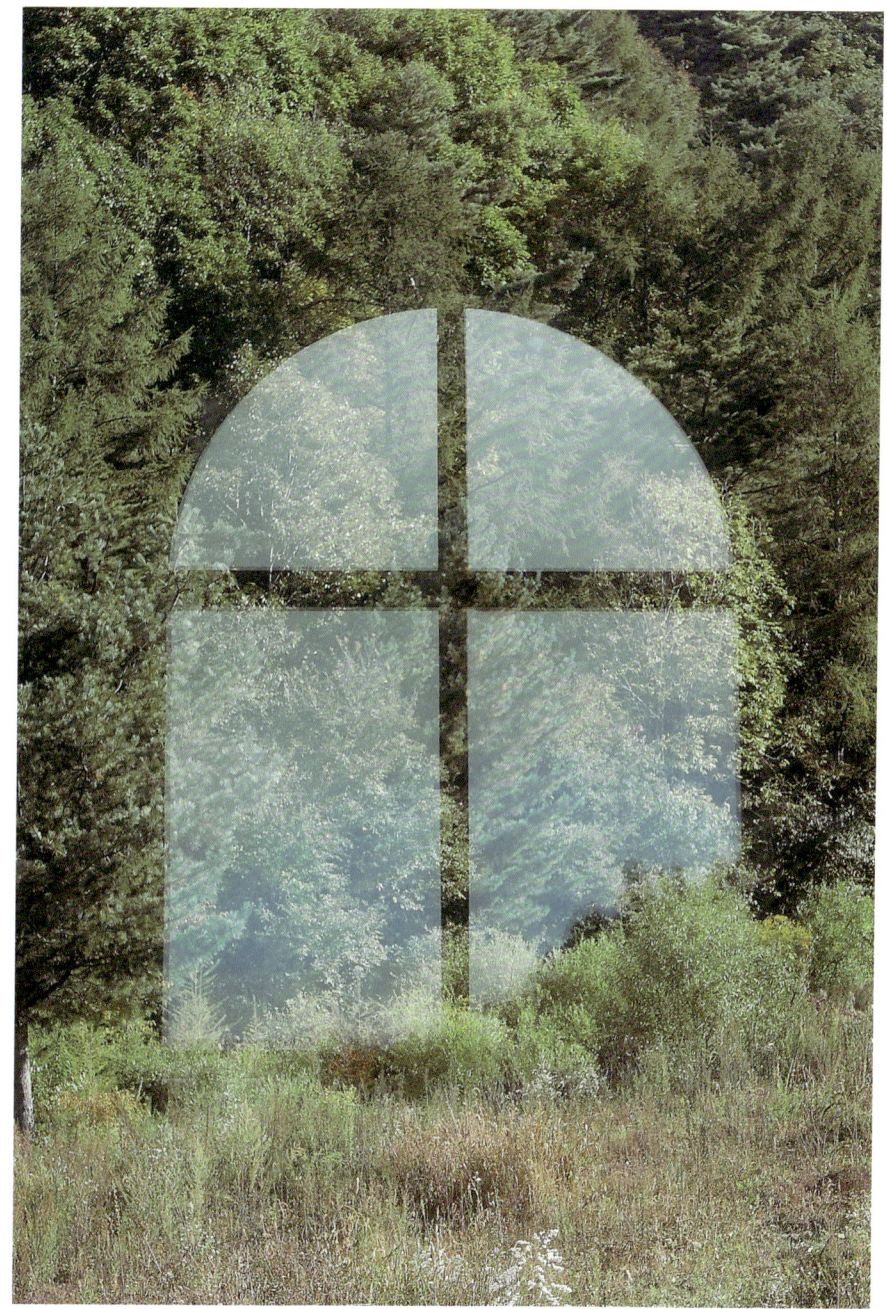

수도원 창

하늘나라에는 거할 곳이 무한대다.
무한대는 아무리 큰 수(數)를 더해도 무한대다.
지구상에 존재했던 사람들
지금 살고 있는 사람들
앞으로 끝없이 태어날 사람들
모두 함께 사는 나라다.

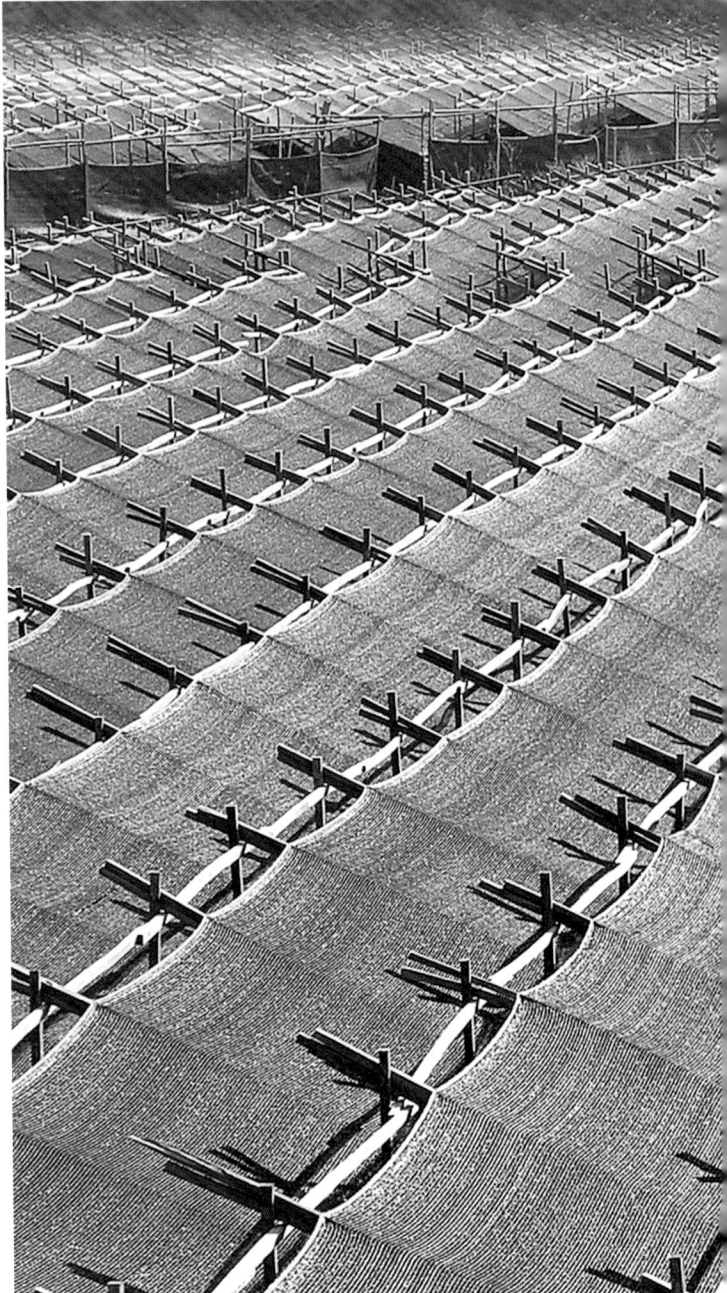

눈 내린 인삼밭

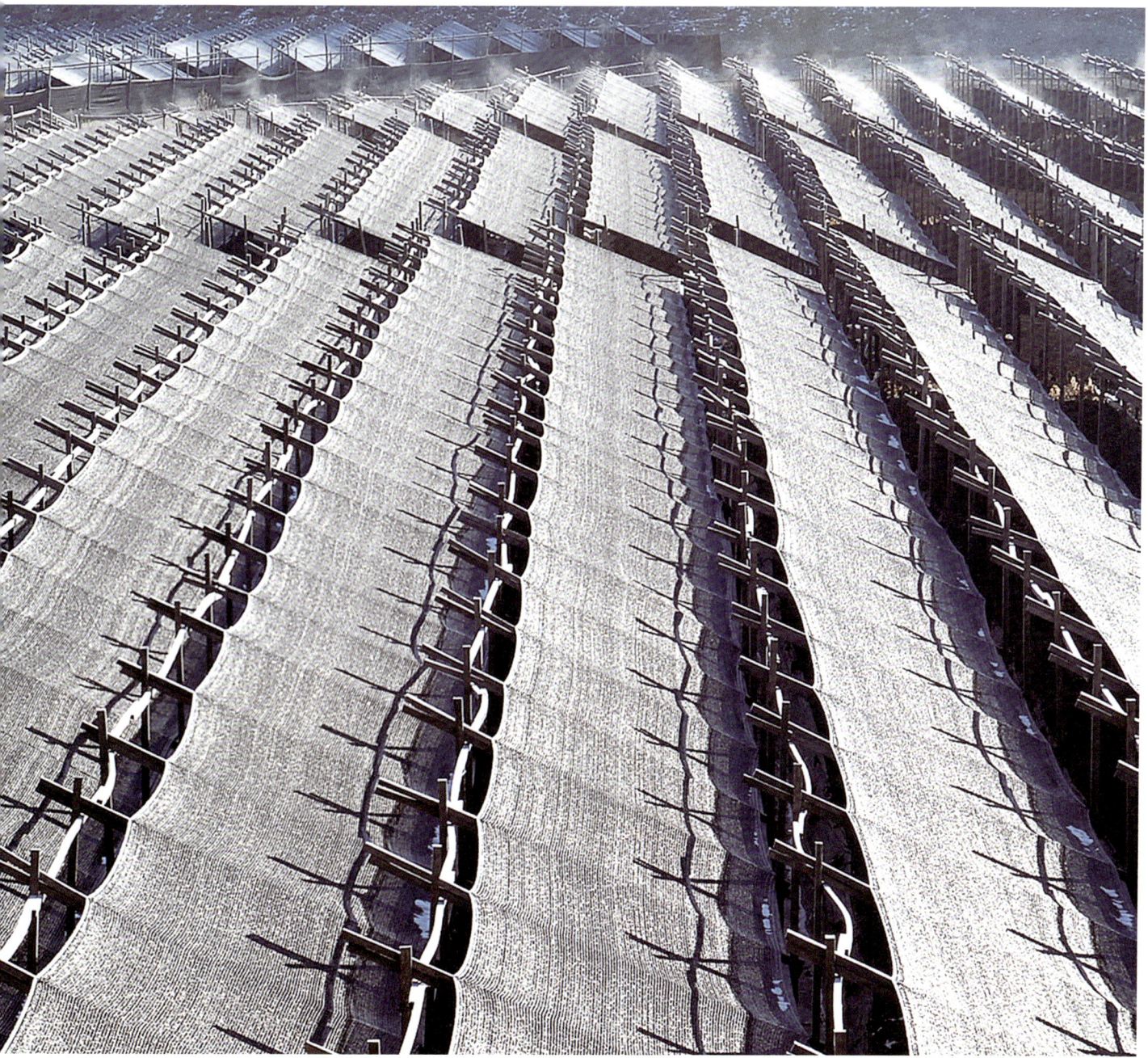

하늘과 땅이 만났다.
하얀 교회를 이루었다.

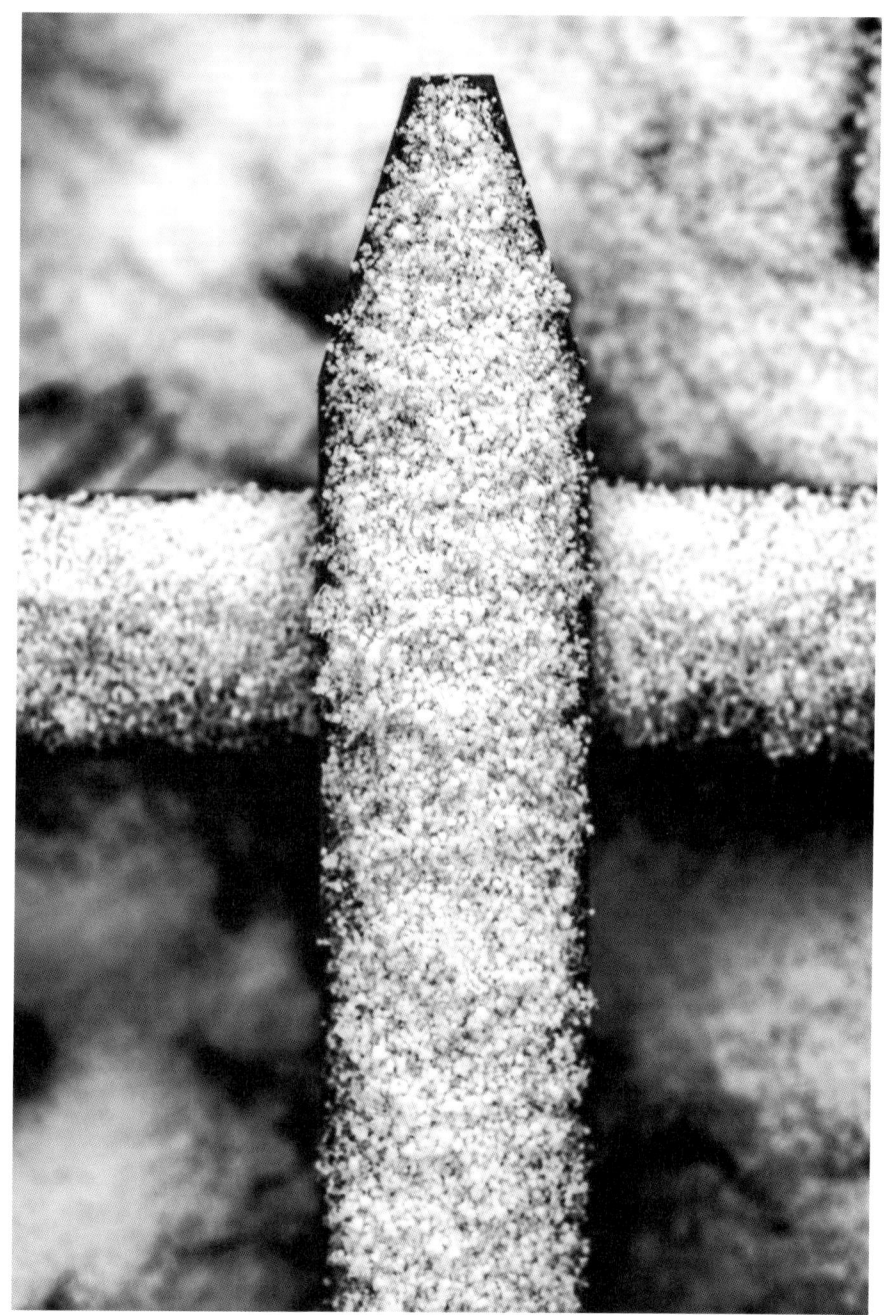

눈 쌓인 울타리

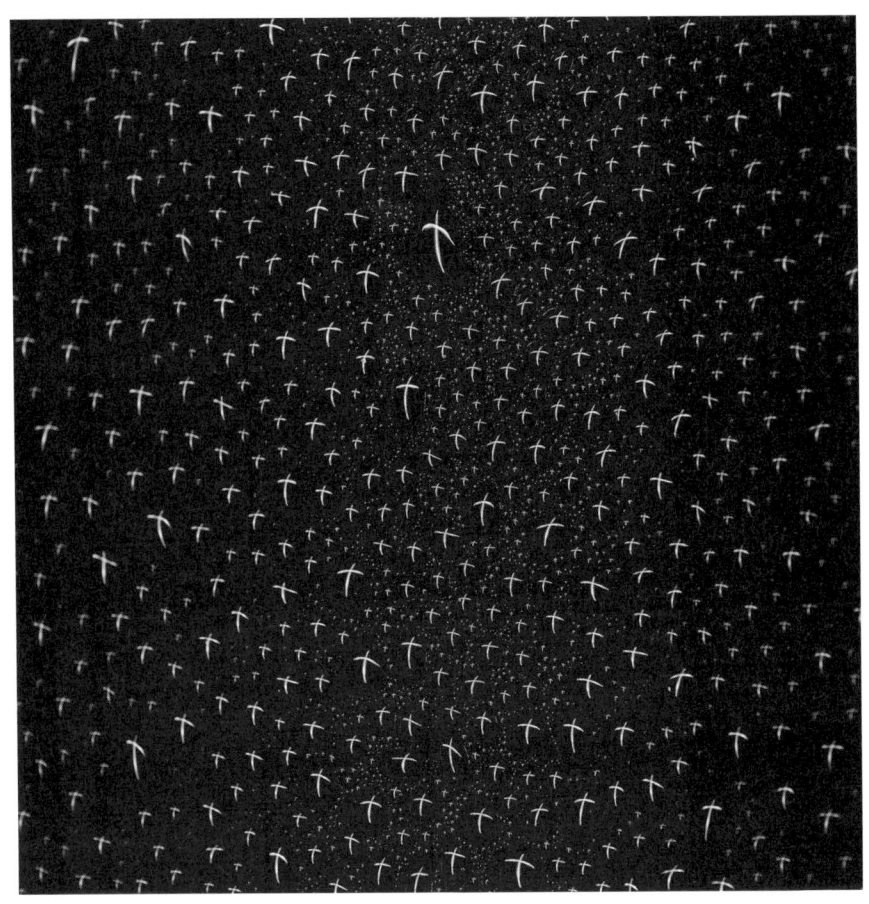

하늘과 땅의 모든 존재들 한데 모여
하느님의 영광을 노래한다.

십자 별하늘

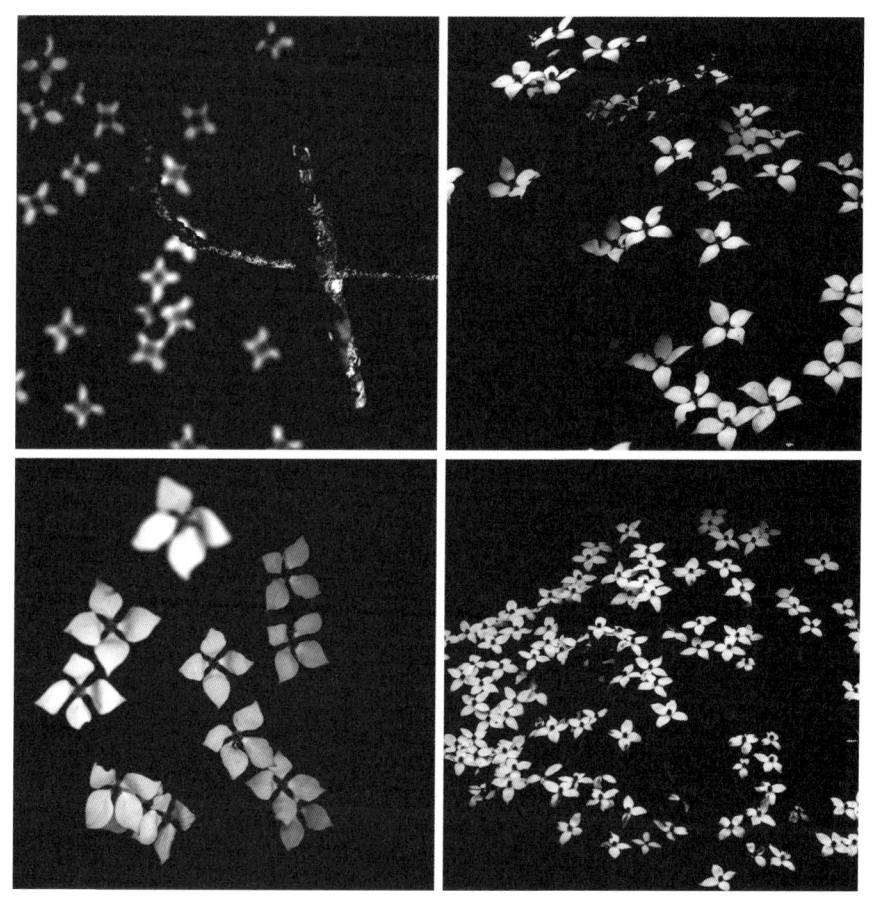

산딸나무 교회가 있다.
꽃들이 모여 춤을 춘다.

산딸나무

나는 알파요 오메가다

하늘이 땅 위에 드높이 있듯이 내 길은 너희 길 위에, 내 생각은 너희 생각 위에 드높이 있다.

(이사야 55, 9)

"I AM WHO I AM" ("나는 있는 나다")
영원으로부터 영원까지

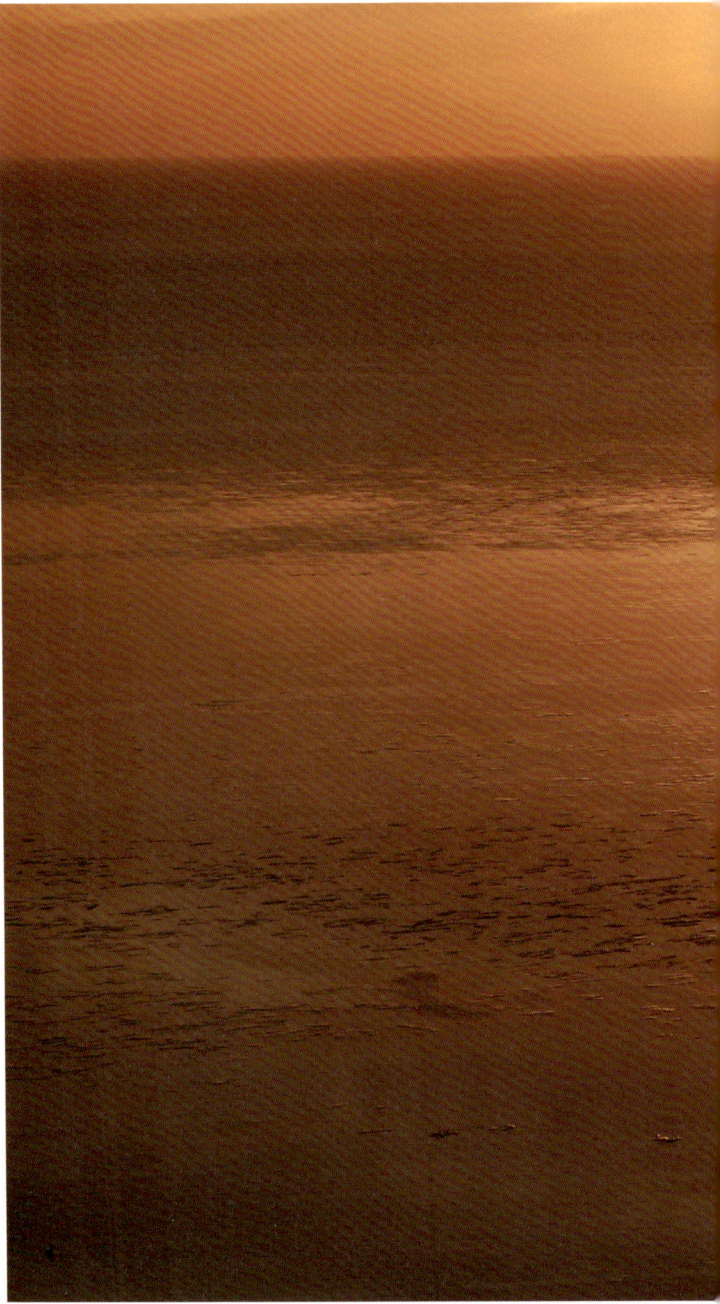

일출

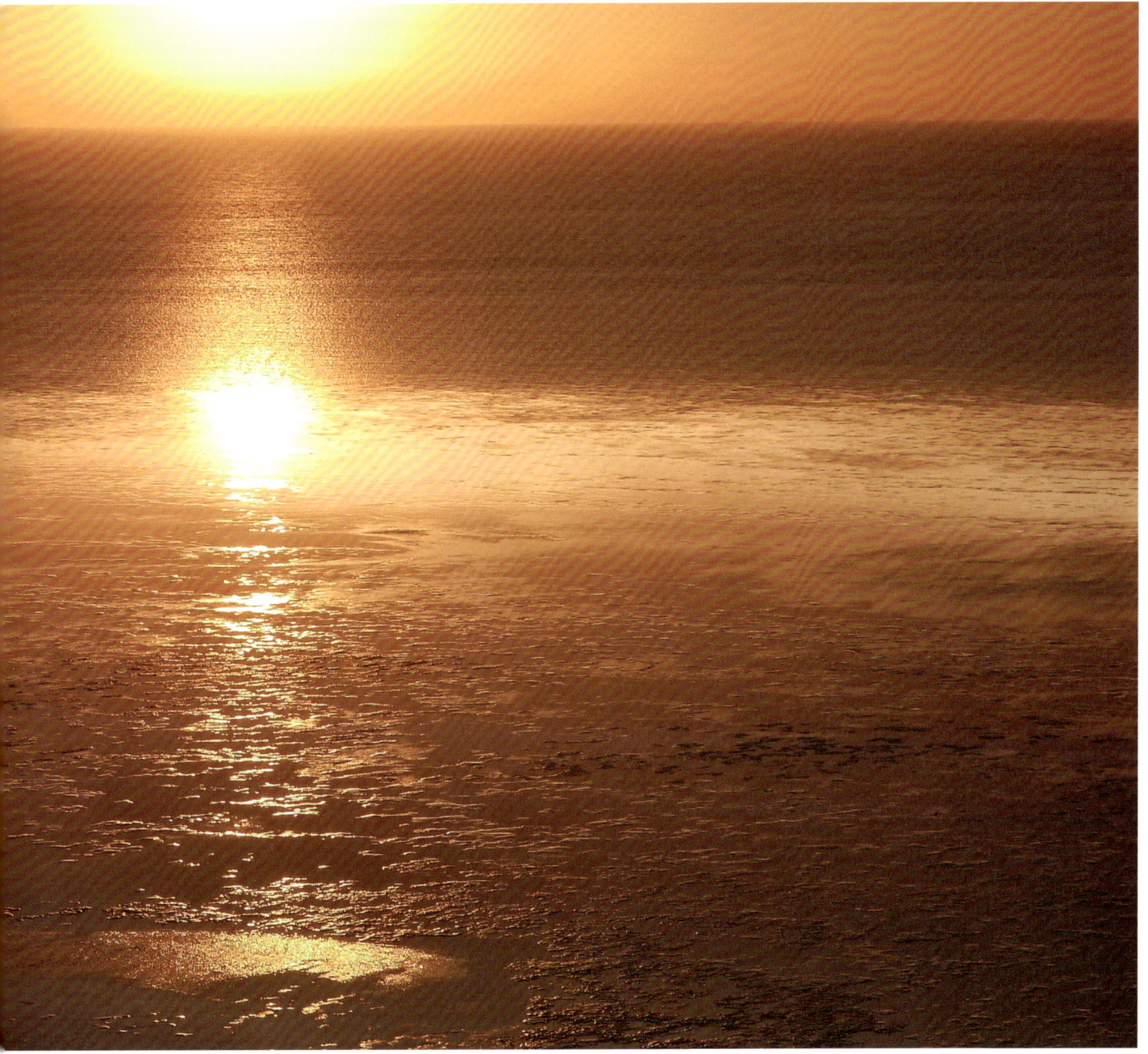

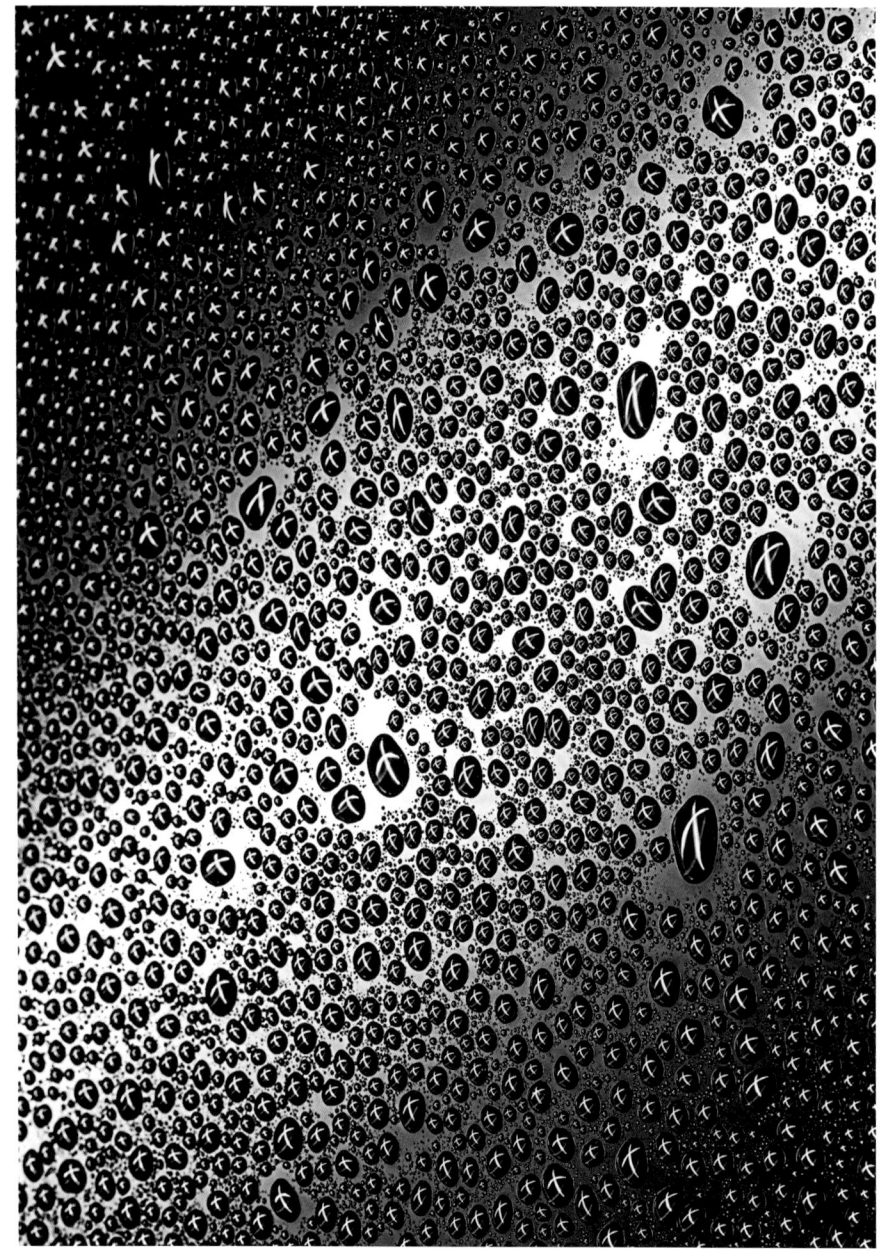

신비의 강이 흐른다.
건너야 한다.

십자 은하수

신비의 산이 높다.
넘어야 한다.

십자산

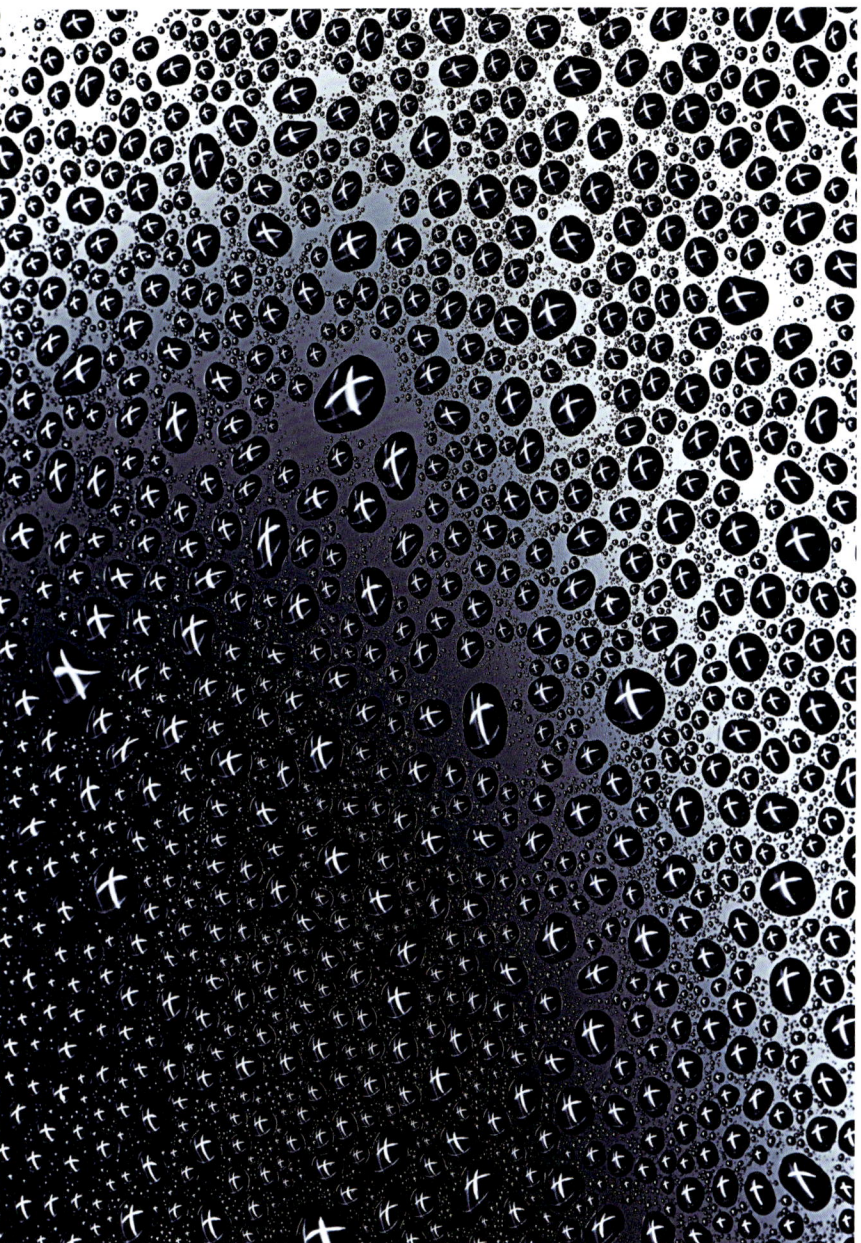

우리 모두는 부활한다.
새롭게 변화되어
새 하늘 새 땅에 살게 될 것이다.

봄이 오면 풀은 새 모습으로 다시 태어난다.
자연은 이미 부활을 알고 있다.
부활은 우리에게 알 수 없는 신비이나
자연에게는 상식이다.

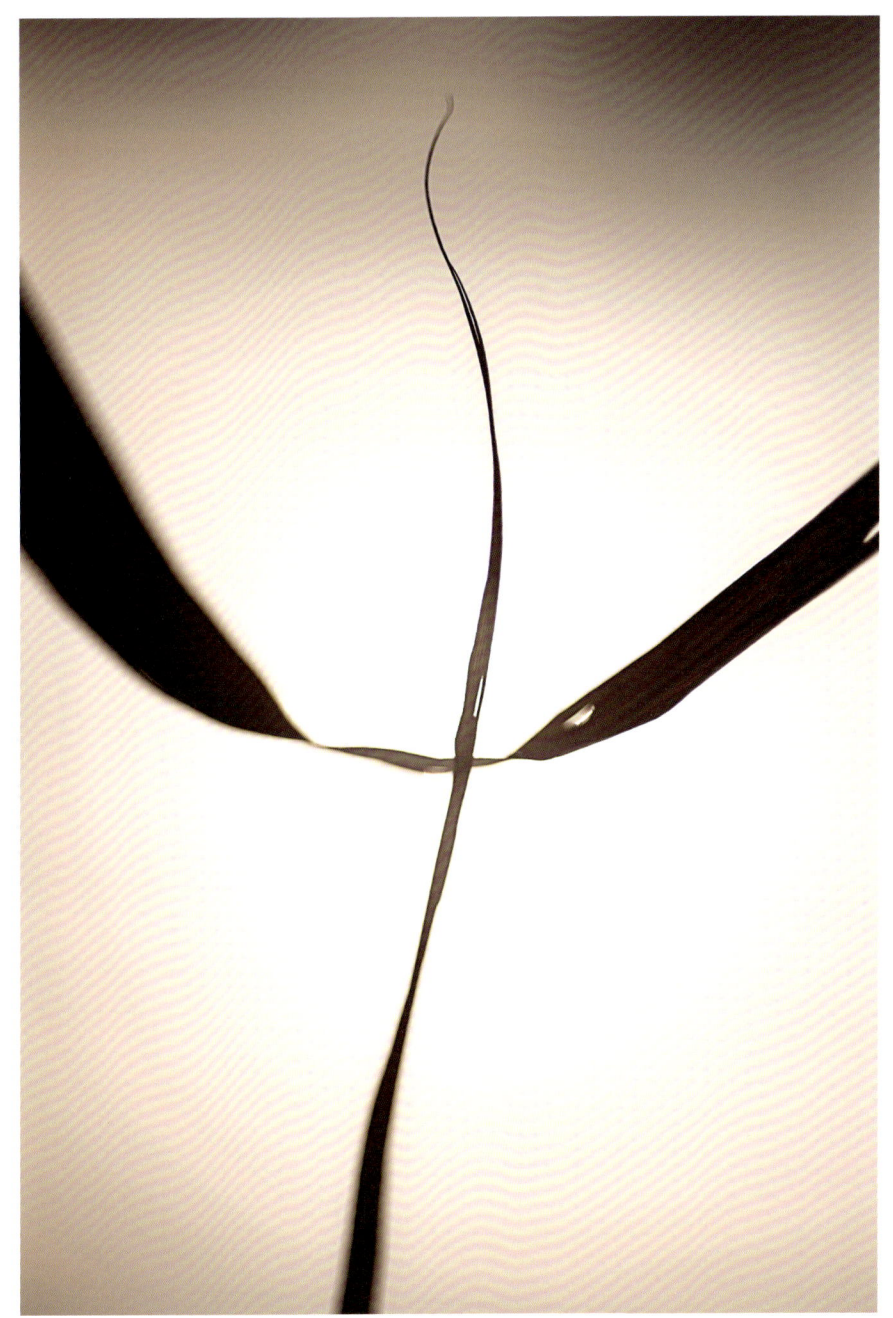

환호하는 풀

성령을 받아라!

마라도 성당

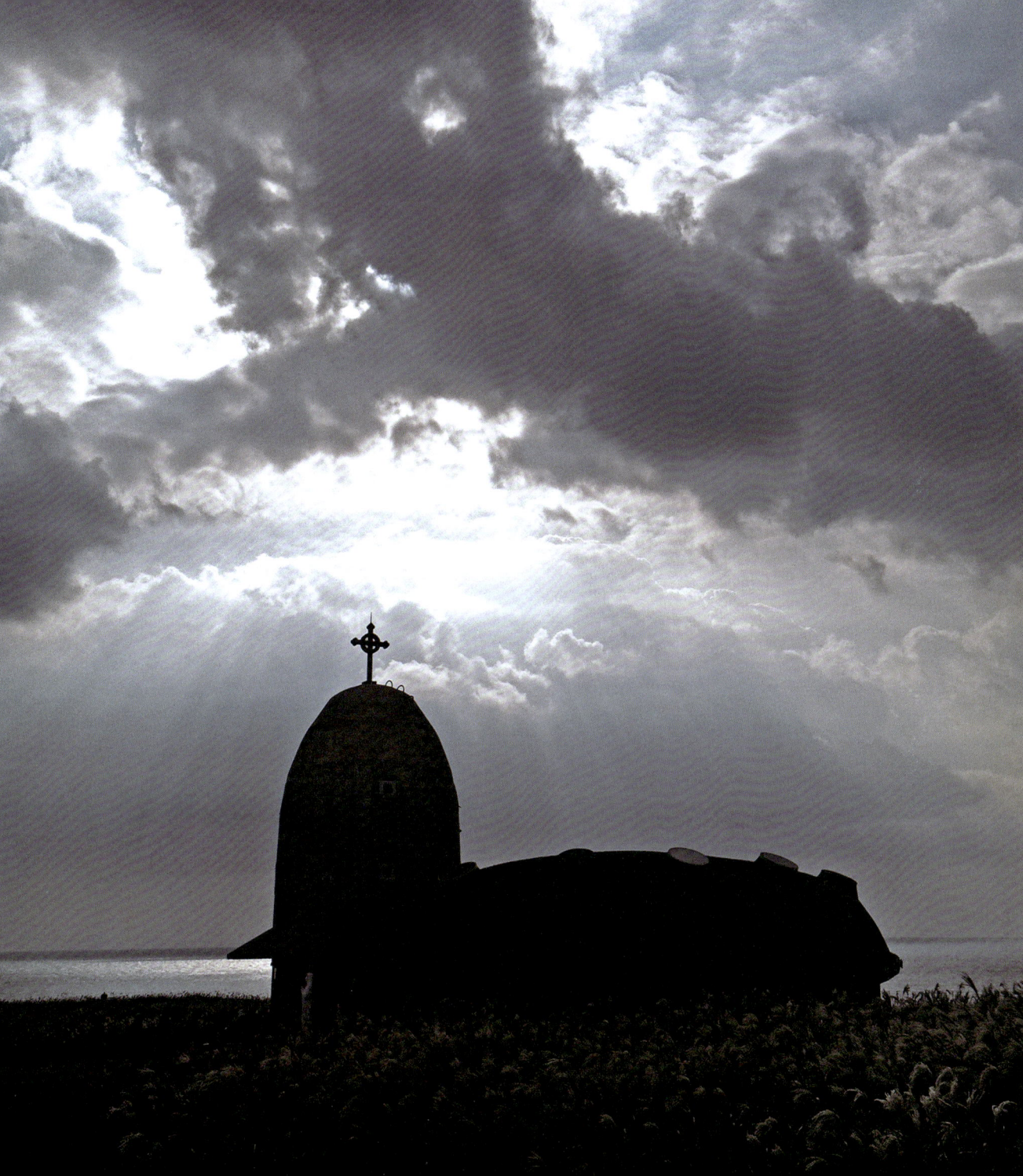

삶의 모든 곳,
모든 것을 비추는
성령의 빛

아침 햇살이 눈부시게 쏟아져 들어오는 창을 가만히 보다가…
방에는 큰 십자 창이 있고
촘촘한 십자로 짜인 커튼이 있다.
그리고 십자로 촘촘히 엮인 방충망이 있다.
창 밖으로는 방범 십자 창살이 있고
뜰에는 십자로 엇갈린 가지 많은 나무들이 있다.
뜰 앞에는 십자로 배열된 보도블록이 깔려 있고
길 건너에는 큰 십자 기둥의 벽돌 건물이 있다.
건물에는 여러 개의 방이 십자 기둥 사이에 있고
그리고 그 방 안에 '우리' — 팔 벌리면 '십자'가 되는 '우리'가 살고 있다.
이 모든 것은 아침의 밝은 빛을 받고 있다.
다시금 깨닫는다.
우리가 얼마나 많은 십자가 속에 살고 살고 있는지….

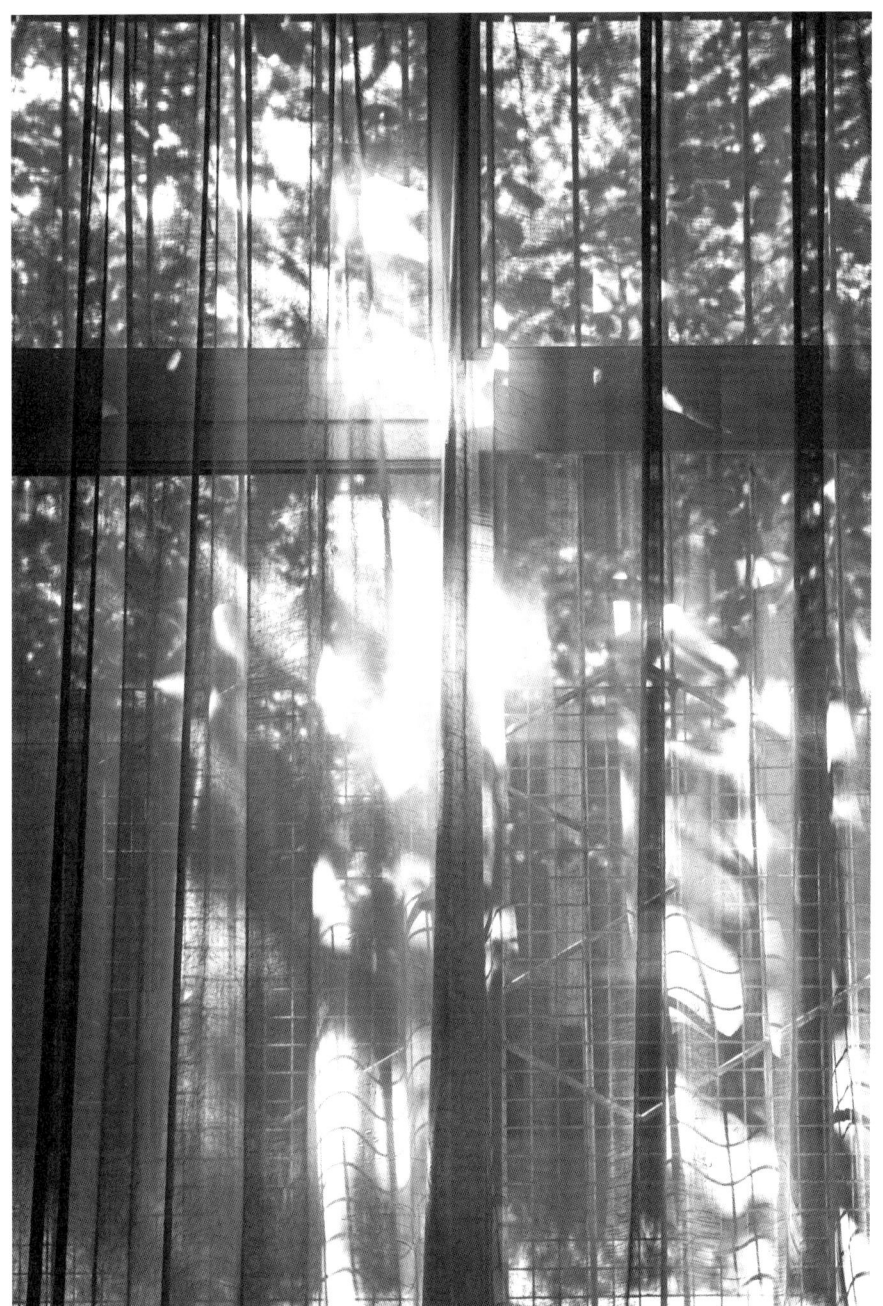

아침창

나는 알파(ALPHA)요,

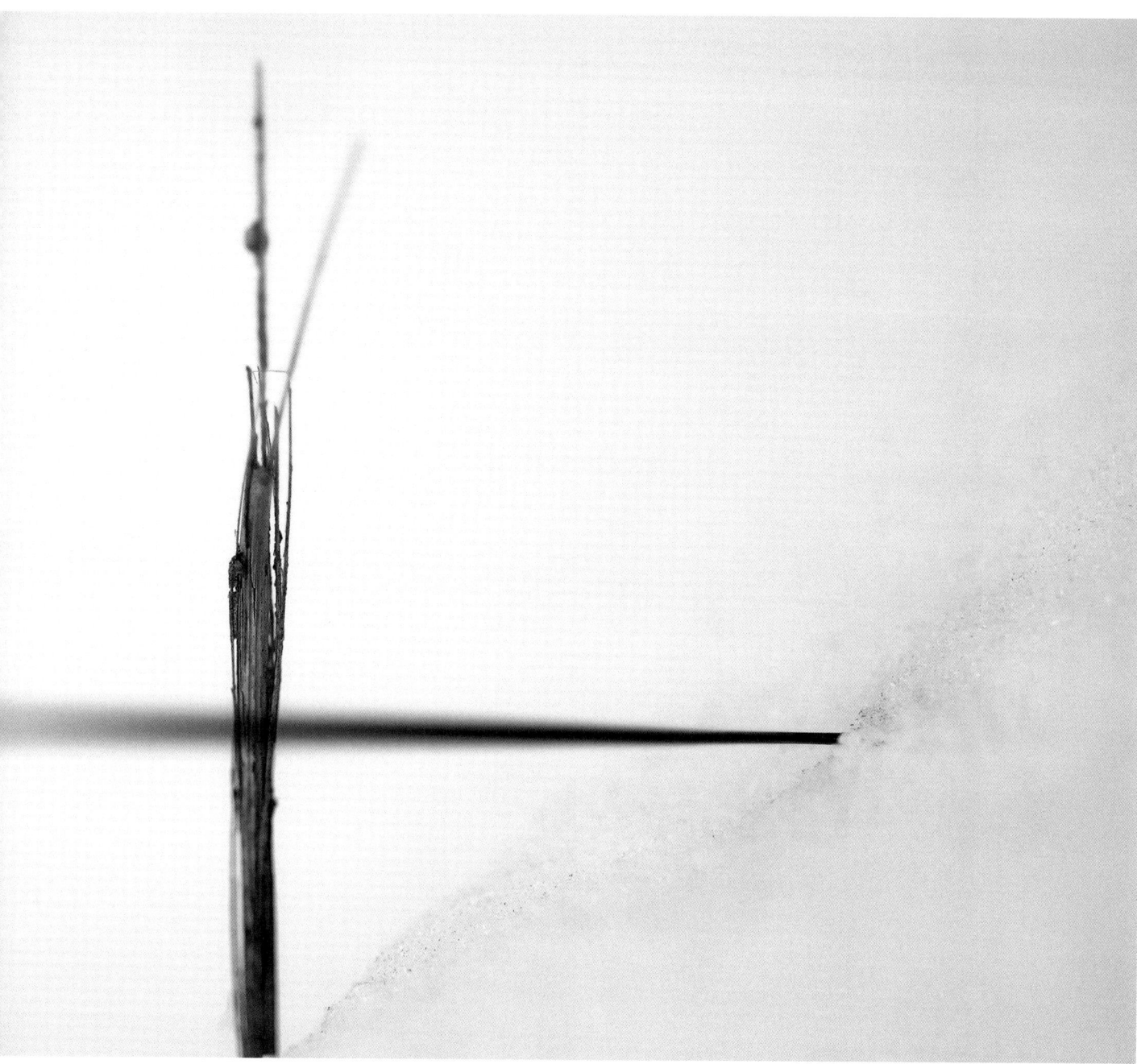

나는 오메가(OMEGA)다.

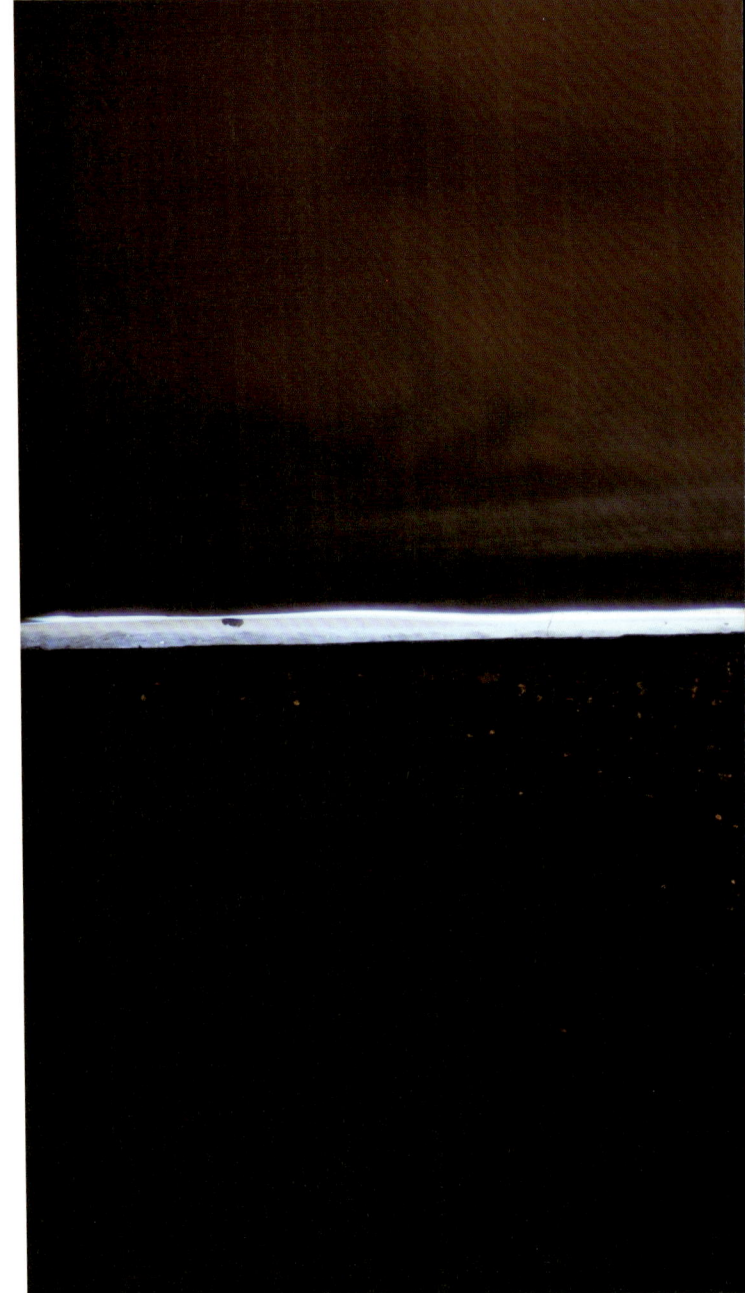

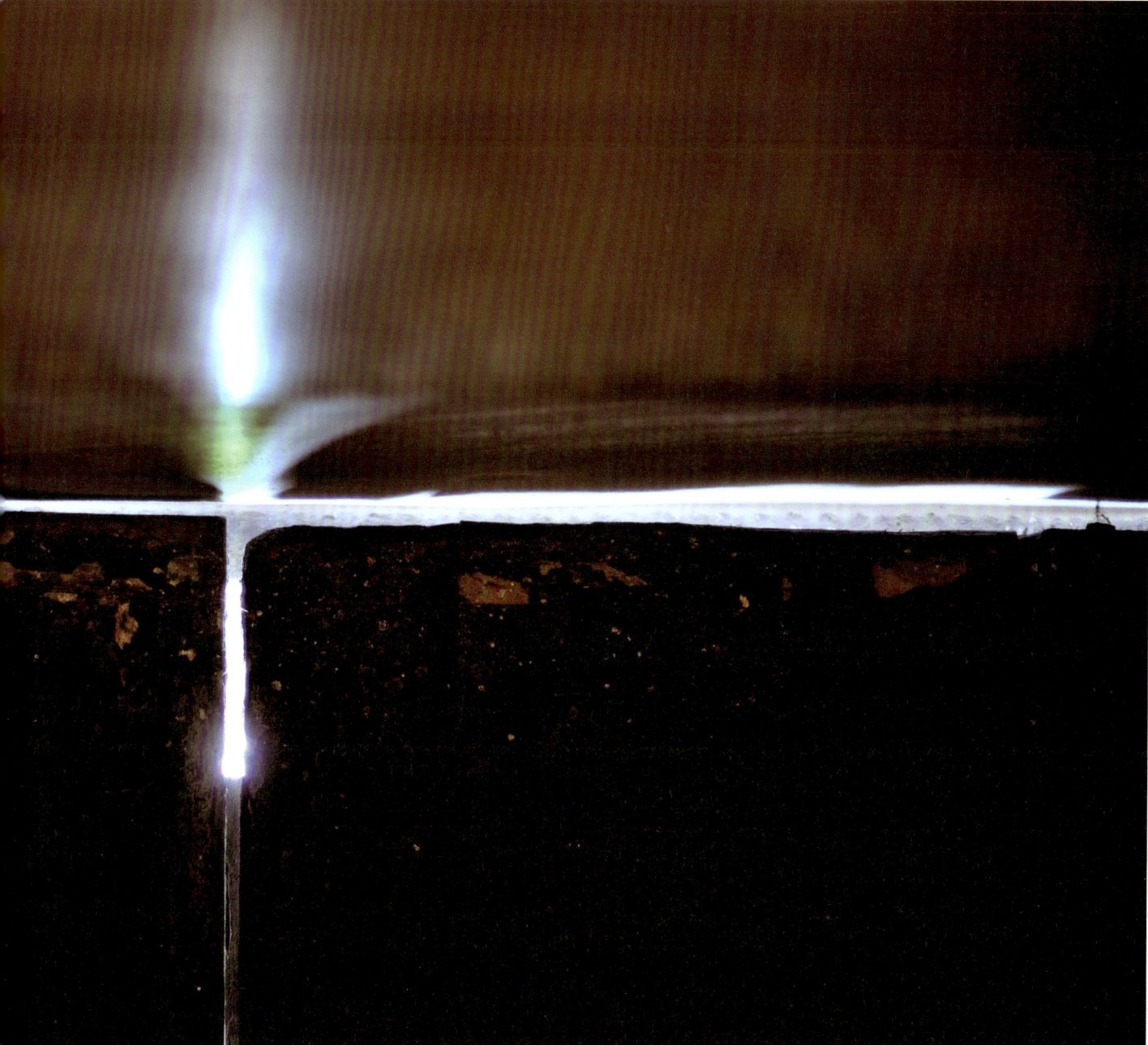

자비의 예수님,
오로지 당신께 의탁 하나이다.

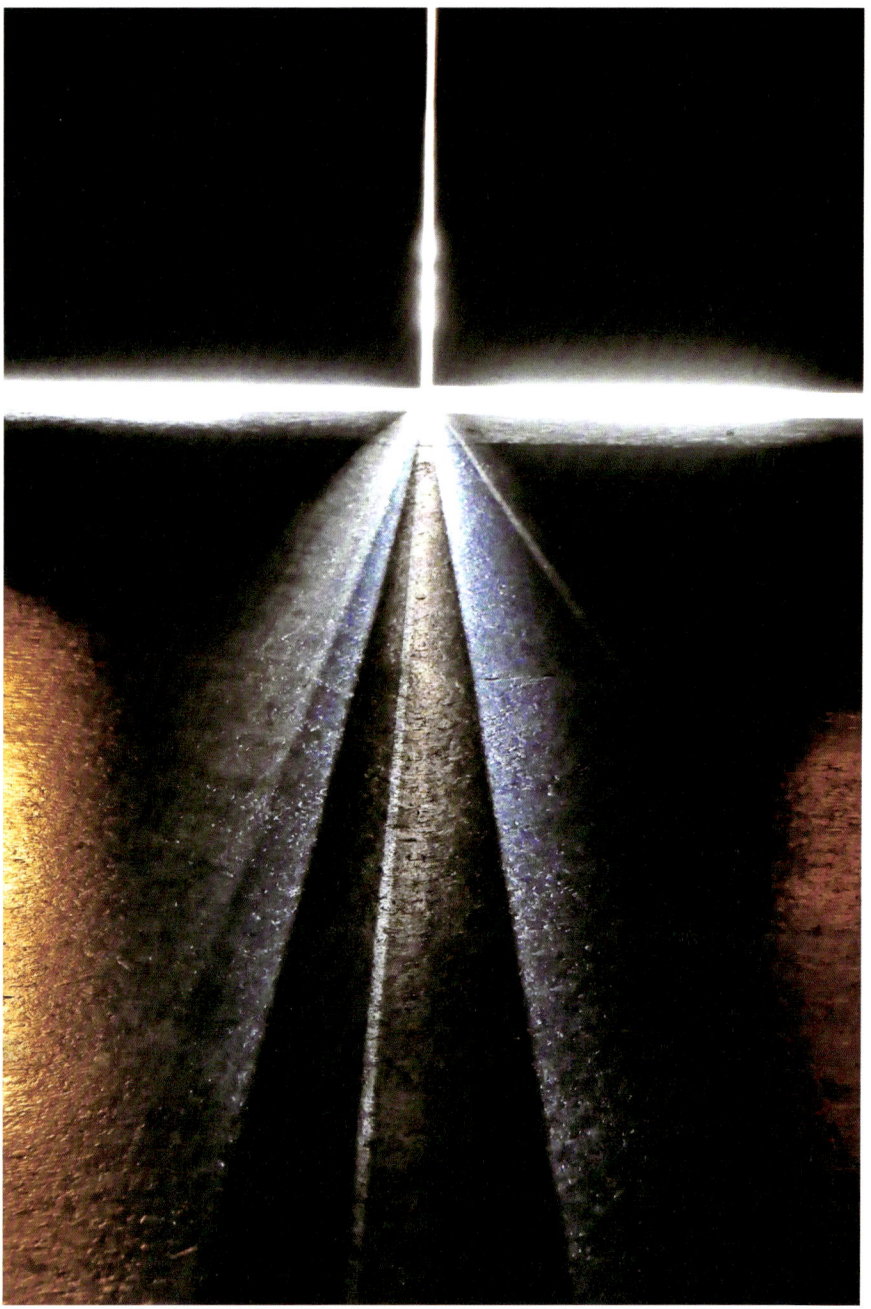

성전 문틈의 빛

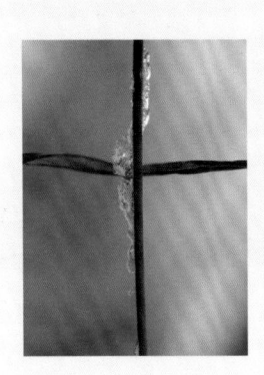

■ 에필로그

나는 행복합니다.
주님이 계시기 때문입니다.
나는 기쁩니다.
주님이 나를 사랑하시기 때문입니다.
나는 두렵지 않습니다.
주님이 지켜주시기 때문입니다.
나는 무엇이든 할 수 있습니다.
주님이 힘을 주시기 때문입니다.
나는 아무것도 필요치 않습니다.
주님이 내 전부이기 때문입니다.
나는 희망으로 가슴이 뜁니다.
주님을 만나러 가기 때문입니다.
이 모든 것을 주신 주님께 감사와 찬미를 드립니다.

모든 곳 십자가

초판 1쇄 발행 2024년 12월 1일
초판 2쇄 발행 2025년 3월 25일

지은이 이승재
펴낸이 이혜경

펴낸곳 니케북스
출판등록 2014년 4월 7일 제300-2014-102호
주소 서울시 종로구 새문안로 92 광화문 오피시아 1717호
전화 (02) 735-9515
팩스 (02) 6499-9518
전자우편 nikebooks@naver.com
블로그 blog.naver.com/nikebooks
페이스북 facebook.com/nikebooks
인스타그램 (니케북스) @nike_books
 (니케주니어) @nikebooks_junior

ⓒ이승재, 2024

ISBN 979-11-988878-6-3 03660

책값은 뒤표지에 있습니다.
잘못된 책은 구입한 서점에서 바꿔드립니다.